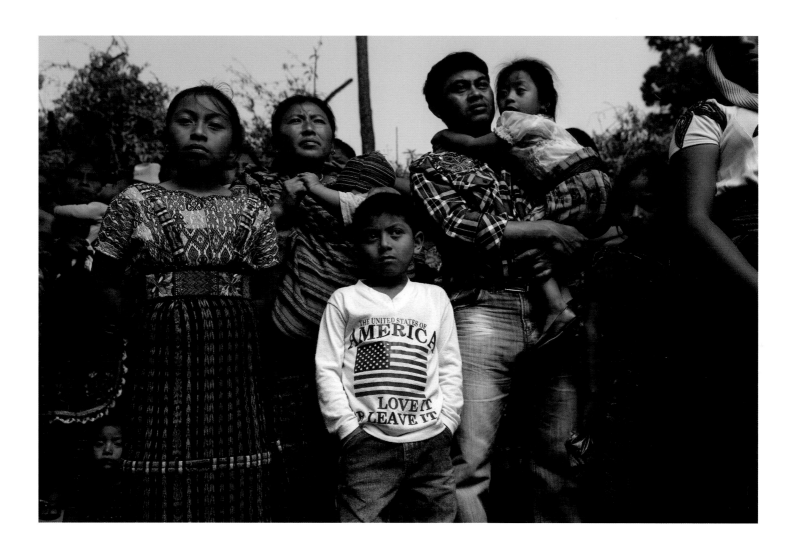

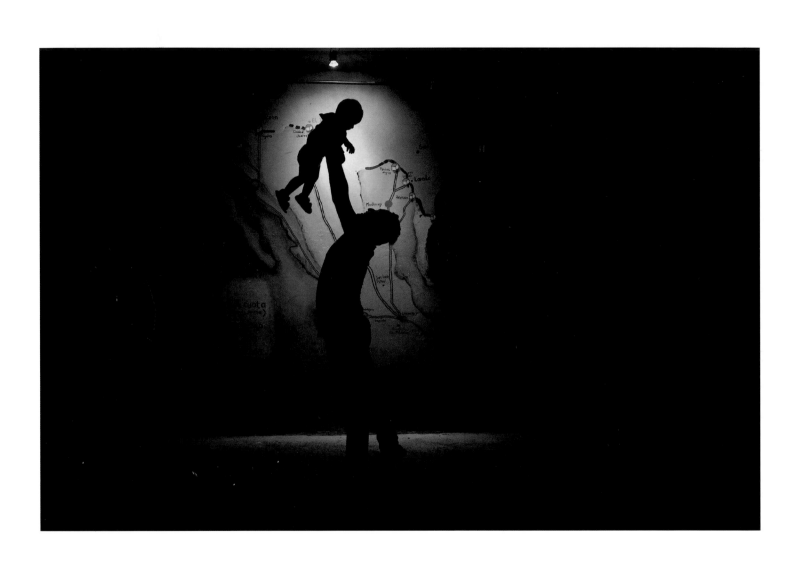

UN DOCUMENTED

IMMIGRATION AND THE MILITARIZATION
OF THE UNITED STATES–MEXICO BORDER

photographs and text by

JOHN MOORE

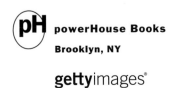

powerHouse Books
Brooklyn, NY

gettyimages®

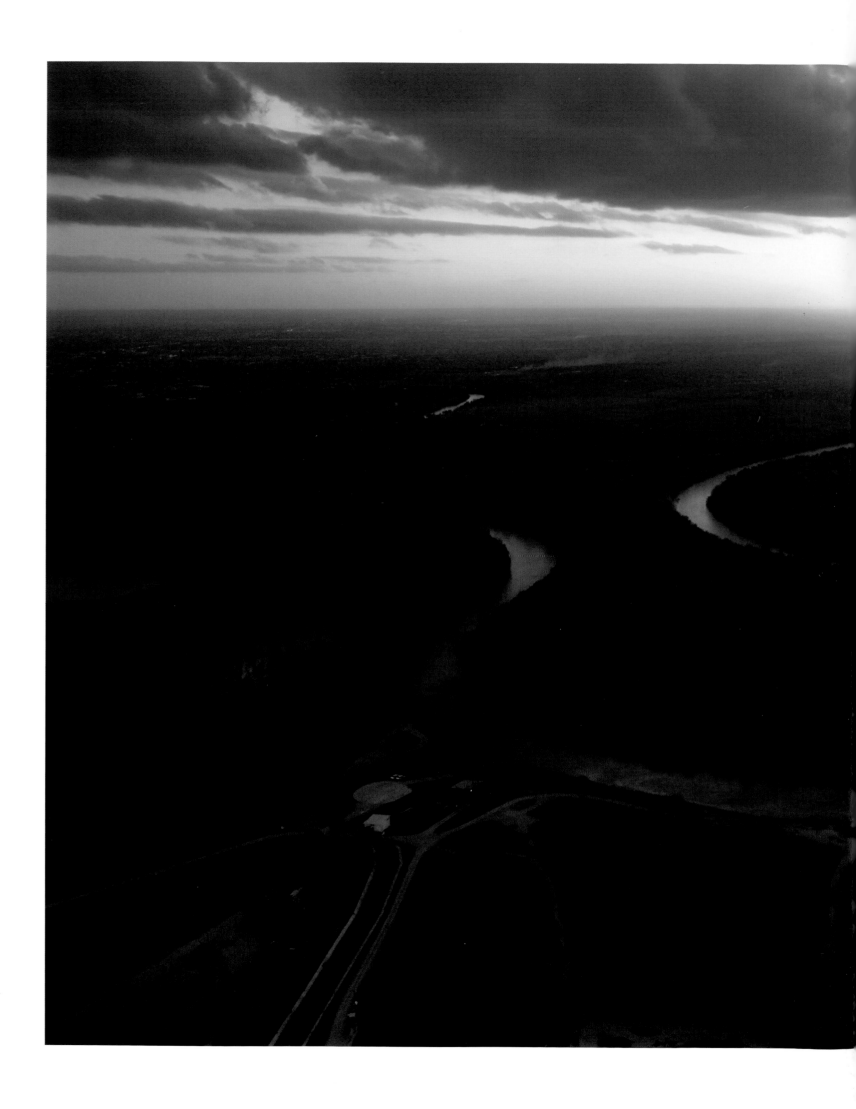

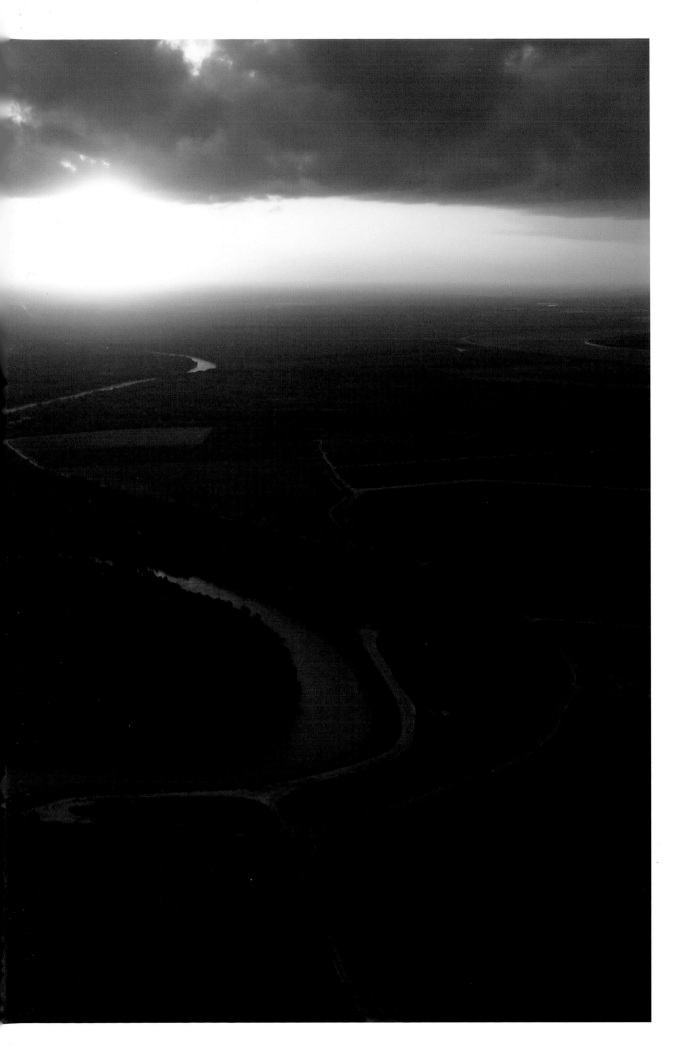

For the entire length of Texas, the U.S.-Mexico border is located on the center line of the Rio Grande, known as the Rio Bravo in Mexico.

Por toda la longitud de Texas, la frontera de México-Estados Unidos se encuentra en el centro del Río Bravo, conocido como el Río Grande en los Estados Unidos.

Undocumented immigrant families seeking
political asylum walk through the summer heat in
the Rio Grande Valley near McAllen, Texas, before
being taken into custody by Border Patrol agents.

*Familias inmigrantes indocumentadas que
buscan asilo político caminan bajo el sol
de verano antes de ser llevadas bajo custodia
por agentes de la Patrulla Fronteriza en el Valle
del Río Bravo cerca de McAllen, Texas.*

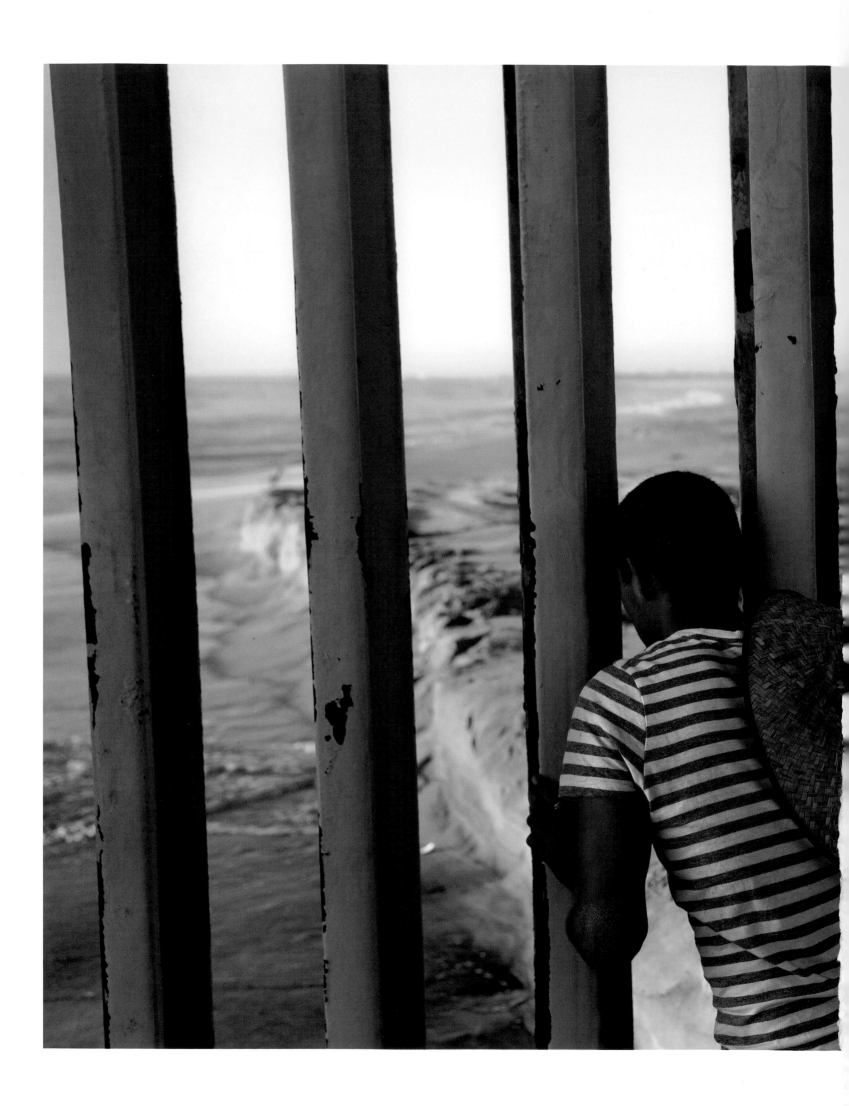

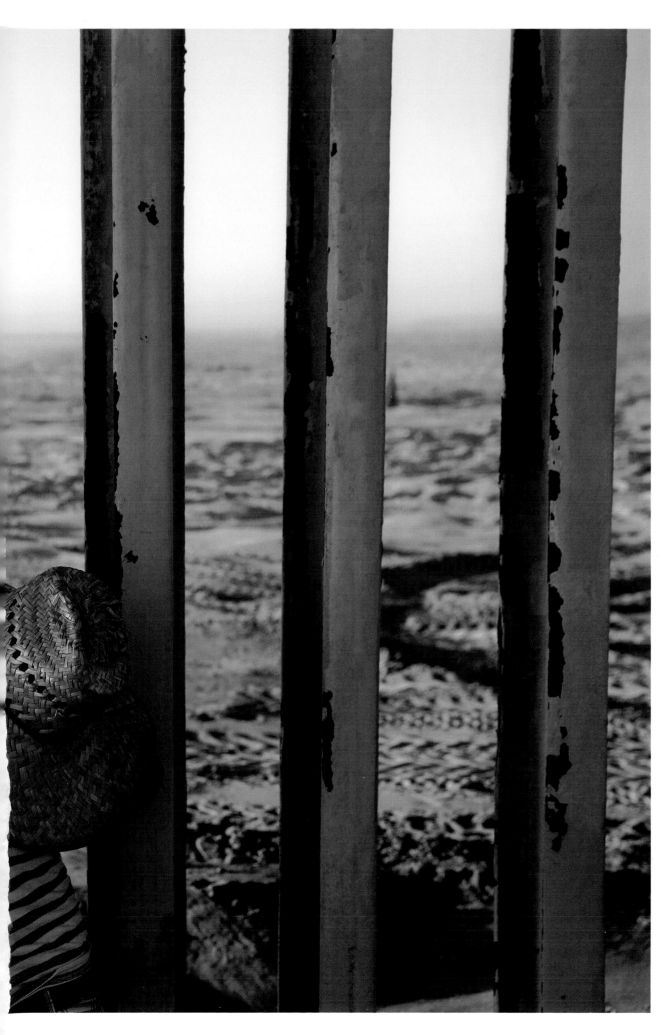

A man in Tijuana, Mexico, looks through the border fence onto the beach in San Diego, California.

Un hombre en Tijuana, México, mira a través de la valla fronteriza hacia la playa de San Diego, California.

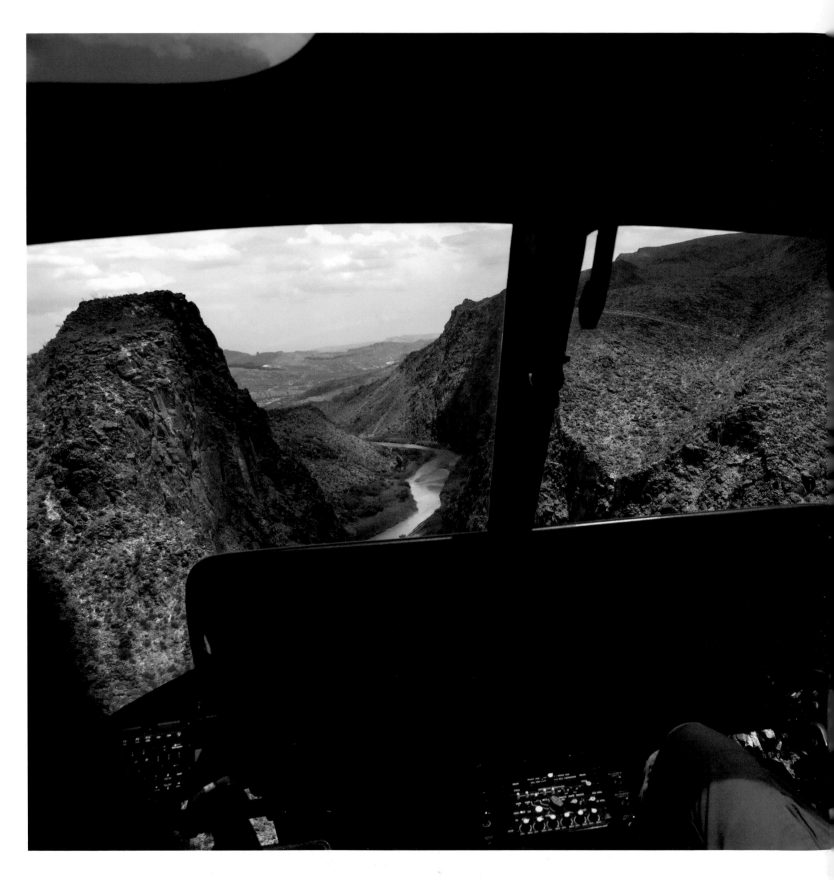

A Customs and Border Protection (CBP) pilot searches for groups of undocumented immigrants while flying over the border at Big Bend National Park in west Texas.

Un piloto de Aduanas y Protección Fronteriza busca grupos de inmigrantes indocumentados mientras vuela sobre la frontera en el Parque Nacional Big Bend en el oeste de Texas.

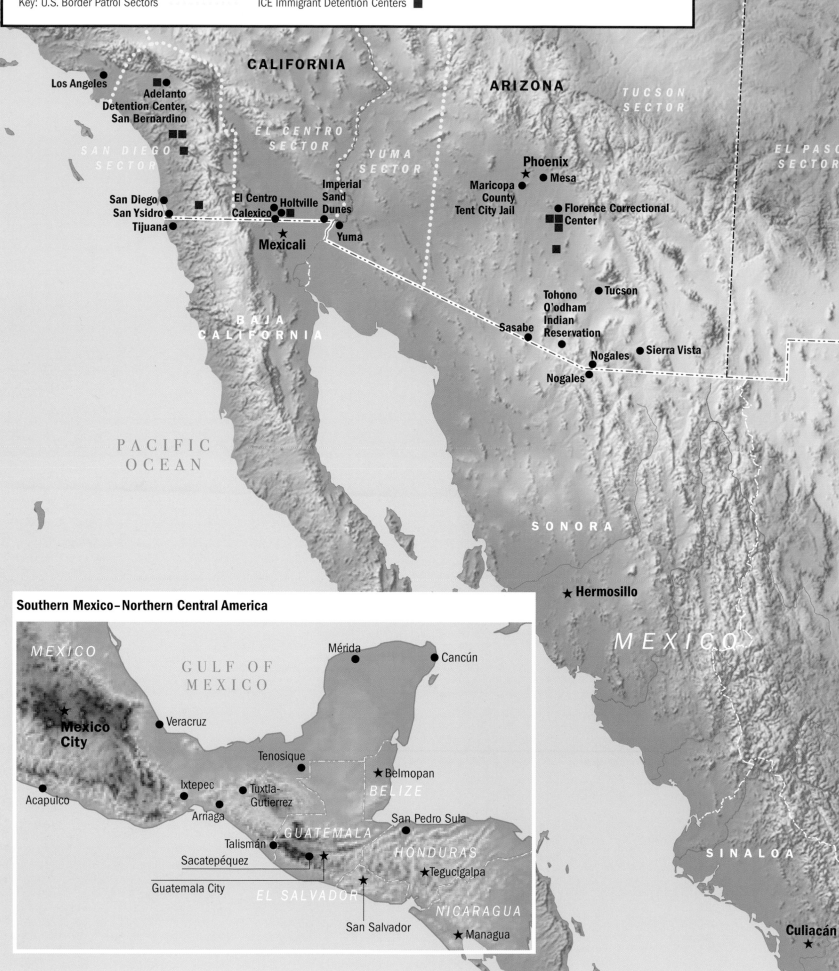

THE UNITED STATES–MEXICO BORDER

Markers on this map include locations where photos in *Undocumented* were taken, as well as major cities.

Key: U.S. Border Patrol Sectors ICE Immigrant Detention Centers ■

CALIFORNIA

ARIZONA

TUCSON SECTOR

Los Angeles
Adelanto Detention Center, San Bernardino

EL CENTRO SECTOR

YUMA SECTOR

EL PASO SECTOR

SAN DIEGO SECTOR

Phoenix
Mesa
Maricopa County Tent City Jail

Florence Correctional Center

San Diego
San Ysidro
Tijuana

El Centro Holtville
Calexico

Imperial Sand Dunes

Mexicali Yuma

BAJA CALIFORNIA

Tohono O'odham Indian Reservation

Tucson

Sasabe

Sierra Vista
Nogales

Nogales

PACIFIC OCEAN

SONORA

MEXICO

Hermosillo

SINALOA

Southern Mexico–Northern Central America

MEXICO

GULF OF MEXICO

Mérida Cancún

Veracruz

Mexico City

Tenosique

Belmopan
BELIZE

Ixtepec

Tuxtla-Gutierrez

Acapulco

Arriaga

San Pedro Sula

GUATEMALA

Talismán

HONDURAS

Sacatepéquez

Guatemala City

Tegucigalpa

EL SALVADOR

NICARAGUA

San Salvador

Managua

Culiacán

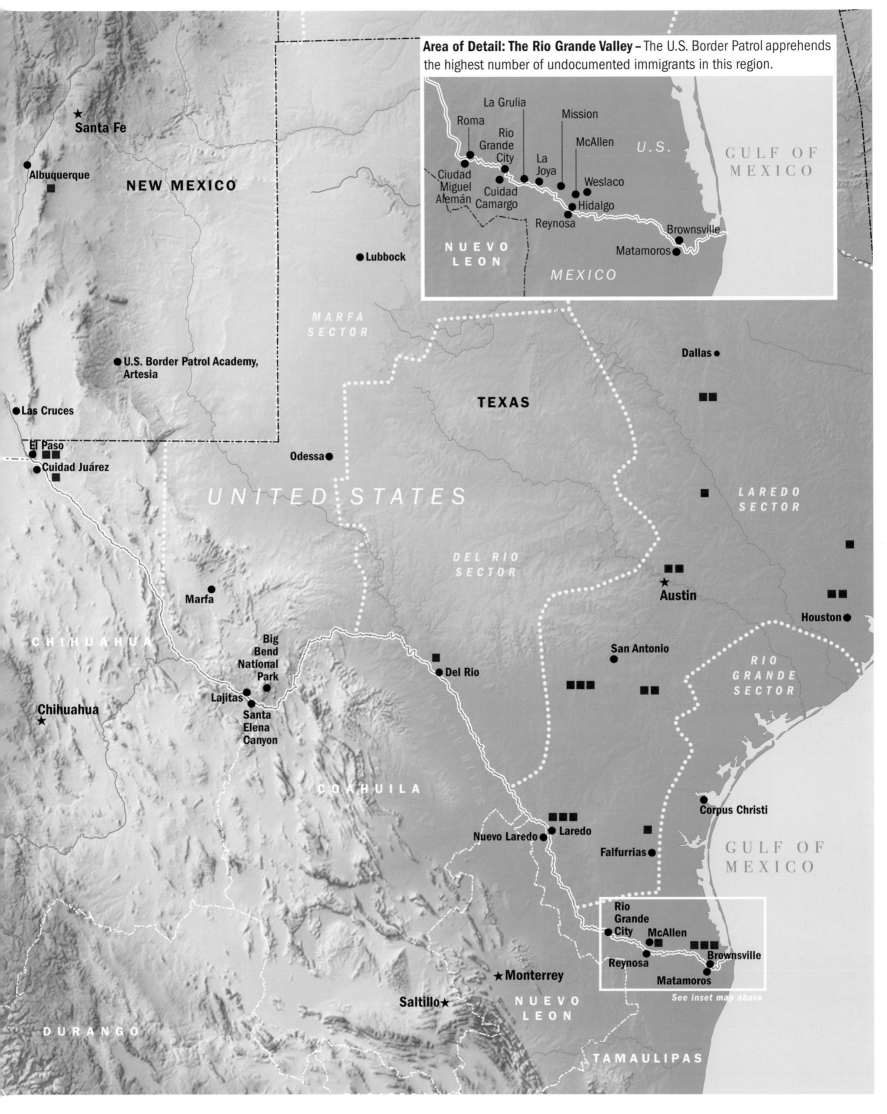

Area of Detail: The Rio Grande Valley – The U.S. Border Patrol apprehends the highest number of undocumented immigrants in this region.

GULF OF MEXICO

U.S.

Roma
La Grulia
Mission
Rio Grande City
McAllen
Ciudad Miguel Alemán
La Joya
Cuidad Camargo
Weslaco
Hidalgo
Reynosa
Brownsville
Matamoros

NUEVO LEON

MEXICO

Santa Fe

Albuquerque

NEW MEXICO

Lubbock

MARFA SECTOR

Dallas

TEXAS

U.S. Border Patrol Academy, Artesia

Las Cruces

El Paso
Cuidad Juárez

UNITED STATES

Odessa

LAREDO SECTOR

DEL RIO SECTOR

Austin

Houston

Marfa

Big Bend National Park

CHIHUAHUA

San Antonio

RIO GRANDE SECTOR

Del Rio

Lajitas
Santa Elena Canyon

Chihuahua

COAHUILA

Corpus Christi

Nuevo Laredo
Laredo

GULF OF MEXICO

Falfurrias

Rio Grande City

McAllen

Brownsville

Reynosa

Matamoros

Monterrey

See inset map above

Saltillo

NUEVO LEON

DURANGO

TAMAULIPAS

FOREWORD

Tom Gjelten

An essential truth is too often lost in the debate over unauthorized U.S. immigration. Amid the uproar over "illegals" stealing jobs, it's worth remembering that an attempt to sneak into the United States unlawfully is a traumatic experience.

The people who make their way here from Guatemala, Honduras, Nicaragua, or El Salvador often have little formal education. Many are unfamiliar with the outside world. They leave behind all the social support they have ever known. When they depart, they depend for their lives on those who direct them to their destination. Some have heard horror stories about the journey from those who went before them and were turned back. Others are guided only by smugglers who lie to them about how easy the trek will be.

Many will run out of money along the way. They will encounter thieves who can quickly spot the most vulnerable. The women among them will deal constantly with the threat of sexual assault. The reality of physical violence is ever present. Those who do make it across the border are routinely dehumanized as alien, and live with the fear of being found and deported. For good reason: Many will indeed be caught and sent back to Mexico or back to Central America, with or without their families.

John Moore accompanies them forth and back. *Undocumented* is his personal album of the human migration drama. For some, the journey includes a terrifying ride atop a boxcar heading toward the border. To them, a northbound freight train is "la Bestia," the Beast, because it is a monstrous way to travel. Migrants scramble up the sides of the car, often in nighttime to avoid detection, and then ride up top under the elements for hours, clinging to whatever they can or just to each other. Those who fall asleep or lose their grip and roll off the train are likely to die or lose a limb under the wheels. Moore had his camera and rode along with them, so we can see what it's like.

He is with those who make it to the border, where they may wade across the Rio Grande or climb a fence. Many do not make it much further, because the border in recent years has become militarized—a sub-theme of Moore's book. We knew that, but now we see what it means: the cavernous detention centers, partitioned inside by chain link fences, the heavily armed Customs and Border Protection (CBP) agents, and the spooky infrared illumination of the crossing points at nighttime. We can imagine the despair felt by those migrants who manage to cross the border, only to be caught and have their journey end when they are marched onto an airplane with shackled ankles for a flight back to the country from which they fled.

Moore does not tell us what he thinks of the immigration policies whose consequences he documents. This is a book of photography, beautiful in its imagery, powerful in its intimacy. The idea is only that we encounter the people affected and the graphic reality of their experience. We see the federal agents aboard their helicopters, on the hunt with weapons ready, but we also see them offering medical assistance to migrants suffering from dehydration or heat exhaustion, and we see them gathering up the remains of those who did not survive the desert. Some of the undocumented migrants make it to their destination, find work, and manage a new start in America, building exemplary lives. Some turn to crime or join gangs and end up in prison, and they are part of the story as well.

We need to understand the whole phenomenon of undocumented immigration, beginning with why it happens. Criminal activity in a community on the outskirts of Guatemala City becomes so deadly that residents have to take turns guarding each other's homes and shops in night-long shifts. Gang rivalries result in children getting kidnapped on their way to school. Drug traffickers rule neighborhoods with impunity, killing anyone who challenges them. The only way out of such horror may be to flee desperately to the north. And if the violence is not sufficient motivation, there is the reality of a future that offers nothing but poverty and sickness. Who would

not dream of escaping a slum settlement lacking electricity or running water, much less a decent school?

Under such circumstances, it may well be "an act of love" for a father to try to get his family to the United States, even without papers, as former Florida Governor Jeb Bush once suggested. Numerous studies have shown that undocumented immigrants in the United States are generally responsible and law-abiding, with lower rates of criminal behavior than native-born Americans. They may stand in a parking lot with other day laborers waiting for someone to hire them for a few hours, but they are not likely to be found at a stoplight with a hand-lettered sign asking for a handout. The men who come alone, intending to earn a little money to support their families back home, are likely to stay with others in overcrowded apartments, vulnerable to exploitation. Some are so desperate for a place to sleep they will pay by the hour to nap on a cheap chaise lounge.

There is nothing new about migration. Throughout human history, when life somewhere has become unsustainable, people have moved elsewhere. Conditions of drought, disease, or war have always driven populations to flee and always will. We now have borders that we attempt to enforce, but those controls are a relatively recent phenomenon. Much of the immigration to the United States occurred at a time when there was no requirement for an entry visa. My grandfather immigrated to the United States from Norway as a young man, for reasons not unlike those that have pushed young men from Central America to leave their homeland.

The farm on which my grandfather was raised went to his older brother when their father died, and he was left jobless in a country with a stagnant economy and high unemployment. He spoke no English when he arrived in the United States. He had no job offer or a marketable trade, and he came without any particular authorization from the U.S government. Three of my grandfather's uncles had preceded him, and upon arriving in America he immediately made his way to them, because they were the only people he knew in this unfamiliar land. It is hard to see much of a difference between his immigration experience and that of thousands and thousands of young immigrant men today.

It is true that the United States was an emptier country when my grandfather immigrated in the early years of the twentieth century, and he could argue honestly that he did not take a job that could otherwise have gone to a native-born U.S. worker. But it is also true that foreigners moving to America have faced hostility at every stage of United States history—even when their labor was sorely needed. Irish immigrants felt unwelcome in their time, as did the Chinese laborers brought to the United States to do the dirty and dangerous work that others shunned. So it was for Jews and other immigrant groups. A panel of government-appointed experts reported that immigrant Slavs, arriving in large numbers at the turn of the century, exhibited "carelessness as to the business virtues of punctuality and often honesty."

Newcomers to a country will always strike some natives as different and symbolic of the "Other," and they will encounter suspicion and hostility no matter the labor market conditions. Those who were themselves mistreated when they arrived in America may be inclined to pay that persecution forward onto whoever follows them. All of us have migration somewhere in our family history, and it is good to remember that fact.

The closest John Moore comes to a statement of his own is at the end of the book, in the portraits of people with surnames like Ocampo, Vazquez, Chen, Nasher. They are photographed against a simple black background, devoid of context. Some smile directly into the camera; others look shyly to the side. Given the subject of the book, we may assume they are immigrants, but where they were born is a mystery. Moore identifies each of them only as "American."

Tom Gjelten is a correspondent for NPR News and the author of A Nation of Nations: A Great American Immigration Story.

PREFACIO

Tom Gjelten

En el debate sobre la inmigración no autorizada de los Estados Unidos, muchas veces se pierde una verdad esencial. En medio del alboroto sobre "ilegales" robando empleos, vale la pena recordar que cualquier intento de infiltrarse ilegalmente en los Estados Unidos es una experiencia traumática.

Las personas que vienen de Guatemala, Honduras, Nicaragua o El Salvador suelen tener poca educación formal. Muchos no están familiarizados con el mundo exterior. Dejan atrás todo el apoyo social que han conocido. Cuando salen, sus vidas dependen de quienes los dirigen a su destino. Algunos han oído historias de horror sobre la travesía de aquellos que salieron antes que ellos y fueron devueltos. Otros son guiados sólo por los contrabandistas que les mienten acerca de lo fácil que será el viaje.

Muchos se quedarán sin dinero en el camino. Encontrarán ladrones que pueden detectar rápidamente a los más vulnerables. Las mujeres se enfrentaran constantemente a la amenaza de agresión sexual. La realidad de la violencia física está siempre presente. Quienes logran cruzar la frontera son rutinariamente deshumanizados como extranjeros y viven con el miedo de ser encontrados y deportados. Por una buena razón: Muchos serán atrapados y devueltos a México o de regreso a Centroamérica, con o sin sus familias.

John Moore acompaña a estas personas que van y vienen. Indocumentado es su álbum personal de la dramática migración humana. Para algunos, el viaje incluye un aterrador paseo encima de un vagón que se dirige hacia la frontera. Para ellos, un tren de carga en dirección norte es "la Bestia", llamado asi porque es una manera monstruosa de viajar. Los migrantes se suben a los lados del vagón, a menudo durante la noche para evitar la detección, y luego suben hasta el techo sufriendo todo clima durante horas, aferrándose a lo que sea posible o sólo uno al otro. Aquellos que se quedan dormidos o pierden su agarre, ruedan del tren, propensos a morir o a perder una extremidad debajo de las ruedas. Moore llevaba su cámara y viajaba junto con ellos, por lo que vemos cómo es.

Está con los que llegan a la frontera, donde pueden cruzar el Río Bravo o escalar una valla. Muchos no logran llegar mucho más lejos, porque la frontera en los últimos años se ha militarizado, un subtema del libro de Moore. Lo sabíamos, pero ahora vemos lo que significa: los centros de detención cavernosos, divididos en el interior por cercas de lazo de cadena, los agentes de Aduanas y Protección Fronteriza de los Estados Unidos (CBP), y la fantasmagórica iluminación infrarroja de los cruces por la noche. Sólo podemos imaginar la desesperación que sienten aquellos migrantes que logran cruzar la frontera sólo para ser atrapados y terminar su viaje cuando son llevados a un avión con los tobillos atados para un vuelo de regreso al país de donde huyeron.

Moore no nos dice lo que piensa de las políticas de inmigración cuyas consecuencias documenta. Este es un libro de fotografía, hermoso en sus imágenes, poderoso en su intimidad. La idea es sólo que nos encontremos con las personas afectadas y la realidad gráfica de su experiencia. Vemos a los agentes de ICE a bordo de sus helicópteros, en la caza con armas listas, pero también los vemos ofreciendo asistencia médica a los inmigrantes que sufren de deshidratación o agotamiento por calor, y los vemos recogiendo los restos de aquellos que no sobrevivieron al desierto. Algunos de los inmigrantes indocumentados llegan a su destino, encuentran trabajo y logran un nuevo comienzo en América, construyendo vidas ejemplares. Algunos recurren a la delincuencia o se unen a pandillas y terminan en prisión, y también son parte de la historia.

Necesitamos entender el fenómeno entero de la inmigración indocumentada, empezando con el por qué sucede. La actividad criminal en una comunidad en las afueras de la Ciudad de Guatemala se vuelve tan mortal que los residentes tienen que turnarse cuidando sus casas y negocios en turnos nocturnos. Las rivalidades entre pandillas resultan en niños secuestrados de camino a la escuela. Los narcotraficantes gobiernan barrios con impunidad, matando a cualquiera que los desafíe. La única manera de salir de tal horror puede ser huyendo desesperadamente hacia el norte. Y si la violencia no es motivación suficiente, existe la realidad de un futuro que no ofrece más que pobreza y enfermedad. ¿Quién no soñaría con

escapar de un barrio bajo sin electricidad ni agua potable, y sin una escuela decente?

Bajo tales circunstancias, puede ser "un acto de amor" para un padre intentar llevar a su familia a Estados Unidos, incluso sin papeles, como el ex gobernador de la Florida, Jeb Bush, sugirió una vez. Numerosos estudios han demostrado que los inmigrantes indocumentados en los Estados Unidos son generalmente responsables y respetuosos de la ley, con menores índices de conducta criminal que los estadounidenses nacidos en Estados Unidos. Pueden estar en un estacionamiento con otros jornaleros esperando a que alguien los emplee por unas horas, pero no es probable que los encuentren en un semáforo con un letrero escrito a mano pidiendo caridad. Los hombres que vienen solos, con la intención de ganar un poco de dinero para mantener a sus familias en su pais, probablemente se queden con otros en apartamentos superpoblados, vulnerables a la explotación. Algunos están tan desesperados por un lugar para dormir que pagarán por hora para dormir en un sofá barato.

No hay nada nuevo en la migración. A lo largo de la historia humana, cuando la vida en algún lugar se ha vuelto insostenible, la gente se ha mudado a otra parte. Las condiciones de sequía, enfermedad o guerra siempre han llevado a las poblaciones a huir y siempre lo harán. Ahora tenemos fronteras que intentamos imponer, pero esos controles son un fenómeno relativamente reciente. Gran parte de la inmigración a los Estados Unidos ocurrió en un momento en que no había ningún requisito para una visa de entrada. Mi abuelo emigró a los Estados Unidos de Noruega como un hombre joven, por razones no muy diferentes de las que han empujado a los jóvenes de Centroamérica a abandonar su patria.

La granja en la que mi abuelo fué criado paso a su hermano mayor cuando murió su padre, y se quedó sin trabajo en un país con una economía estancada y alto desempleo. No hablaba inglés cuando llegó a los Estados Unidos. No tenía oferta de trabajo ni habilidades para negociar, y llegó sin ninguna autorización particular del gobierno de Estados Unidos. Tres de los tíos de mi abuelo lo habían precedido, y al llegar a América inmediatamente se dirigió a ellos, porque eran las únicas personas que conocía en esta tierra nueva. Es difícil ver alguna diferencia entre su experiencia de inmigración y la de miles y miles de jóvenes inmigrantes hoy en día.

Es cierto que Estados Unidos era un país más vacío cuando mi abuelo emigró en los primeros años del siglo veinte, y podía argumentar honestamente que no tomaría un trabajo que de otro modo podría haber ido a un trabajador estadounidense nacido en Estados Unidos. Pero también es cierto que los extranjeros que se trasladan a América se han enfrentado a la hostilidad en todas las etapas de la historia de los Estados Unidos, incluso cuando su trabajo era muy necesario. Los inmigrantes irlandeses no se sintieron bienvenidos en su tiempo, al igual que los trabajadores chinos traídos a los Estados Unidos para hacer el trabajo sucio y peligroso que otros rechazaron. Así fue también para los judíos y otros grupos de inmigrantes. Un panel de expertos nombrados por el gobierno informó que inmigrantes eslavos, llegando en gran número a principios del siglo, exhibían "negligencia en cuanto a las virtudes comerciales de la puntualidad y, a menudo, la honestidad".

Los recién llegados a un país siempre serán para algunos nativos seres diferentes y simbólicos del "Otro", y encontrarán sospecha y hostilidad sin importar las condiciones del mercado de trabajo. Aquellos que fueron maltratados cuando llegaron a América pueden estar predispuestos a pagar esa persecución a quien llegue después de ellos. Todos tenemos migración en alguna parte de nuestra historia familiar, y es bueno recordar esa verdad.

Lo mas cerca que John Moore llega a una declaración propia es al final del libro, en los retratos de 14 personas con apellidos como Ocampo, Vázquez, Chen, Nasher. Se fotografían contra un simple fondo negro, sin contexto. Algunos sonríen directamente a la cámara; otros miran tímidamente a un lado. Dado el tema del libro, podemos suponer que son inmigrantes, pero dónde nacieron es un misterio. Moore identifica a cada uno de ellos sólo como "americano".

Tom Gjelten es corresponsal de NPR News y autor de *Una nación de naciones: una gran historia de inmigración americana.*

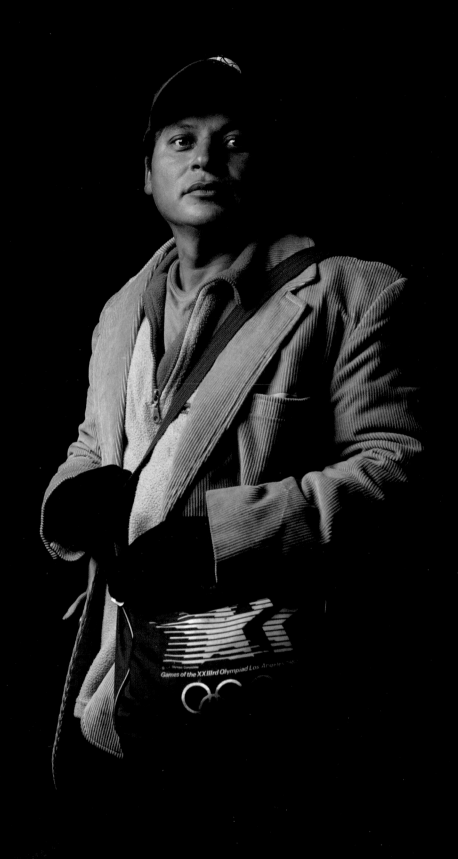

Carlos, 30, Salvadoran

Undocumented immigrants photographed in shelters on their journey north through Mexico.

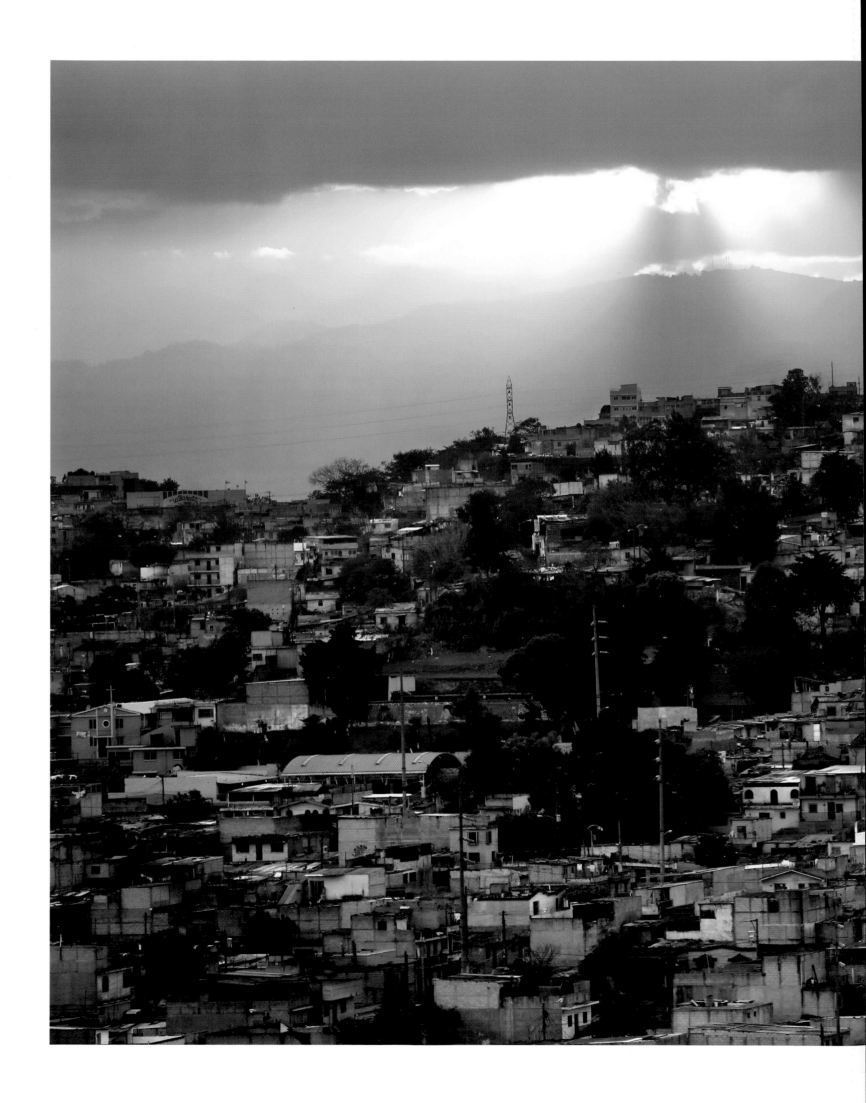

Javier, 14, Guatemalan

Flor, 19, Mexican

Jaime, 32, Mexican

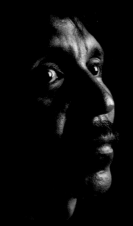

Daniela, 20, Honduran

Pedro, 18, Mexican

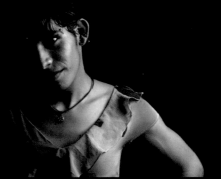

Ruben, 43, Honduran

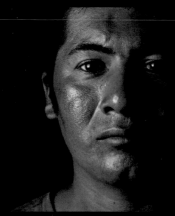

Jorge, 33, Guatemalan

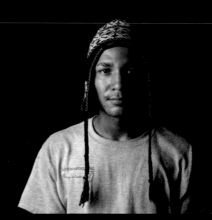

Jorge, 18, Honduran

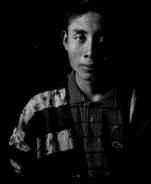

Name and age withheld, Mexican

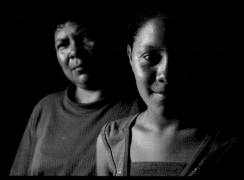

Consuelo, 42, daughter Wendy, 15, Salvadoran

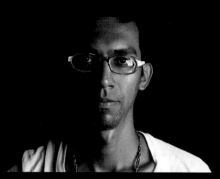

Jose Luis, 25, Nicaraguan

Cruz, 18, Mexican

Jose, 52, Mexican

Diosvany, 40, Cuban

Silvia, 29, Mexican

Genenis, 20, Jose, 25, Salvadoran

Elvira, 22, Guatemalan

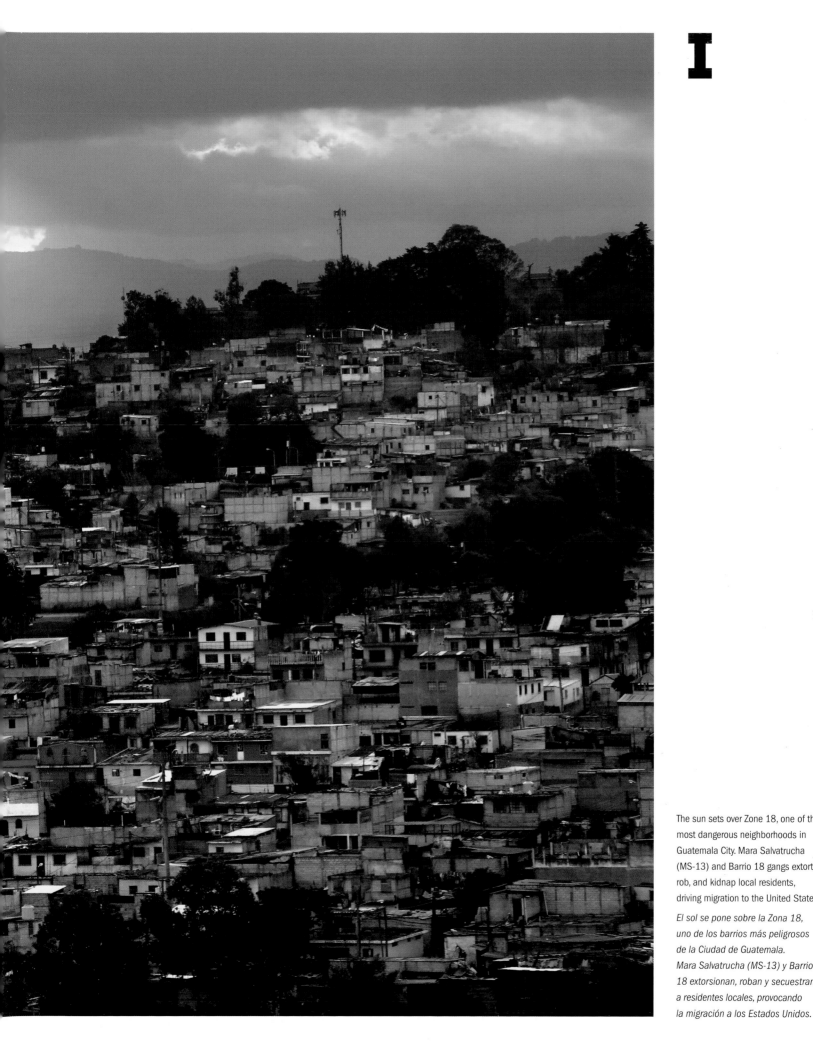

I

The sun sets over Zone 18, one of the most dangerous neighborhoods in Guatemala City. Mara Salvatrucha (MS-13) and Barrio 18 gangs extort, rob, and kidnap local residents, driving migration to the United States.

El sol se pone sobre la Zona 18, uno de los barrios más peligrosos de la Ciudad de Guatemala. Mara Salvatrucha (MS-13) y Barrio 18 extorsionan, roban y secuestran a residentes locales, provocando la migración a los Estados Unidos.

I: ORIGINS OF AN EXODUS

The sun blazes as members of a small village carry the bodies of two children up an unpaved road to a hilltop cemetery. The boys—Carlos Daniel Xiquin, 10, and Oscar Armando Toc Cotzajay, 11—were neighbors and schoolmates. They'd been kidnapped on their way to school one morning. A ransom was demanded, and when the families could not pay, the boys were murdered, stuffed into plastic bags, and tossed along a path.

The Kaqchikel-speaking residents of San Juan Sacatepéquez, about an hour west of Guatemala City, are not unaccustomed to tragedy, but this crime was so barbaric that they united in grief and indignation.

Earlier, outside Oscar's home, where the wake was held, a throng filled the street, and people lined up in silence for the viewing. One by one, they filed past the bodies as the sound system played the theme song to *The Young and the Restless* on a loop.

Endemic poverty continues to fuel emigration from Central America. However, in recent years, increased violence also drives large numbers of people from their homes.

In neighboring Honduras, San Pedro Sula has been called "the murder capital of the world." Rival gangs control, at least on the street level, the majority of the country. Two of the more lethal—Mara Salvatrucha (MS-13) and Barrio 18—control drug trafficking and extortion respectively. Both began in the immigrant communities of Los Angeles, and they were launched locally only when members were deported back to Central America. Both demand loyalty from local teens. If young people refuse to join, they often must migrate—or die.

In San Pedro Sula, I meet hit men, known as "sicarios." They agree to be photographed, as long as I don't show their faces. During the session a half-dozen gang members race into the safe house where I set up my makeshift studio. Big Dog, 25, careens past me, waving a 45mm pistol he had just stolen.

The younger members gape at him, admiring his new acquisition. I photograph each of them in turn but am soon ready to leave, as darkness closes in around me.

I: EL ORIGEN DE UN ÉXODO

El sol brilla mientras los miembros de un pequeño pueblo llevan los cadáveres de dos niños por un camino sin pavimentar hasta un cementerio en la cima de una colina. Los chicos—Carlos Daniel Xiquin, de 10 años, y Oscar Armando Toc Cotzajay, 11—eran vecinos y compañeros de clase. Habían sido secuestrados en su camino a la escuela una mañana. Se pedía un rescate, y cuando las familias no podían pagar, los muchachos fueron asesinados, metidos en bolsas de plástico y arrojados por un sendero.

Los habitantes mayas de San Juan Sacatepéquez que hablan kajikel, aproximadamente una hora al oeste de la ciudad de Guatemala, no están acostumbrados a la tragedia, pero este crimen era tan bárbaro que se unieron en dolor e indignación.

Más temprano, fuera de la casa de Oscar donde se velaron los cuerpos, una multitud llenó la calle, y la gente se alineó en silencio para ver. Uno por uno, pasaron por delante de los cuerpos mientras el sistema de sonido tocaba el tema de "The Young and the Restless" sin parar.

Durante la procesión, los portadores de féretros alzaron los ataúdes mientras que 2.000 aldeanos caminaban a lo largo de las notas discordantes de una pequeña banda.

En la vecina Honduras, San Pedro Sula se ha llamado "la capital del asesinato del mundo". Las pandillas rivales controlan, al menos en la calle, la mayoría del país. Dos de los más letales, Mara Salvatrucha (MS-13) y Barrio 18, controlan el tráfico de drogas y la extorsión, respectivamente. Ambos comenzaron en las comunidades inmigrantes de Los Ángeles y fueron lanzados localmente sólo cuando los miembros fueron deportados de regreso a Centroamérica. Ambos demandan lealtad a los adolescentes locales. Si los jóvenes se niegan a unirse, deben emigrar o morir.

En San Pedro Sula, me encuentro con hombres matones, conocidos como "sicarios". Están de acuerdo en ser fotografiados, siempre y cuando no muestre sus rostros. Durante la sesión, una media docena de pandilleros entran en la casa de seguridad donde instalé mi improvisado estudio. Big Dog, de 25 años, con orgullo agita una pistola de 45 mm que acababa de robar.

Los miembros más jóvenes se quedan boquiabiertos, admirando el arma robada. Fotografío a cada uno de ellos a su vez, pero pronto estoy listo para irme mientras la oscuridad se cierra a mi alrededor.

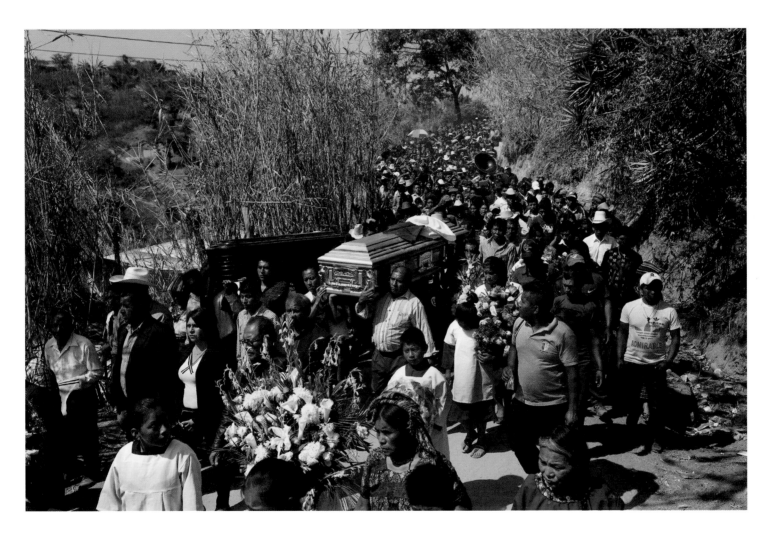

Family members carry the caskets of two boys who were kidnapped and killed in San Juan Sacatépequez, Guatemala. More than 2,000 people walked in the funeral procession.

Los miembros de la familia llevan los ataúdes de dos niños que fueron secuestrados y asesinados. Mas de 2 mil personas caminaron en la procesión.

A mother carries her son through a sugar cane field after crossing the Suchiate River from Guatemala to Talismán, Mexico. They passed directly under a Mexican immigration checkpoint bridge, avoiding the gaze of border officials.

Una madre lleva a su hijo a través de un campo de caña de azúcar después de cruzar el río Suchiate en Talismán, México. Habían pasado directamente bajo un puente de control de inmigración mexicano, evadiendo la mirada de los oficiales fronterizos.

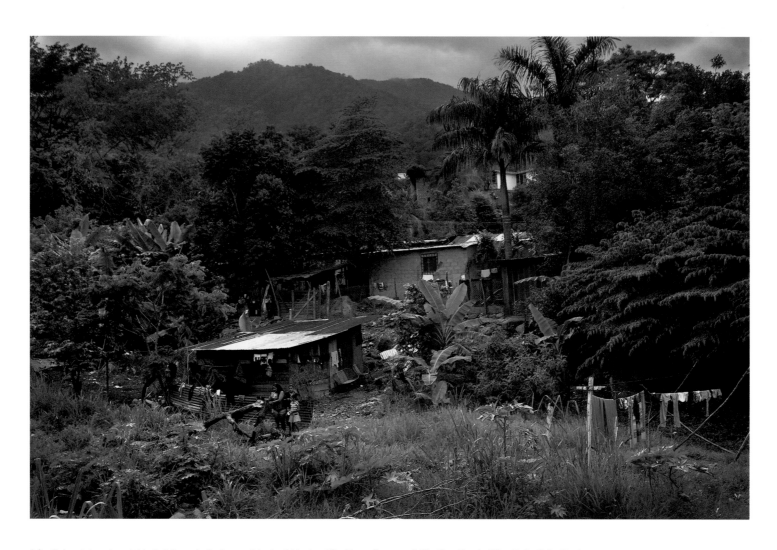

A family hangs laundry outside their home in the impoverished neighborhood "La Nueva Esperanza" (The New Hope) of San Pedro Sula, Honduras.

Una familia cuelga ropa fuera de su casa en el barrio empobrecido "La Nueva Esperanza" de San Pedro Sula, Honduras.

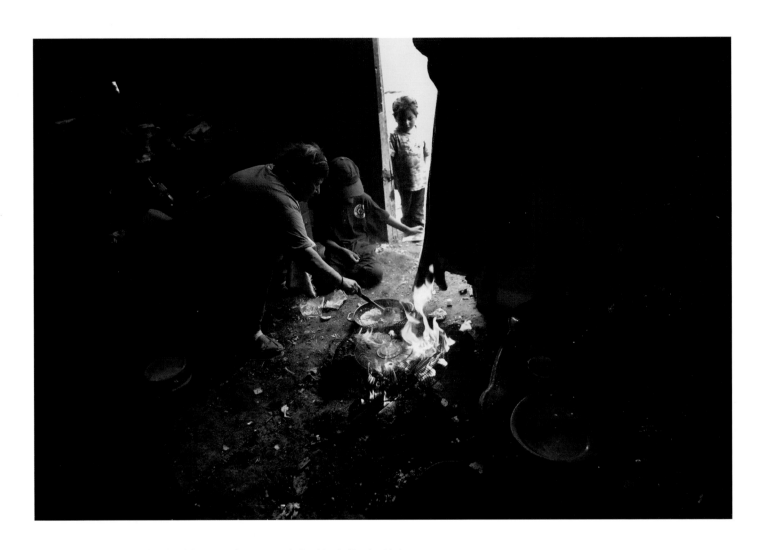

A family, their home with neither electricity nor running water, cooks breakfast in Nogales, Mexico.

Una familia, su hogar sin electricidad ni agua potable, prepara el desayuno en Nogales, México.

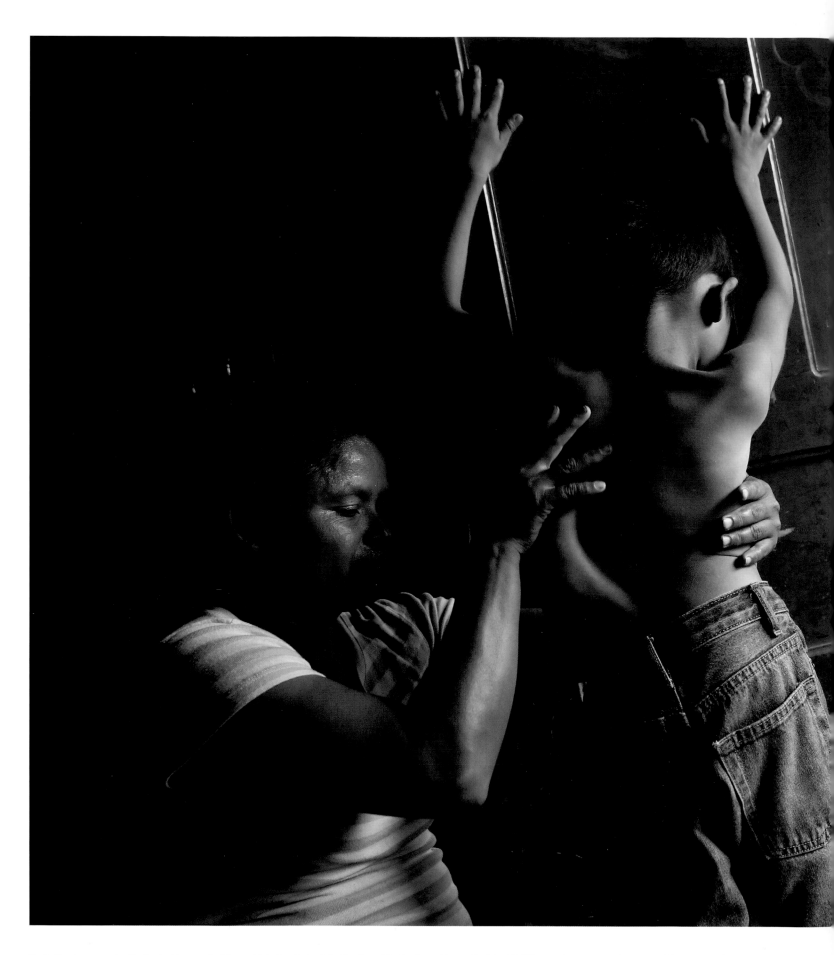

Sonia Morales massages the back of her son José Issac, 11, in San Pedro Sula, Honduras. The family could not afford the $6,000 operation to correct his spinal deformation. In 2016, the boy's father tried to reach the U.S. to work but was captured by U.S. border agents and deported back to Honduras.

Sonia Morales masajea a su hijo, José Isaac, de 11 años, en San Pedro Sula, Honduras. La familia no podía pagar la operación de $ 6.000 para corregir su deformación espinal. En 2016, el padre del niño trató de llegar a los Estados Unidos para trabajar, pero fue capturado por agentes de la frontera de Estados Unidos y deportado a Honduras.

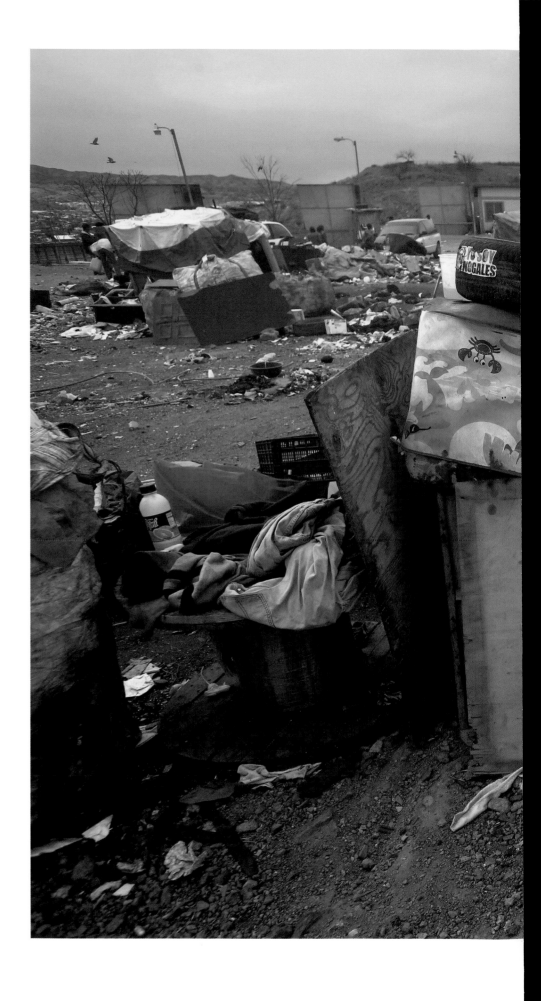

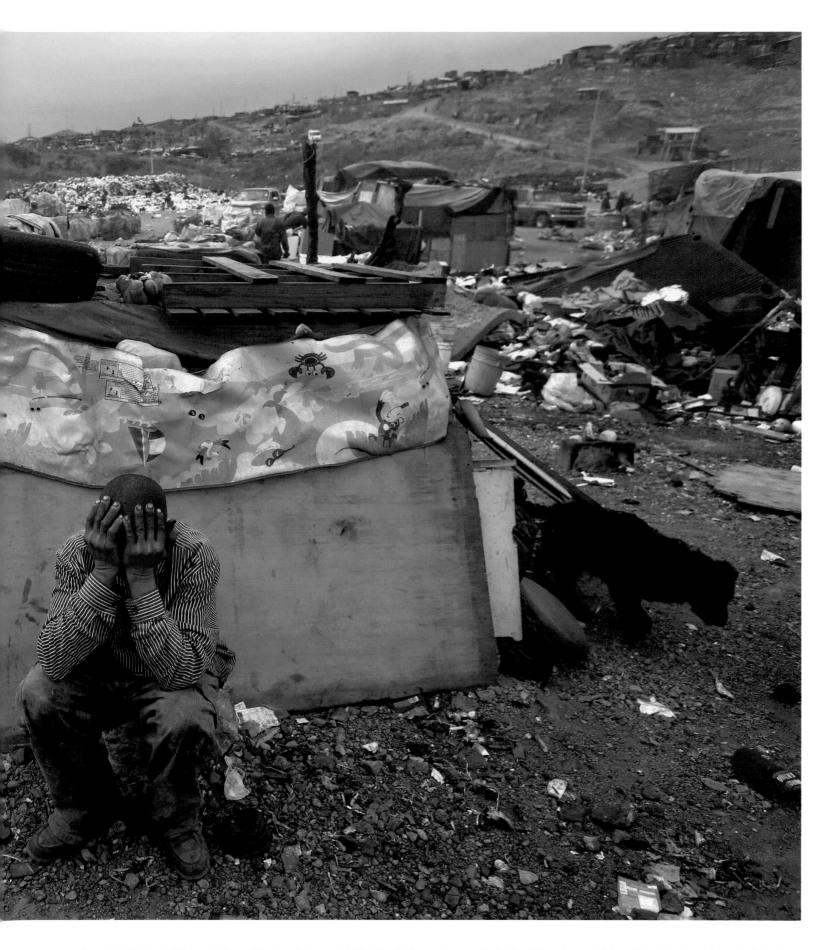

Deported to Mexico by U.S. Immigration and Customs Enforcement (ICE), Arturo Santana, a former resident of Des Moines, Iowa, and father of three American children, sits by the shack where he now lives and works, scavenging for recyclables to sell at the Tirabichi garbage dump in Nogales, Mexico.

Deportado a México por el Servicio de Inmigración y Aduanas de los Estados Unidos (ICE), Arturo Santana, ex residente de Des Moines, Iowa, padre de tres hijos estadounidenses, se sienta junto a su barraca donde ahora vive y trabaja en la recolección de materiales reciclables para vender en el vertedero de basura de Tirabichi en Nogales, México.

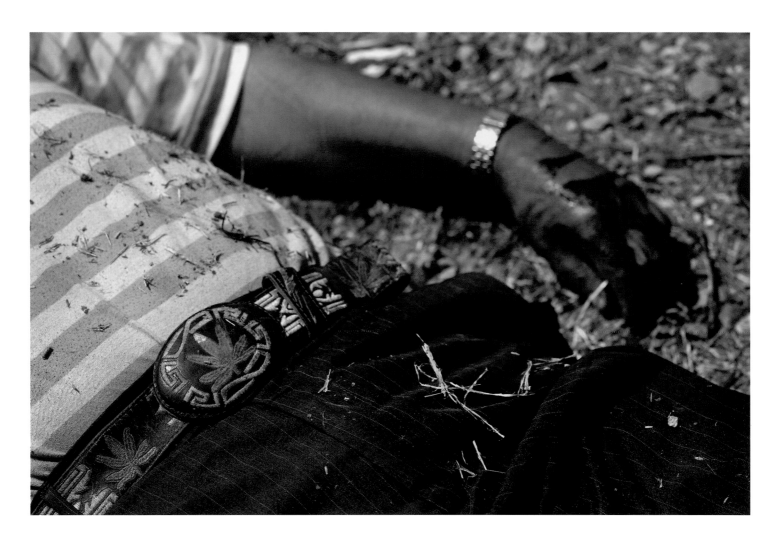

A belt stitched with marijuana leaves adorns the victim of a drug cartel-related execution in Acapulco, Mexico.

Un cinturón bordado con hojas de marihuana adorna a la víctima de una ejecución relacionada con el cartel de la droga en Acapulco, México.

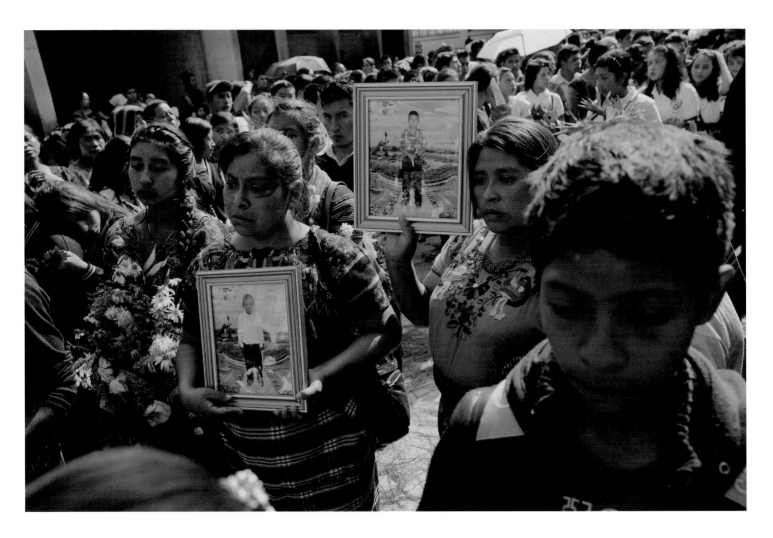

Mothers carry portraits of their sons, who were kidnapped on their way to school in Sacatepequez, Guatemala, and then killed when their families couldn't pay the ransom demanded.

Las madres llevan retratos de sus hijos secuestrados y luego asesinados cuando sus familias no pudieron pagar el rescate exigido.

Big Dog, 25

El Negro, 21

Honduran gang members photographed in San Pedro Sula, Honduras.

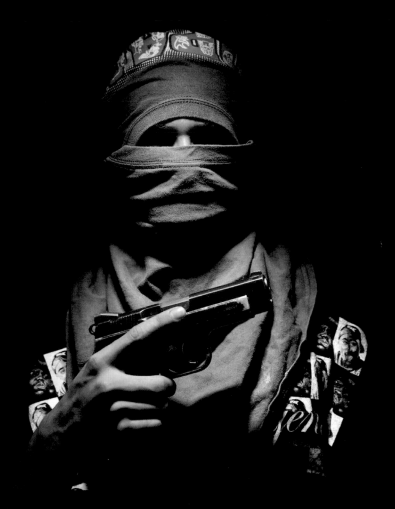

El Mortal, 18

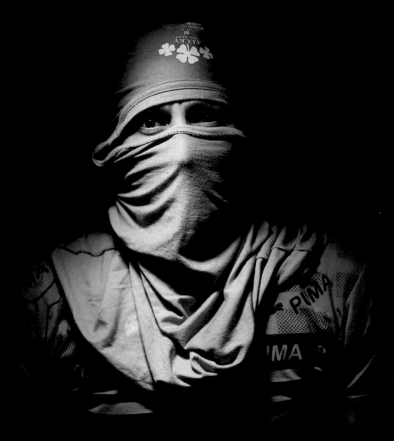

Nadie, 36

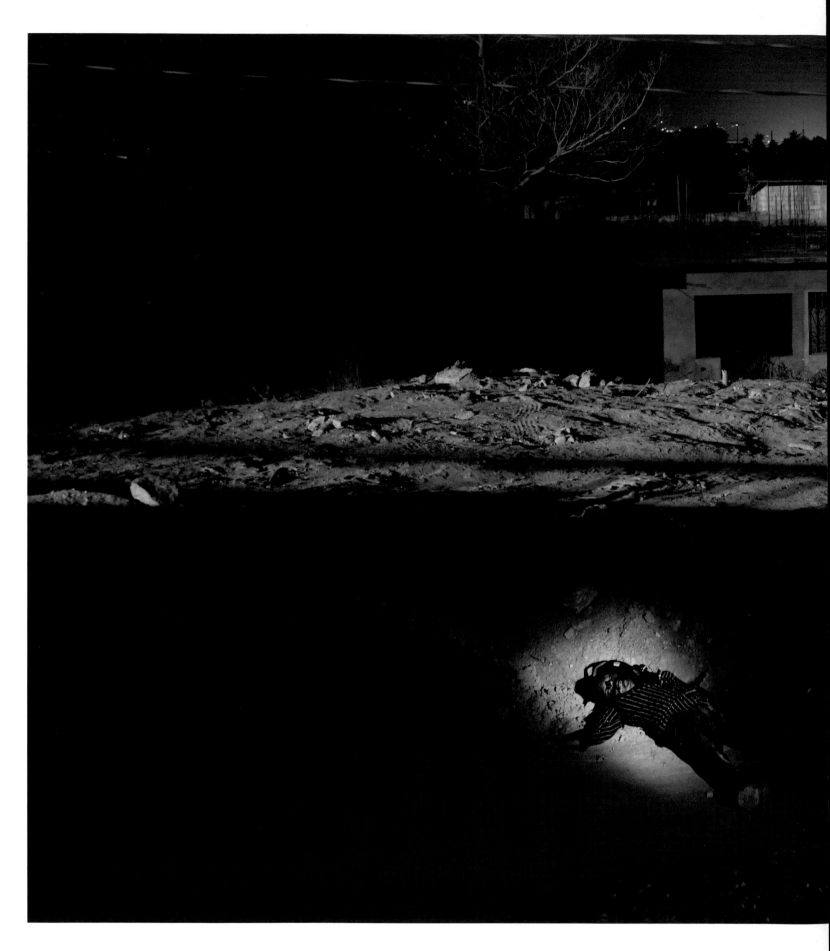

The body of a man killed in a suspected drug-related execution lies along the path where he was shot in Acapulco, Mexico—formerly a top international tourist destination.

El cadáver de un hombre muerto en una sospecha de ejecución relacionada con la droga se encuentra a lo largo del camino donde fue fusilado en Acapulco, México.

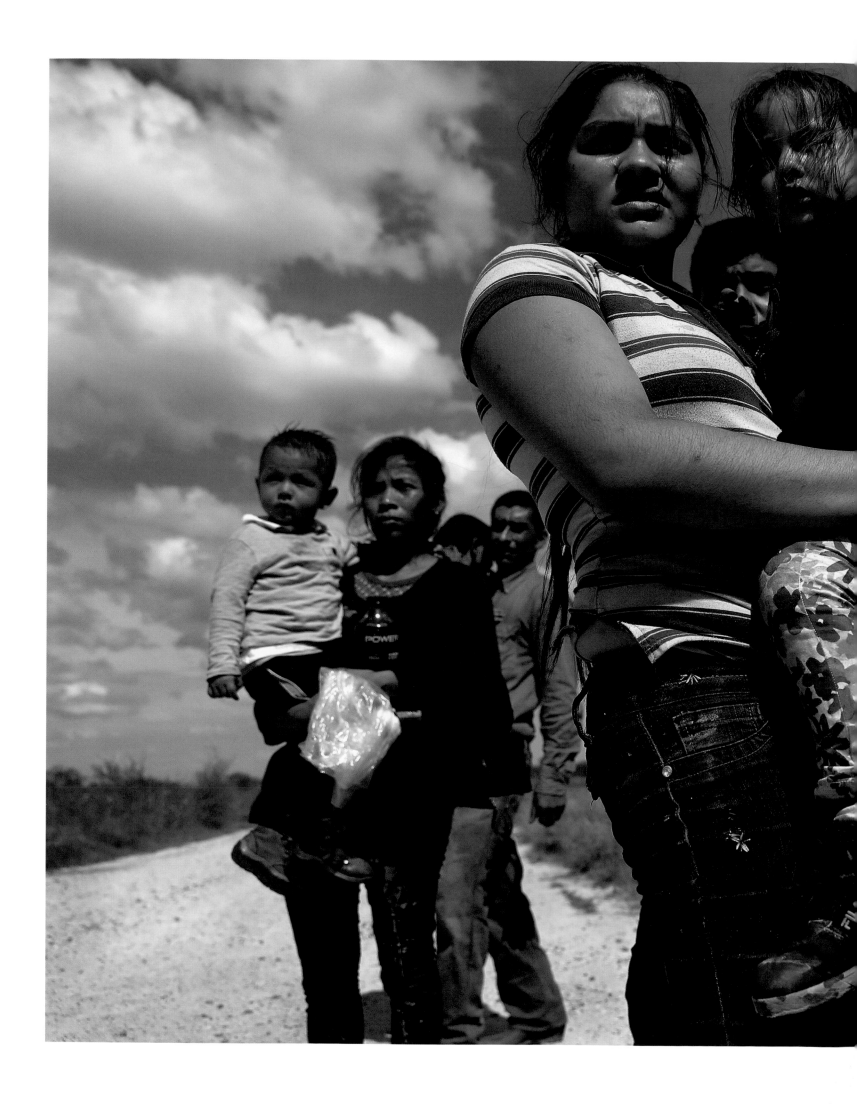

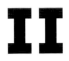

II

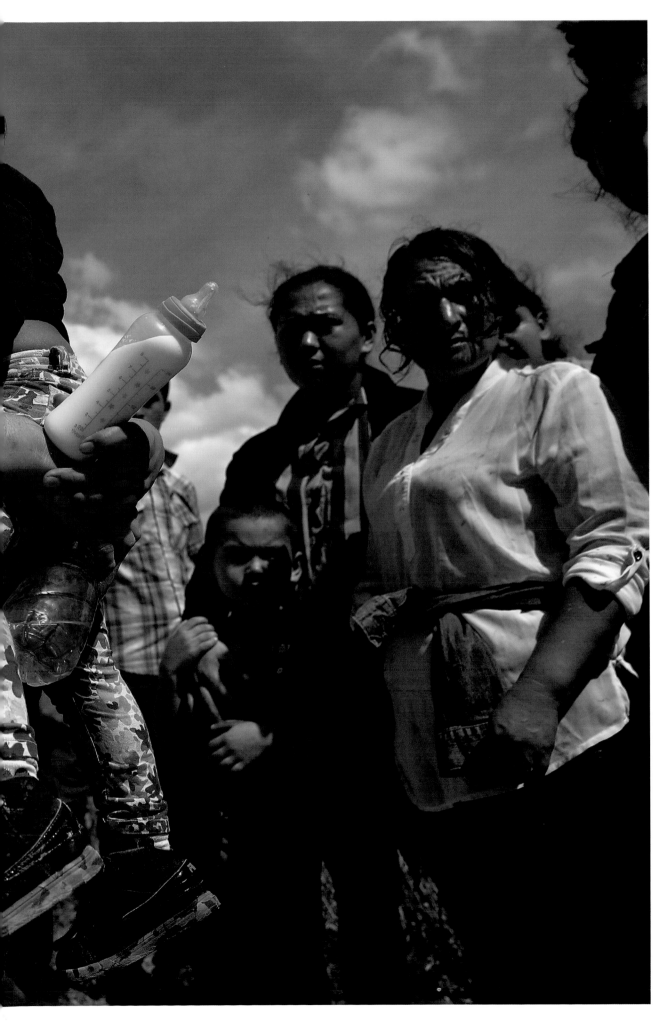

Central American families watch
as U.S. Border Patrol agents approach.
They had just crossed over the
U.S.-Mexico border near Roma, Texas,
seeking political asylum.

*Las familias centroamericanas
esperan la llegada de agentes
de la Patrulla Fronteriza de los
Estados Unidos. Acababan de cruzar
la frontera entre Estados Unidos
y México cerca de Roma, Texas,
buscando asilo político.*

II: THE JOURNEY

The freight train known as the Beast, or "La Bestia," slows as it comes out of a turn then crosses a two-lane road. My driver brings me to this particular place because he thinks I'll have a better chance here of not falling under the churning wheels when I try to climb on the roof of a moving train to join 500 or so immigrants. People on top make space for me. To those who can hear me over the engine, I explain in Spanish who I am and what I am doing there.

Hundreds of thousands of them have risked their lives on train tops. If they are lucky, they reach the U.S.-Mexico border unscathed. Many fall asleep and roll off the side, losing a hand or arm or leg. Overhanging branches knock some people off. Criminal gangs like the Zetas rob riders whose smuggler—or "coyote"—fails to make adequate payoffs. Immigrants who attempt the voyage solo are particularly vulnerable. That goes double for women and children.

When I climb down at the next stop, I am parched, exhausted, uneasy on my feet. I had ridden the Beast for only three hours. The migrants ride for weeks on their journey "al norte."

Routes have shifted more recently. Smugglers are increasingly using buses, or forcing migrants to walk long distances around Mexican checkpoints instead of relying so heavily on the Beast.

Those who raise the minimum amount (about $3,000) needed to pay a coyote face a miserable journey, and will likely be abandoned at the first sign of trouble. Many succumb to the heat. For those who can pay top-notch smugglers (as much as $12,000/person), their journey will be VIP in comparison. They'll traverse Mexico in cars, sometimes crossing the U.S. border at official checkpoints or through ventilated tunnels.

Legislation signed into law by George W. Bush originally designed to protect Salvadoran, Guatemalan, and Honduran children from sex trafficking had an unintended consequence: a surge in 2014–2016 of families and unaccompanied minors. They count on political asylum, if they can reach the U.S. to make their case. After turning themselves in to Border Patrol agents, they are often released to relatives living in the U.S., pending a court date that could be five years away. The system is clogged with such cases. President Donald Trump's rhetoric on immigration, and vows to end the "catch and release" program have slowed the migration north, for now, but few who study the phenomenon expect that to last. The root causes of migration—endemic violence and poverty—may prove more enduring than a tweet.

II: LA TRAVESÍA

El tren de carga conocido como "La Bestia", baja la velocidad a medida que sale de una vuelta y luego cruza un camino de dos carriles. Mi conductor me lleva a este lugar en particular porque piensa que tendré una mejor oportunidad de no caer entre los rieles, mientras trato de subir al techo para unirme a unos 500 inmigrantes. La gente en la parte superior cerca de la escalera hacen espacio para mí. A los que me oyen sobre el rugido del motor, explico en español quién soy y qué estoy haciendo allí.

Cientos de miles de ellos han arriesgado sus vidas en los techos de los trenes. Si tienen suerte, llegan a la frontera entre los Estados Unidos y México sin rasguños. Muchos se quedan dormidos y caen rodando hacia un lado, perdiendo una mano, un brazo o una pierna. Las ramas colgantes derriban a algunas personas. Las pandillas criminales como los Zetas roban a aquellos cuyo contrabandista—o "coyote"—no dieron los pagos adecuados. Los inmigrantes que intentan el viaje solos son particularmente vulnerables. Eso es el doble para las mujeres y los niños.

Cuando bajé en la siguiente parada, estoy sediento, agotado y mis pies no responden. Yo había montado la Bestia por sólo tres horas. Los migrantes viajan durante semanas en su viaje "al norte".

Las rutas han cambiado más recientemente. Los contrabandistas están utilizando cada vez más autobuses y forzando a los inmigrantes a caminar largas distancias alrededor de los puntos de control mexicanos en lugar de depender tanto de la Bestia.

Aquellos que juntan la cantidad mínima (alrededor de $ 3.000) necesaria para pagar un coyote enfrentan un viaje miserable y probablemente serán abandonados en el primer signo de problema. Muchos sucumben al calor. Para aquellos que pueden pagar contrabandistas de primera categoría (tanto como $ 12.000 / persona) su viaje será VIP en comparación. Atravesarán México en automóviles, a veces cruzando la frontera de los Estados Unidos en los puntos de control oficiales o a través de túneles ventilados.

La legislación promulgada por George W. Bush, originalmente diseñada para proteger a los niños salvadoreños, guatemaltecos y hondureños contra el tráfico sexual, tuvo una consecuencia no deseada —una oleada en 2014-2016 de familias y menores no acompañados. Se apoyan en el asilo político si pueden llegar a los Estados Unidos para exponer su caso. Después de entregarse a los agentes de la Patrulla Fronteriza, suelen ser liberados a los familiares que viven en los Estados Unidos hasta que llegue la fecha de la corte que podría estar a cinco años de distancia. El sistema está saturado con estos casos. La retórica del presidente Donald Trump sobre la inmigración y los votos para poner fin al programa de "captura y liberación" ha reducido la migración hacia el norte, por ahora, pero pocos de los que estudian el fenómeno esperan que eso dure. Las causas fundamentales de la migración—la violencia endémica y la pobreza—son más resistentes que un Tweet.

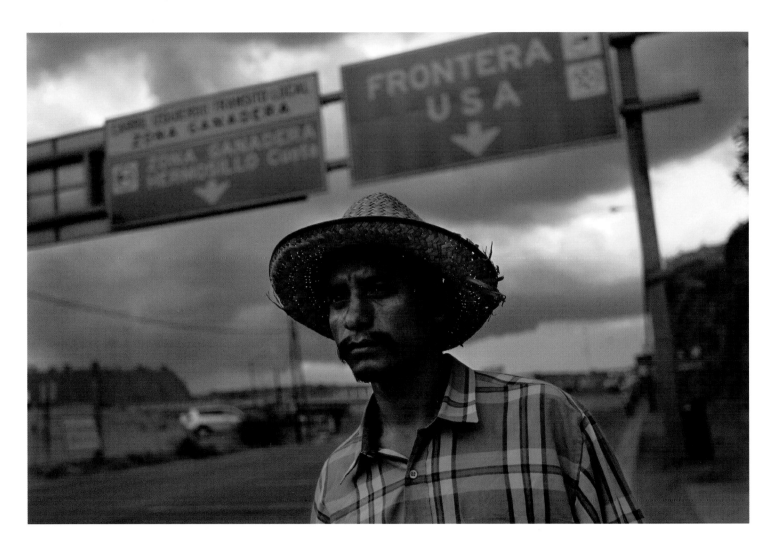

A Mexican immigrant walks along the U.S.-Mexico border after being deported from Arizona to Nogales, Mexico. He planned to try to cross back into the United States again in the following days.

Un inmigrante mexicano recorre la frontera entre Estados Unidos y México tras ser deportado de Arizona a Nogales, México. Planeó intentar cruzar de nuevo en los días siguientes.

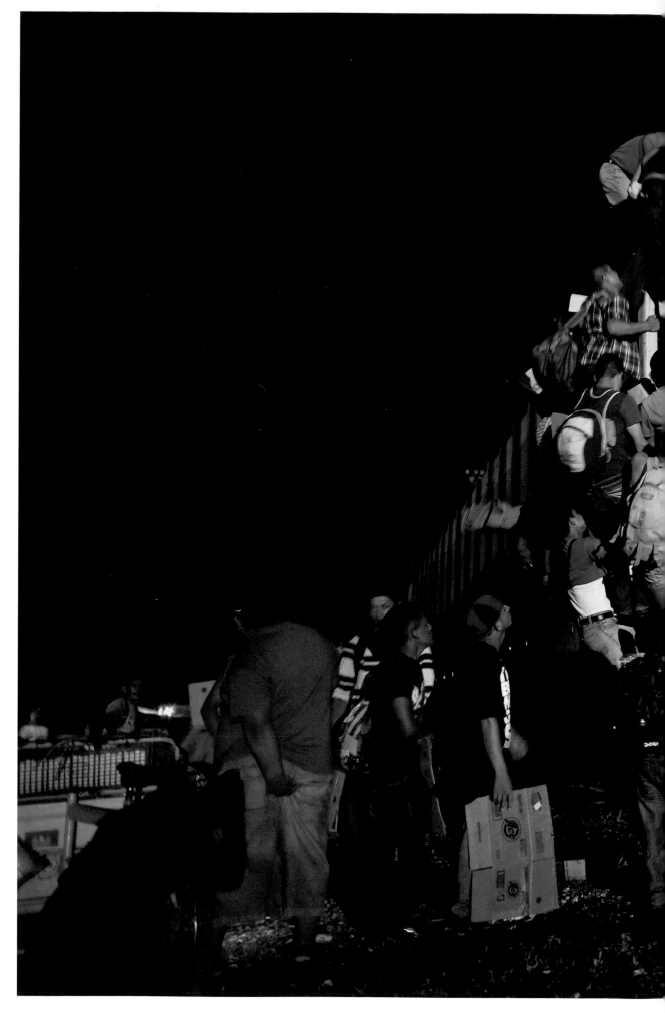

Immigrants climb atop a freight train headed north from Chiapas, Mexico. A network of such trains—known as "the Beast"—carry Central Americans on their perilous journey as they pass through Mexico toward the United States.

Los inmigrantes suben a un tren de carga rumbo al norte de Chiapas, México. Una red de tales trenes—conocida como "la bestia"—lleva a los centroamericanos en su peligroso viaje mientras pasan por México hacia los Estados Unidos.

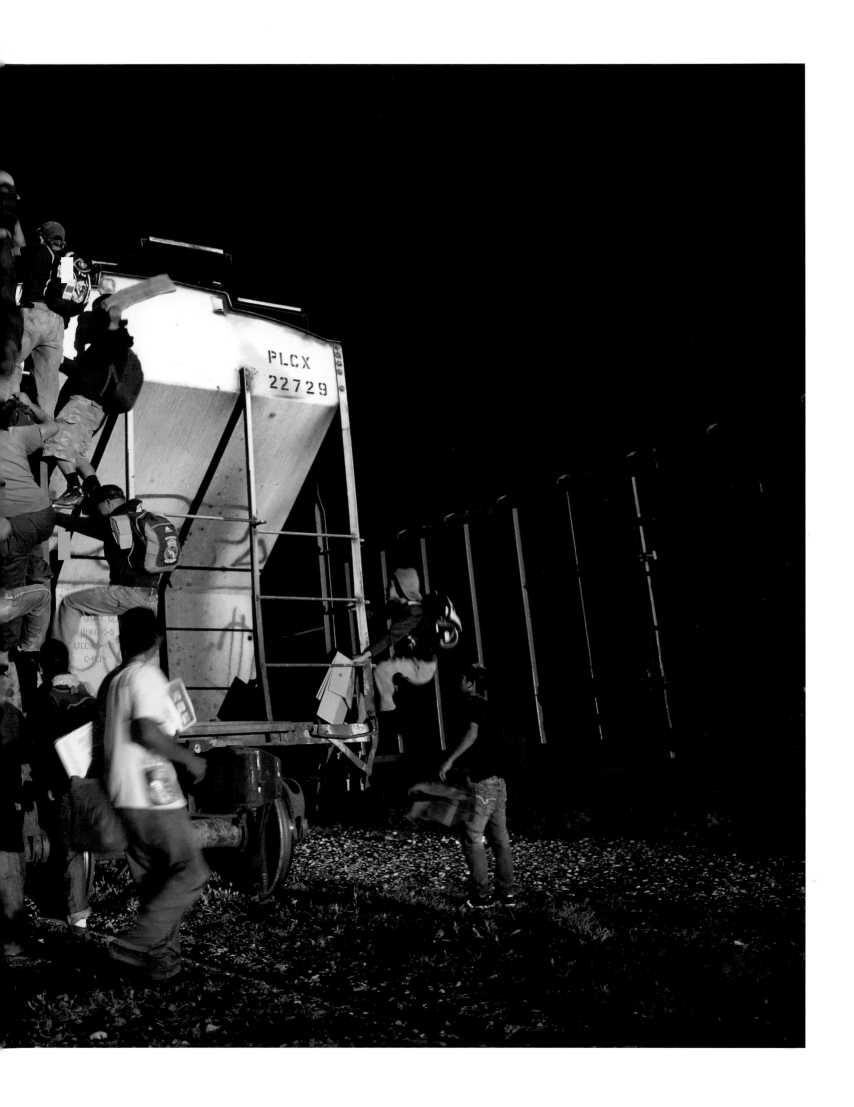

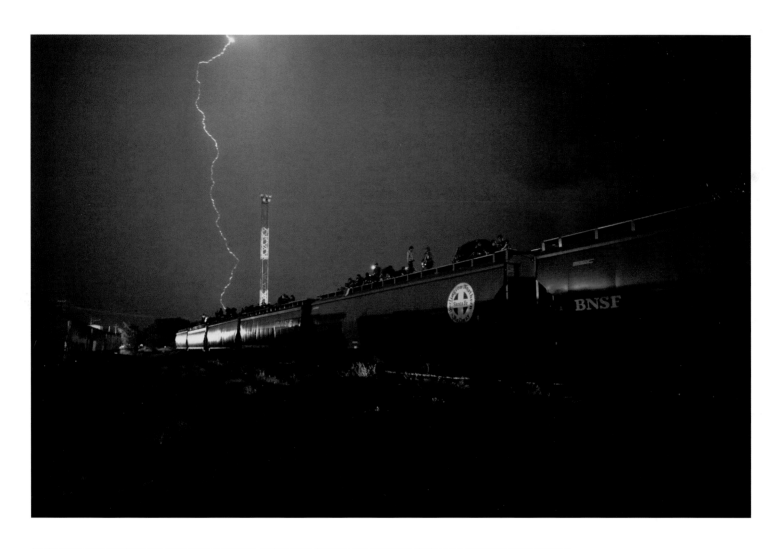

An electrical storm illuminates the night sky as immigrants seek to avoid detection and deportation by Mexican authorities on their journey.

Una tormenta eléctrica ilumina el cielo nocturno mientras los inmigrantes tratan de evitar ser detectados y deportados por las autoridades mexicanas en su viaje.

A Nicaraguan immigrant wears a plastic bag during a thunderstorm before climbing atop a freight train headed north in Arriaga, Mexico.

Un inmigrante nicaragüense lleva una bolsa de plástico durante una tormenta eléctrica antes de subir a lo alto de un tren de carga hacia el norte en Arriaga, México.

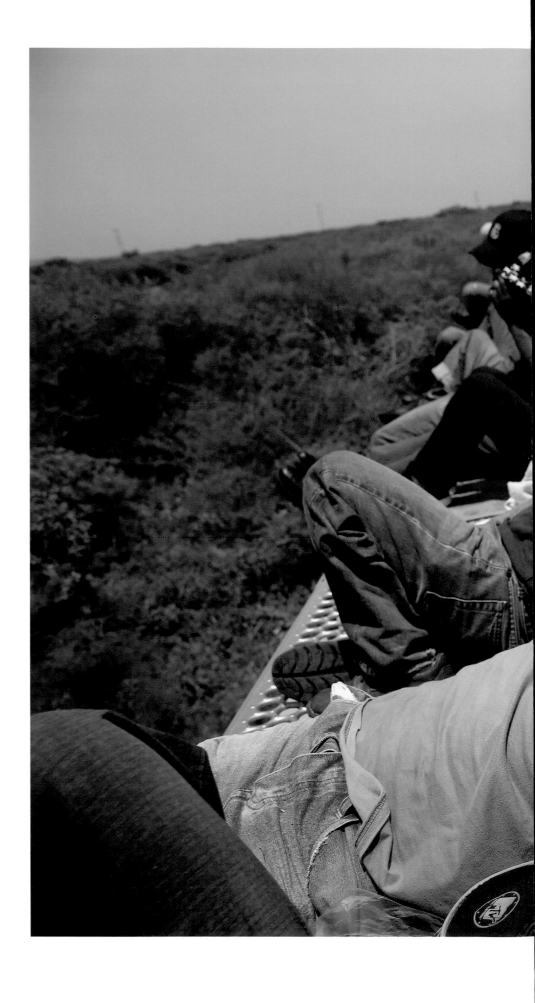

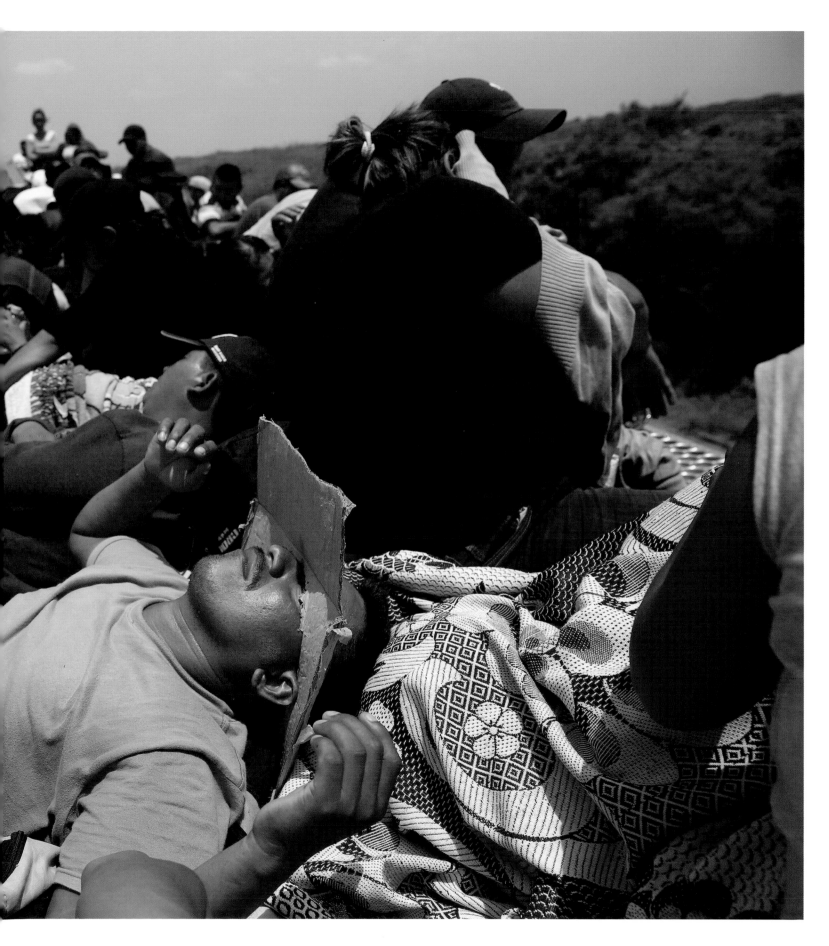

Migrants ride the train for many hours under the blazing sun. Many are assaulted and robbed by gangs who control the train tops, while others fall asleep and tumble down, losing limbs or getting killed under the wheels. Few who attempt the journey will finish it unscathed.

Los inmigrantes viajan en tren durante muchas horas bajo el sol abrasador. Muchos son asaltados y robados por pandillas que controlan los techos de los trenes, mientras que otros se quedan dormidos y caen, perdiendo extremidades o muriendo bajo las ruedas. Pocos de los que intentan el viaje lo terminarán ilesos.

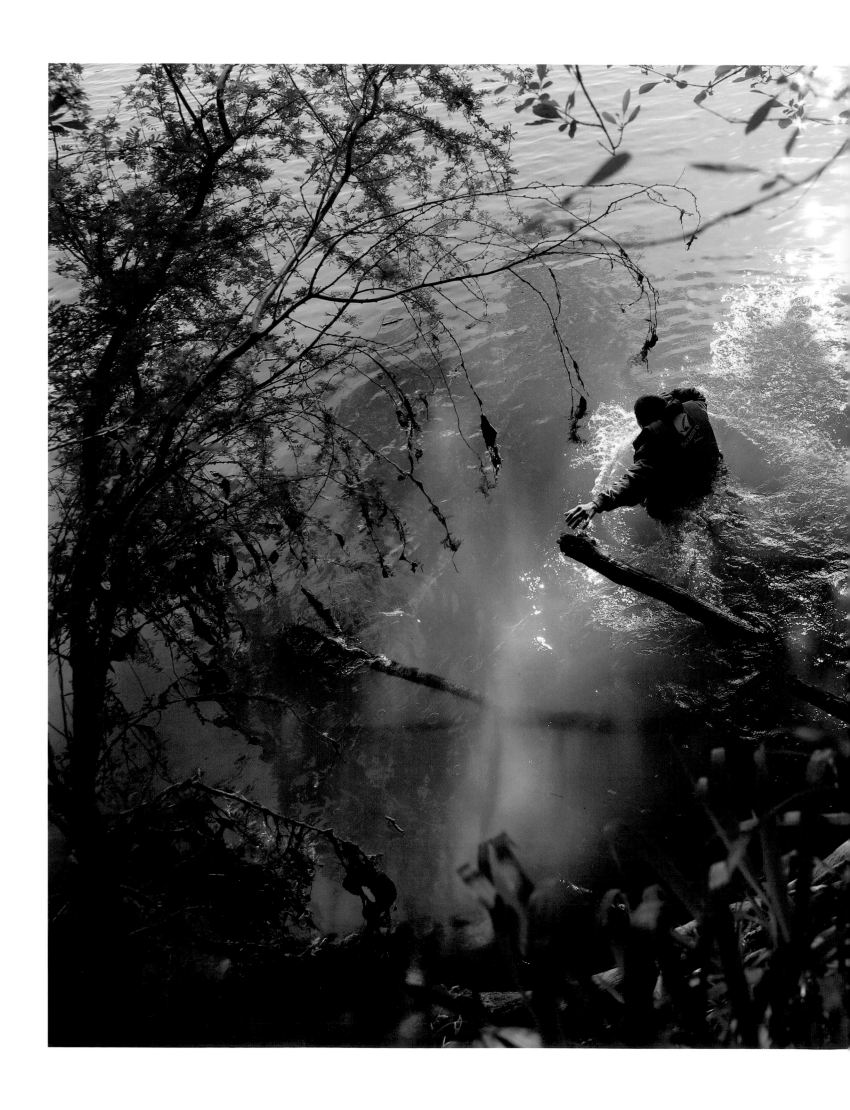

A migrant wades into the Rio Grande
to swim back to Mexico, after
a Border Patrol agent tried to detain
him on the U.S. side of the river
near Roma, Texas.

*Un migrante se interna en el Río
Bravo para regresar a México,
después de que un agente de la Patrulla
Fronteriza trató de detenerlo
en el lado estadounidense del río
cerca de Roma, Texas.*

Empty water bottles line a brush path used by immigrants walking north into Texas' Rio Grande Valley.

Las botellas de agua usadas alinean un camino de maleza usado por los inmigrantes que caminan al norte en el valle del Río Bravo de Texas.

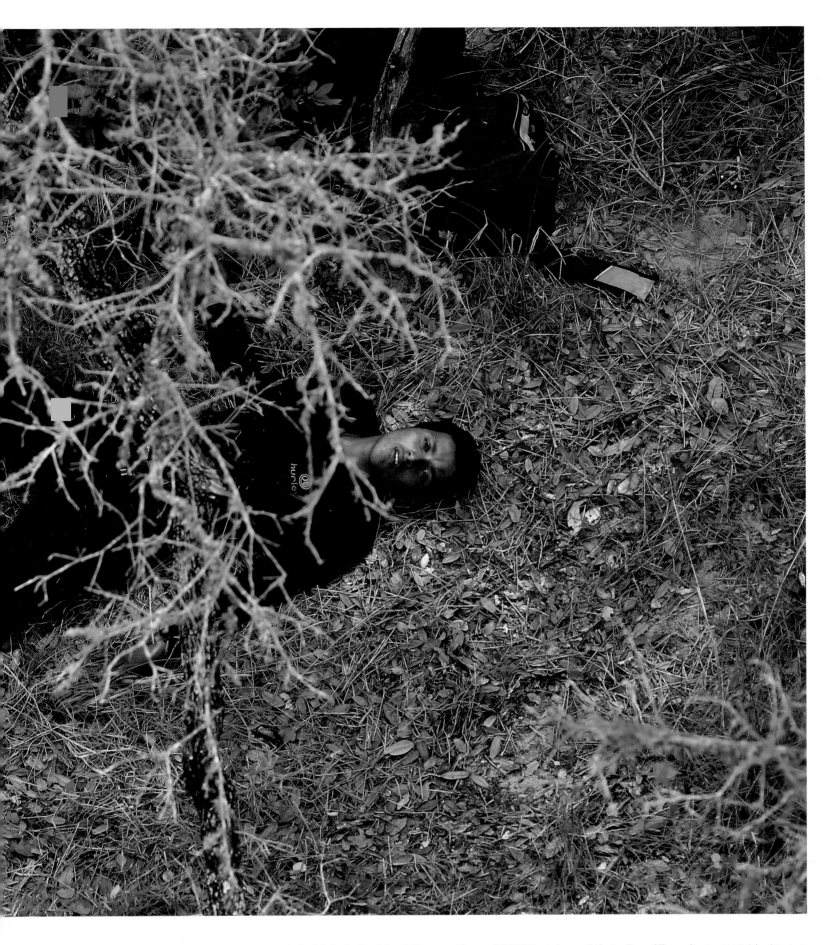

An undocumented immigrant awaits medical attention by U.S. Border Patrol Search, Trauma and Rescue (BORSTAR) agents near Falfurrias, Texas. Officers often transport sick migrants to local hospitals by helicopter and deport them after treatment.

Un inmigrante indocumentado espera atención médica por agentes de búsqueda, traumatología y rescate (BORSTAR) de la Patrulla Fronteriza de los Estados Unidos cerca de Falfurrias, Texas. Los oficiales a menudo transportan a los migrantes enfermos a los hospitales locales en helicóptero y los deportan después del tratamiento.

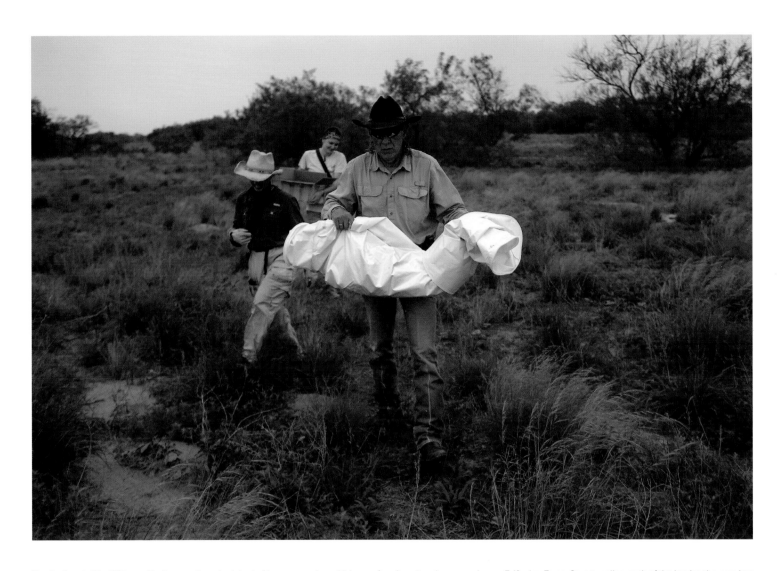

Brooks County Sheriff Benny Martinez carries a body bag of human remains, which were found scattered on a ranch near Falfurrias, Texas. Seventy miles north of the border, the area has one of the highest migrant death rates in the United States, as immigrants must walk through disorienting brushland to circumvent a Border Patrol checkpoint on the main road north.

El Sheriff del condado de Brooks, Benny Martínez, lleva una bolsa de cuerpo de restos humanos, que fueron encontrados esparcidos en un rancho cerca de Falfurrias, Texas. A setenta millas al norte de la frontera, la zona tiene una de las tasas de mortalidad migratoria más altas en los Estados Unidos, ya que los inmigrantes deben caminar a través de un terreno desorientador para evitar un puesto de control de la Patrulla Fronteriza en la carretera principal hacia el norte.

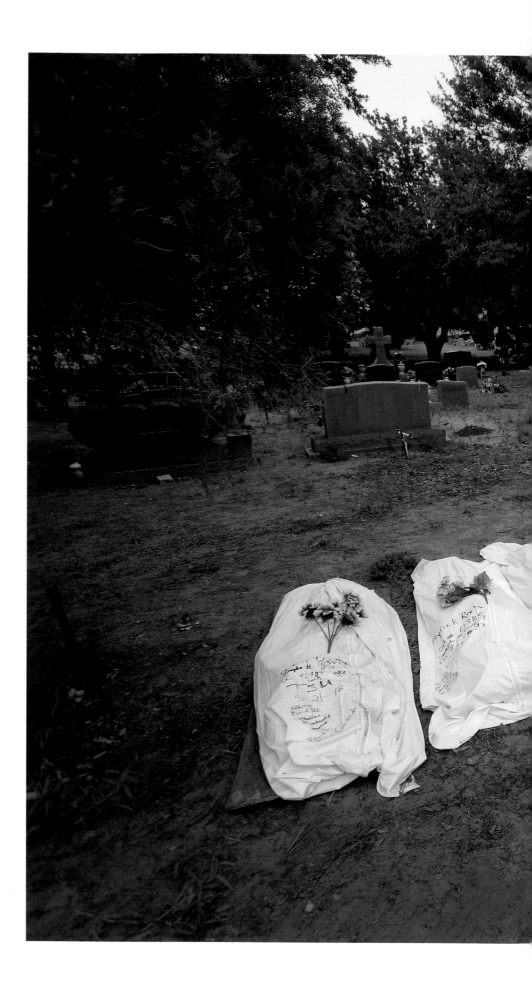

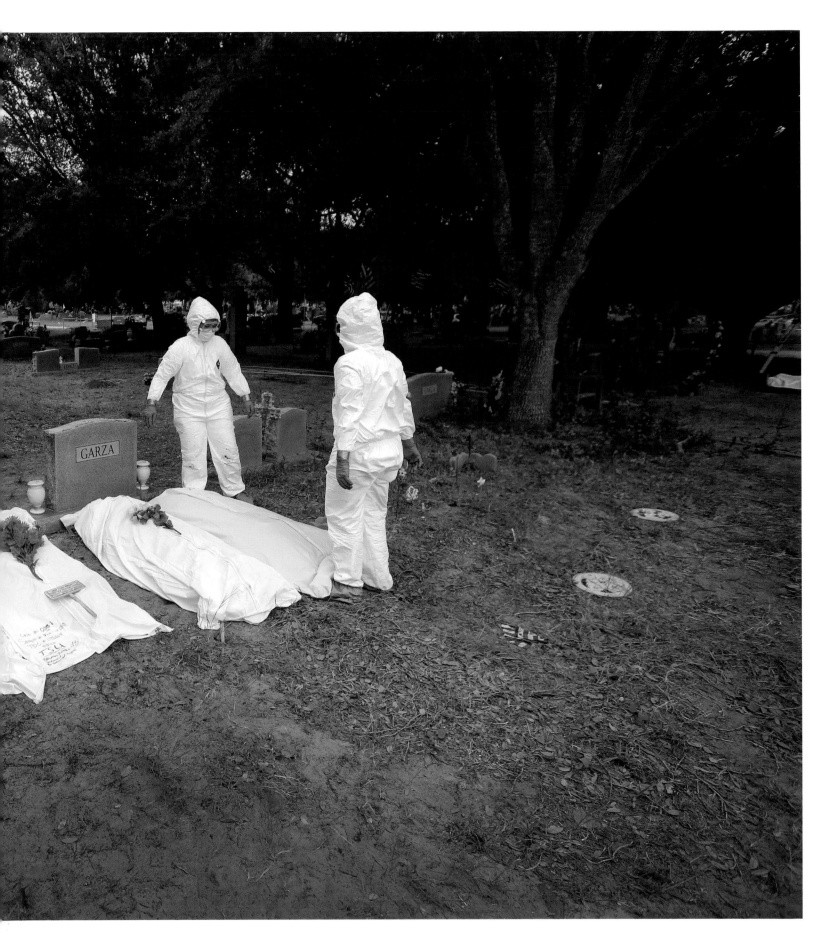

A forensic anthropology team from Baylor University lays out the remains of unidentified immigrants—most of whom died from heat exhaustion—after exhuming them from a cemetery in Falfurrias, Texas. Afterward they try to match victims to the DNA of missing migrants provided by family members through foreign consulates.

Un equipo de antropología forense de la Universidad de Baylor expone los restos de inmigrantes no identificados—muchos de los cuales murieron de agotamiento por el calor—después de exhumarlos de un cementerio en Falfurrias, Texas. Después tratan de hacer coincidir a las víctimas con el ADN de los desaparecidos proporcionados por sus familiares a través de consulados extranjeros.

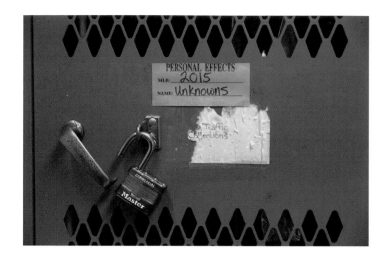

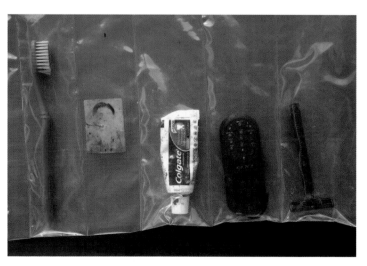

Personal effects of migrants are collected at the Pima County Medical Examiner's office in Tucson, Arizona in an effort to identify and reunite the deceased with loved ones.

Los efectos personales de inmigrantes indocumentados muertos son recogidos en la oficina del Examinador Médico del Condado de Pima en Tucson, Arizona, en un esfuerzo por identificarlos y reunirlos con sus seres queridos.

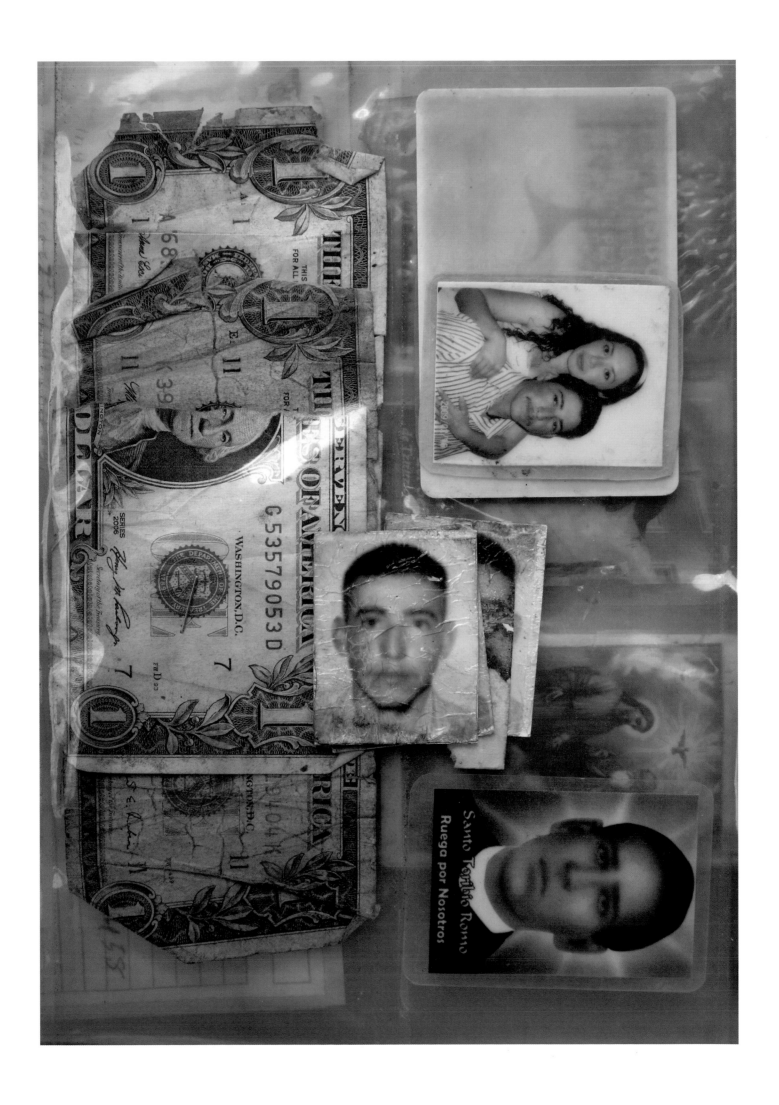

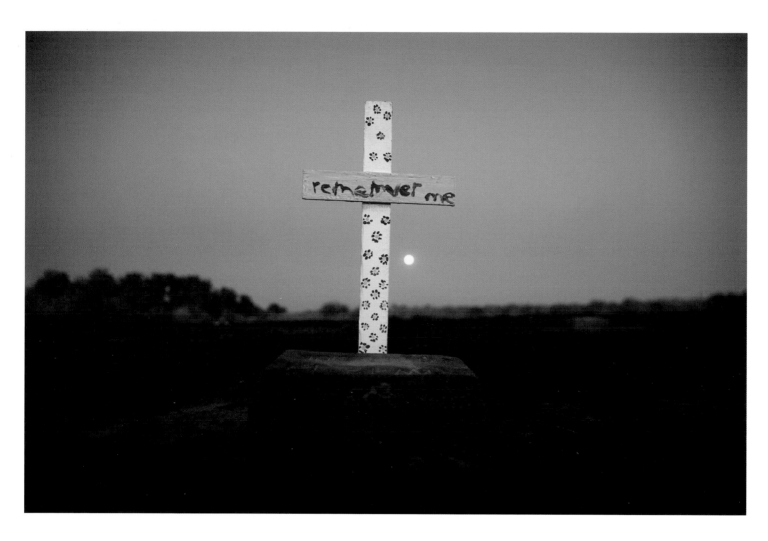

A cross for an unknown undocumented immigrant who died while crossing the border stands above a grave at a cemetery for "John Does" in Holtville, California.

Una cruz en memoria a un inmigrante indocumentado desconocido que murió en el desierto está sobre una tumba en un cementerio para "John Does" en Holtville, California.

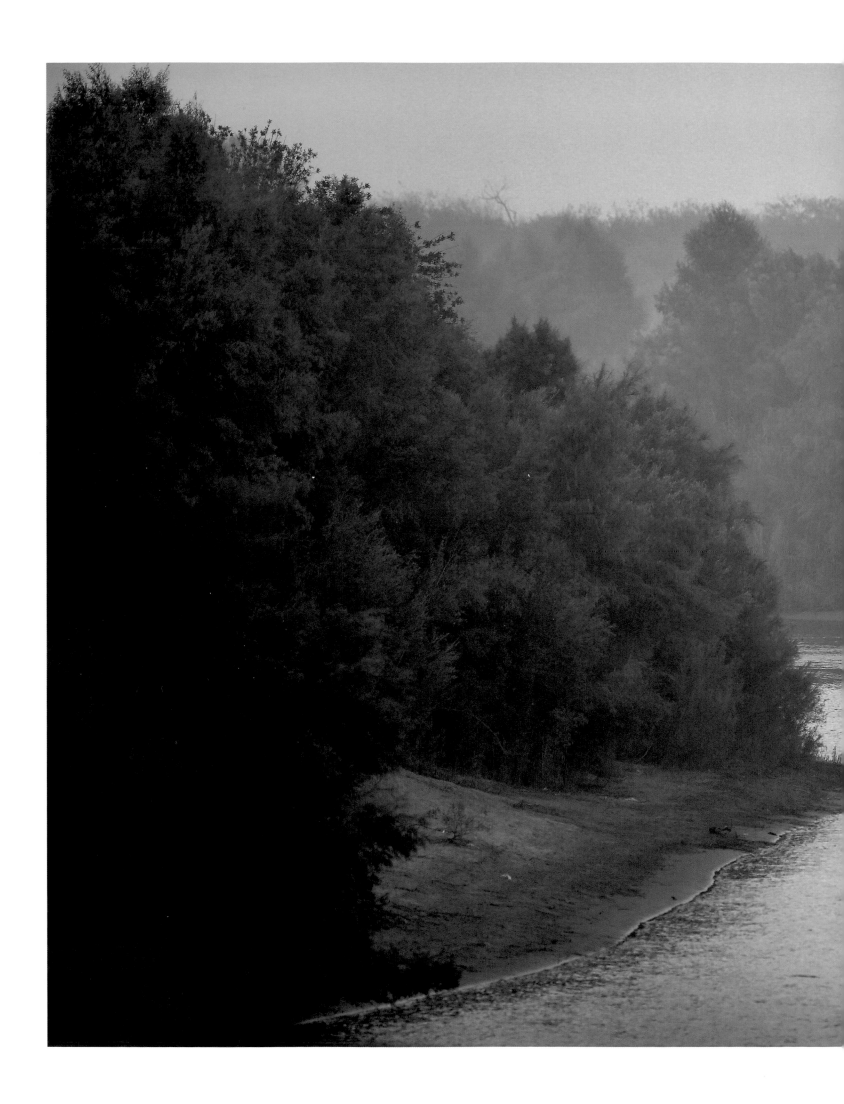

III

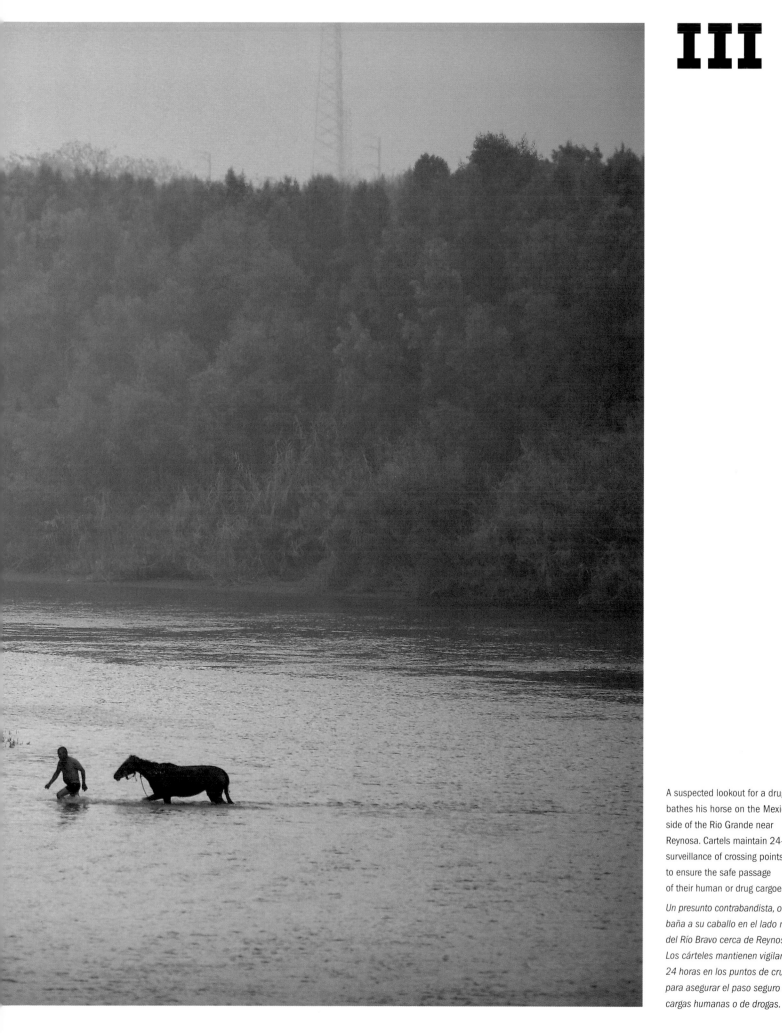

A suspected lookout for a drug cartel bathes his horse on the Mexican side of the Rio Grande near Reynosa. Cartels maintain 24-hour surveillance of crossing points to ensure the safe passage of their human or drug cargoes.

Un presunto contrabandista, o coyote, baña a su caballo en el lado mexicano del Río Bravo cerca de Reynosa. Los cárteles mantienen vigilancia las 24 horas en los puntos de cruce para asegurar el paso seguro de sus cargas humanas o de drogas.

III: THE BORDER

Over the last decade, I've driven, flown over, and floated down the entire length of the U.S.-Mexico border. It winds along the Rio Grande in Texas, rises up and over mountains, crosses deserts, and stretches into the Pacific approximately 2,000 miles from where it started.

Many people associate the U.S.-Mexico border with the river, and for good reason. The Rio Grande forms more than half of the border's total length. Along the most southern stretch of river, the Rio Grande Valley, is where most undocumented immigrants cross over. The Valley, as south Texans call it, is made up of dense mesquite thickets with sandy, low-water crossings nestled near bulging population centers on both sides, which are easy to hide in before or after crossing the river.

Unforgiving terrain and unpredictable weather account for a good share of the danger undocumented immigrants face when attempting the journey toward a better life. Even the tiniest stroke of bad luck can result in tragedy.

The physical and logistical impediments of a complete border wall are almost beyond comprehension.

In west Texas' Big Bend National Park, I fly over one of the border's most beautiful and forbidding vistas—the Santa Elena Canyon. I am with a veteran CBP pilot, who is searching for undocumented immigrants and drug smugglers. As we dip into the gorge, the Rio Grande below comes into view.

Farther west, back on land, a 10-mile-wide stretch of brown metal border fence seems to float in the Imperial Sand Dunes of southeastern California. Unfortunately, my Jeep does not float as I try to reach the fence. Several times, the vehicle sinks to the axle as my driving partner and I try to skate up and down the rolling mounds of powdery sand. As darkness in the desert approaches, we find ourselves marooned, until a fence maintenance team pulls us out of our rut.

Near where the fence reaches its western end between San Diego and Tijuana, I'm reminded that, back in the 1990s, this was the busiest sector for illegal immigration of any place along the border. Now, the illicit "traffic" there is negligible, thanks to a double fence, banks of surveillance cameras mounted on towers, and border agents on horseback and ATVs. The smugglers simply relocated their routes to Arizona, then Texas.

Flying high over the border by helicopter offers striking views of these vast landscapes. From the air, border security apparatus—even 2,000 miles of it—seems dwarfed by this vast and daunting terrain.

III: LA FRONTERA

Durante la última década, he conducido, sobrevolado y flotado por toda la longitud de la frontera entre los Estados Unidos y México. Serpenteando lo largo del Río Bravo en Texas, sube sobre montañas, cruza desiertos y desemboca en el pacífico, a aproximadamente 2.000 millas de su yacimiento.

Muchas personas asocian la frontera entre Estados Unidos y México con el río y por buenas razones. El Río Bravo constituye más de la mitad de la longitud de la frontera. En el tramo más al sur del río, conocido como el Valle del Río Bravo, la mayoría de los inmigrantes indocumentados cruzan. El valle, como lo llaman los tejanos del sur, es una zona de mezquite denso y arena, con cruces de baja profundidad cerca de poblaciones en ambos lados, donde es fácil esconderse antes o después de cruzar el río.

Un terreno imperdonable y un tiempo impredecible son una buena parte del peligro que enfrentan los inmigrantes indocumentados al intentar el viaje hacia una vida mejor. Incluso el más mínimo golpe de mala suerte puede resultar en tragedia.

Los impedimentos físicos y logísticos de un muro fronterizo entero son casi incomprensibles.

En el Parque Nacional Big Bend de Texas, sobrevuelo uno de los paisajes más bellos y prohibitivos de la frontera—el Cañón de Santa Elena. Estoy volando con un piloto veterano de Aduanas y Protección Fronteriza quien busca inmigrantes y contrabandistas. A medida que nos sumergimos en el cañón, el Río Bravo aparece a nuestra vista.

Más al oeste, un tramo de 10 millas de valla de metal color marrón, parece flotar en las Dunas de Arena Imperial del sureste de California. Desafortunadamente, mi Jeep no flota mientras intento llegar a la valla. Varias veces, se hunde hasta el eje mientras mi compañero y yo tratamos de subir los montículos de arena polvorienta. A medida que la oscuridad en el desierto se acerca, nos encontramos atrapados hasta que un conductor de una excavadora nos saca de nuestro problema.

Cerca de donde la cerca llega a su extremo occidental entre San Diego y Tijuana, me recuerdo que, en la década de 1990, esta era el area más activa para la inmigración ilegal de todo largo de la frontera. Ahora, el "tráfico" ilegal allí es insignificante, gracias a una doble valla y cámaras de vigilancia montados en torres y agentes fronterizos a caballo y en todoterreno. Los contrabandistas simplemente trasladan sus rutas a Arizona, luego a Texas.

Volar sobre la frontera en helicópteros ofrece la mejor vista de estos paisajes. Desde el aire, dos mil kilómetros de seguridad fronteriza parecen empequeñecidos por este vasto y desalentador terreno.

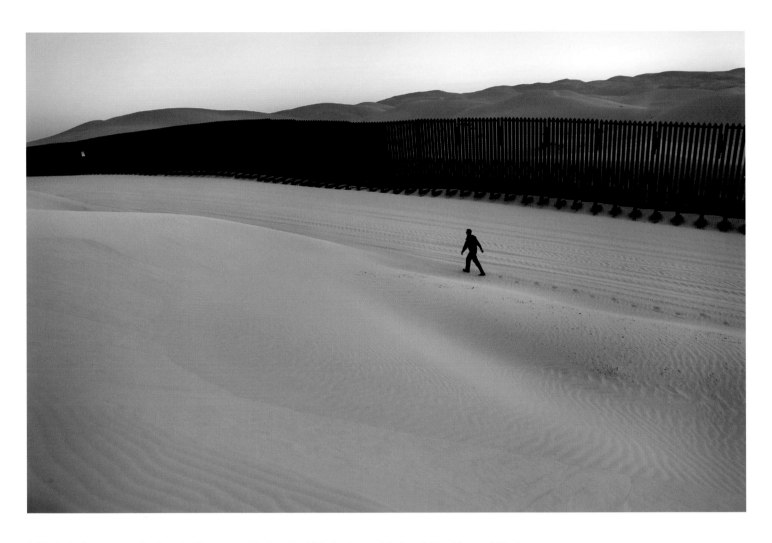

A U.S. Border Patrol agent walks along the "floating fence" built on the shifting landscape of the Imperial Sand Dunes, California.

Un agente de la Patrulla Fronteriza estadounidense camina a lo largo de la "cerca flotante" construida sobre el paisaje cambiante de las Dunas de Arena Imperial, California.

Following pages: 68–69: A dawn fog hovers above the Rio Grande near McAllen, Texas. 70–71: A portion of the border fence constructed in 2007 stretches into the Buenos Aires National Wildlife Refuge in Arizona. 72–73: Golfers tee up in Texas at the Lajitas Golf Resort, which hugs the border. 74–75: The Rio Grande cuts through the Santa Elena Canyon in Big Bend National Park, Texas. 76–77: Surplus sheet metal from helipads used in the Vietnam War has been repurposed for fencing in Nogales, Arizona. 78–79: A U.S. National Guard soldier sleeps after his shift overlooking the border in Arizona. 80–81: The Algodones Dunes of Baja California rise behind a stretch of border fence. 82–83: The fence abruptly stops outside of Fort Hancock, Texas. 84–85: Separating Tijuana, Mexico and San Diego, California, the fence finally dips into the Pacific Ocean.

Páginas siguientes: 68-69: Niebla del amanecer sobre el Río Bravo cerca de McAllen, Texas. 70-71: Una parte de la cerca fronteriza construida en 2007 se extiende hacia el Refugio Nacional de Vida Silvestre de Buenos Aires en Arizona. 72-73: Golfistas tee up en Texas en el Lajitas Golf Resort, que abraza la frontera. 74-75: El Río Bravo atraviesa el Cañón de Santa Elena en el Parque Nacional Big Bend, Texas. 76-77: El excedente de lámina metálica de los helipuertos utilizados en la guerra de Vietnam fue reutilizado para la cerca en Nogales, Arizona. 78-79: Un soldado de la Guardia Nacional estadounidense duerme después de su turno con a la frontera en Arizona a la vista. 80-81: Las dunas de Algodones de Baja California se elevan detrás de una franja fronteriza. 82-83: La cerca se detiene abruptamente fuera del Fuerte Hancock, Texas. 84-85: Separando Tijuana, México, y San Diego, California, la cerca finalmente se sumerge en el Océano Pacífico.

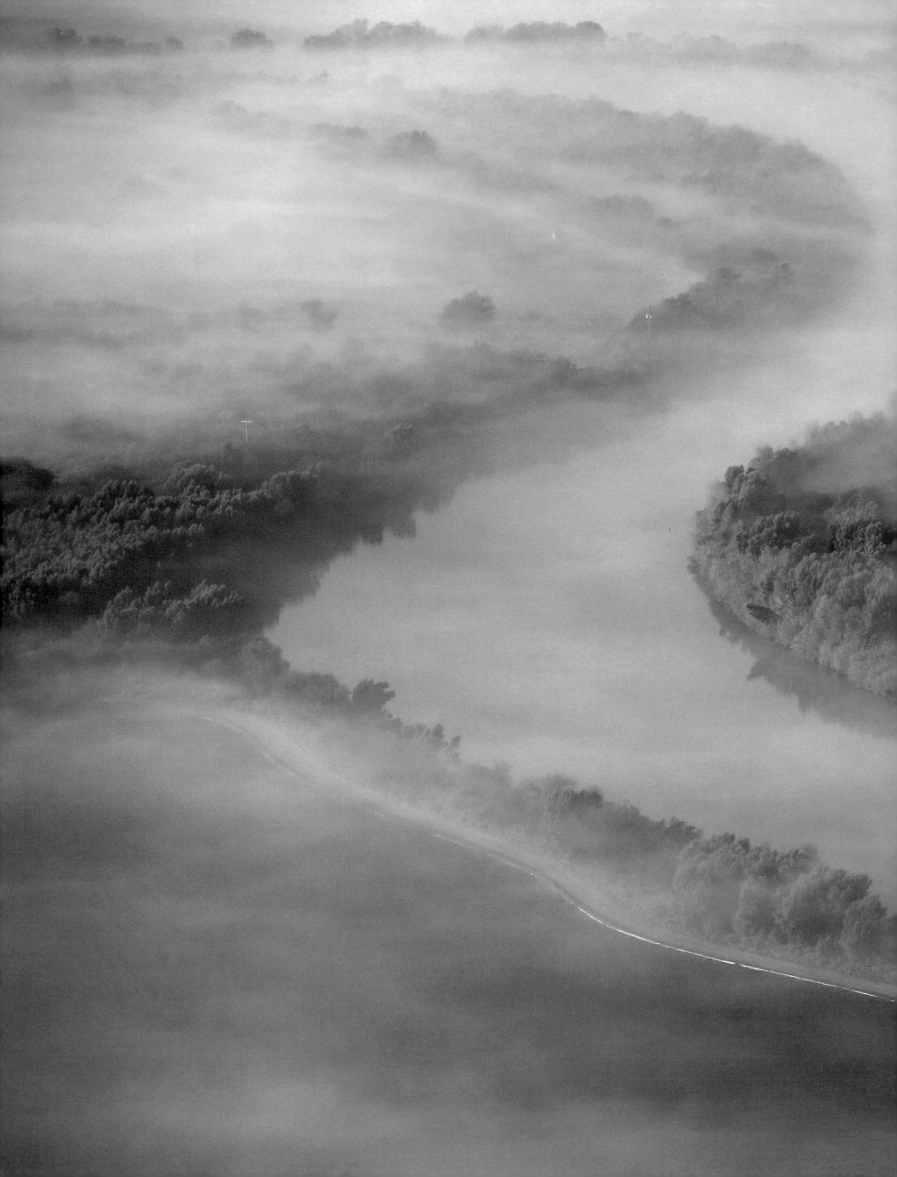

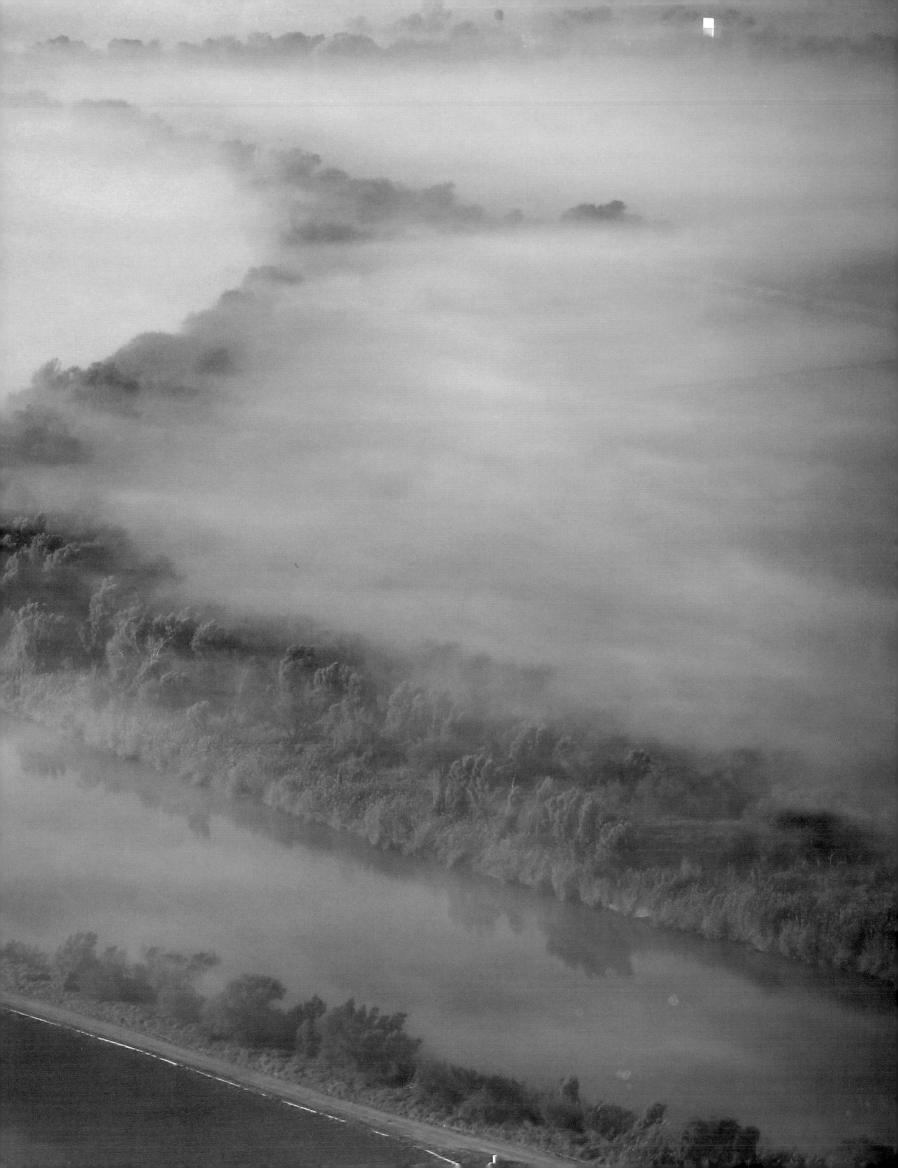

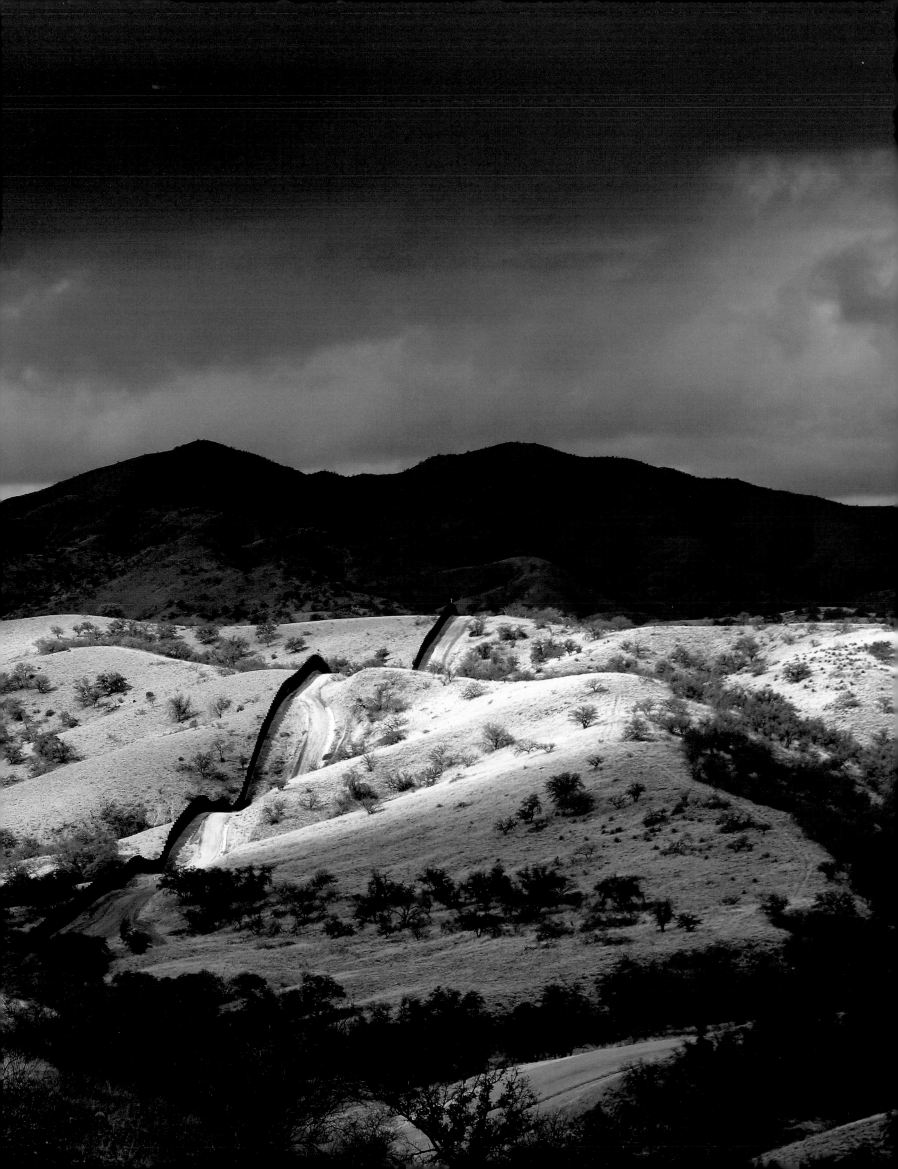

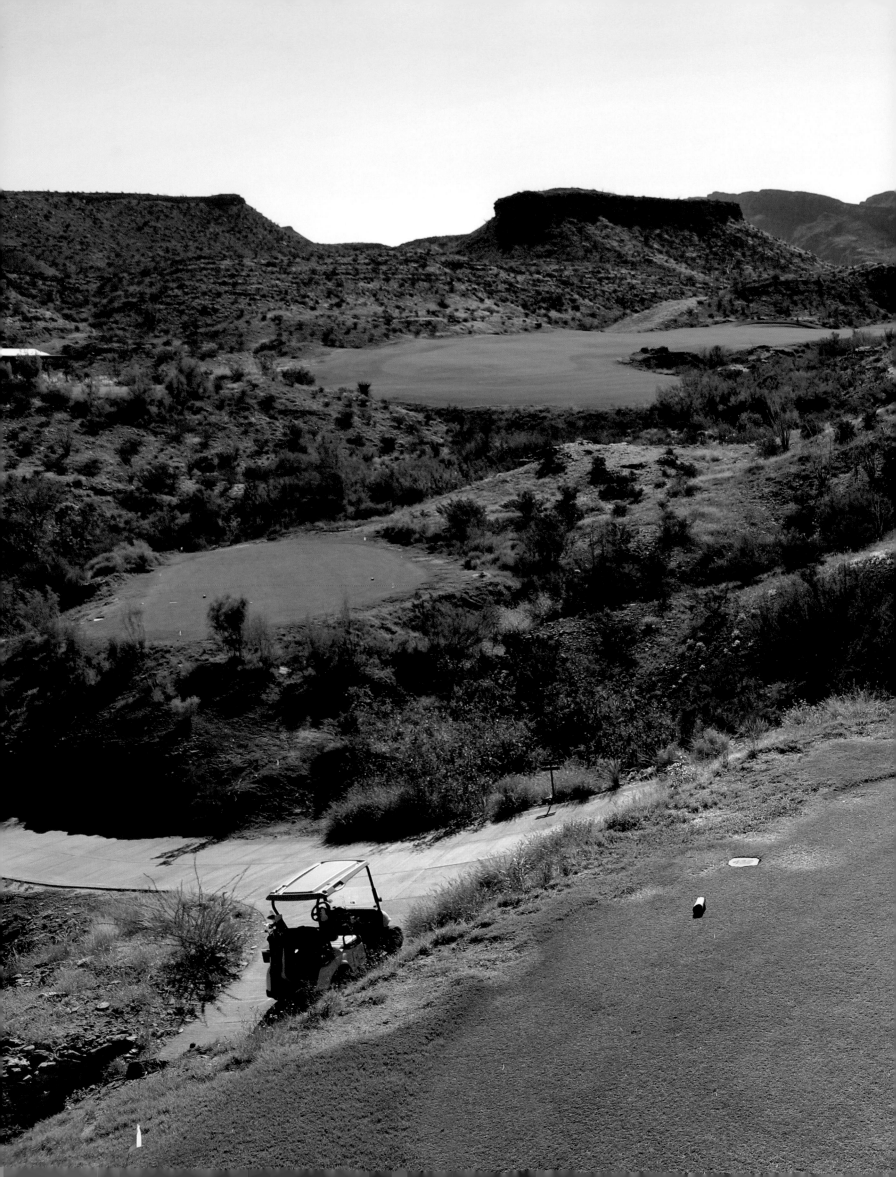

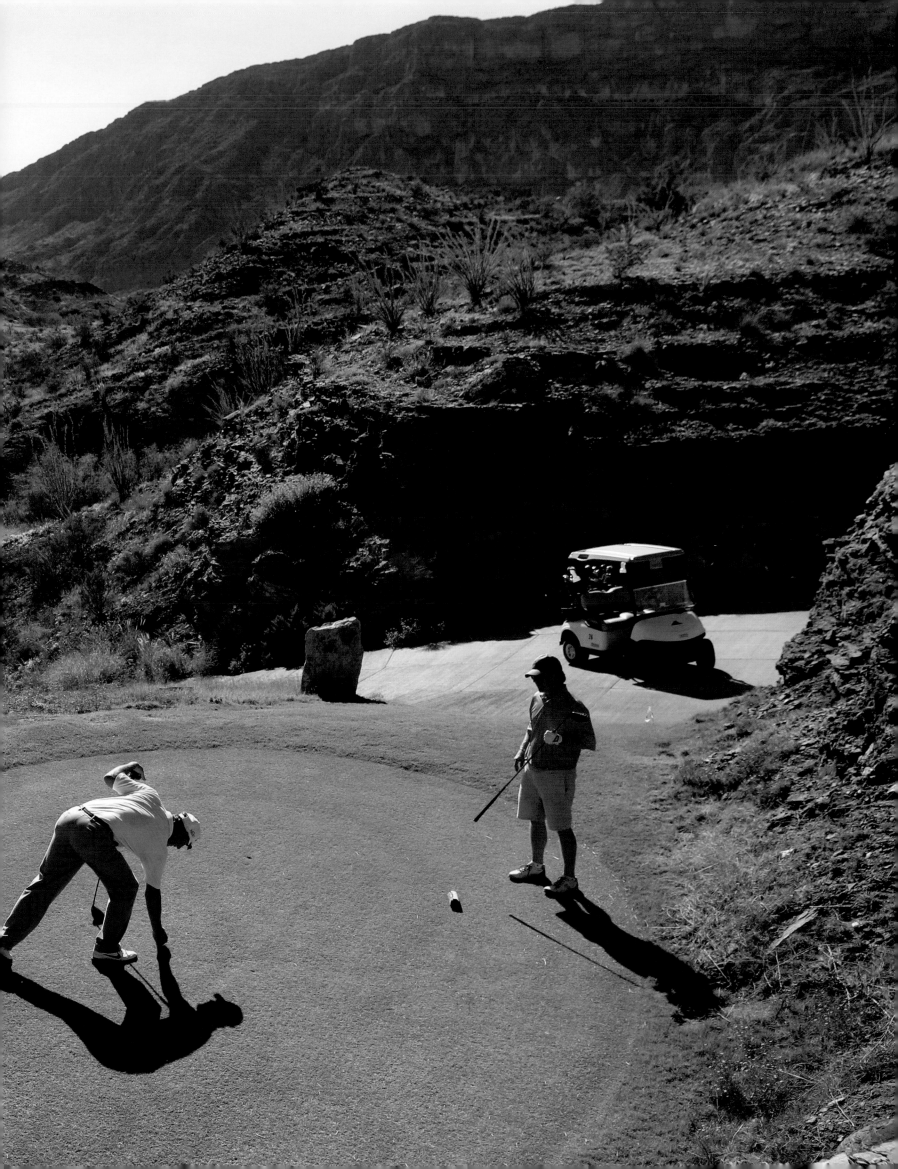

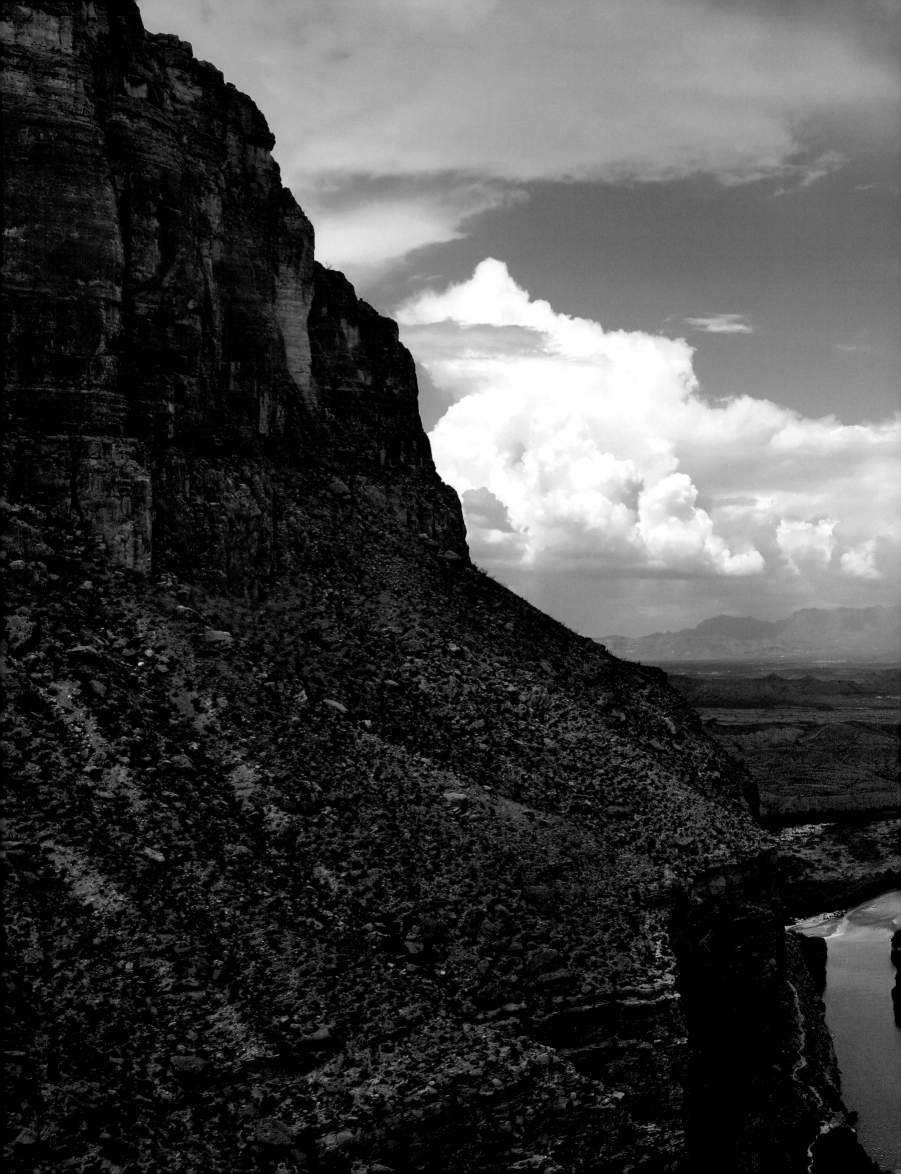

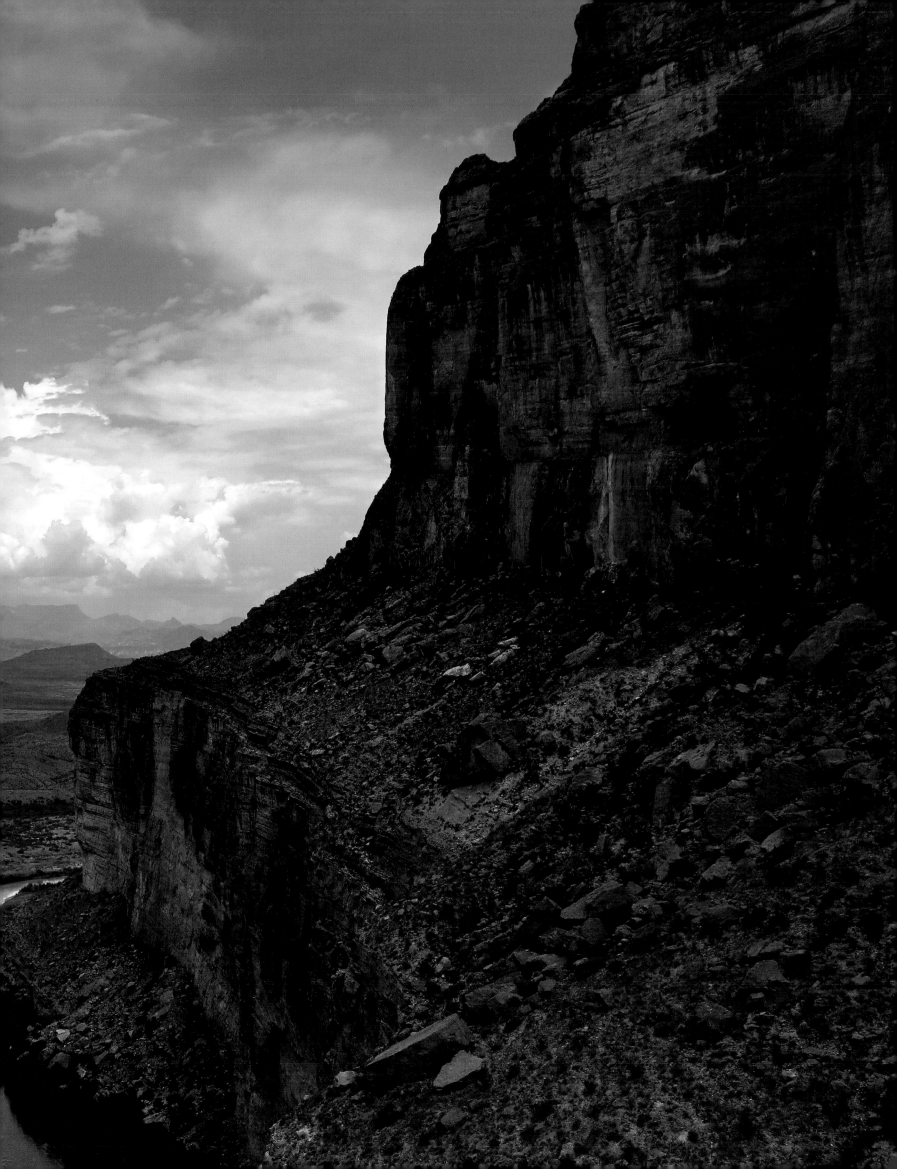

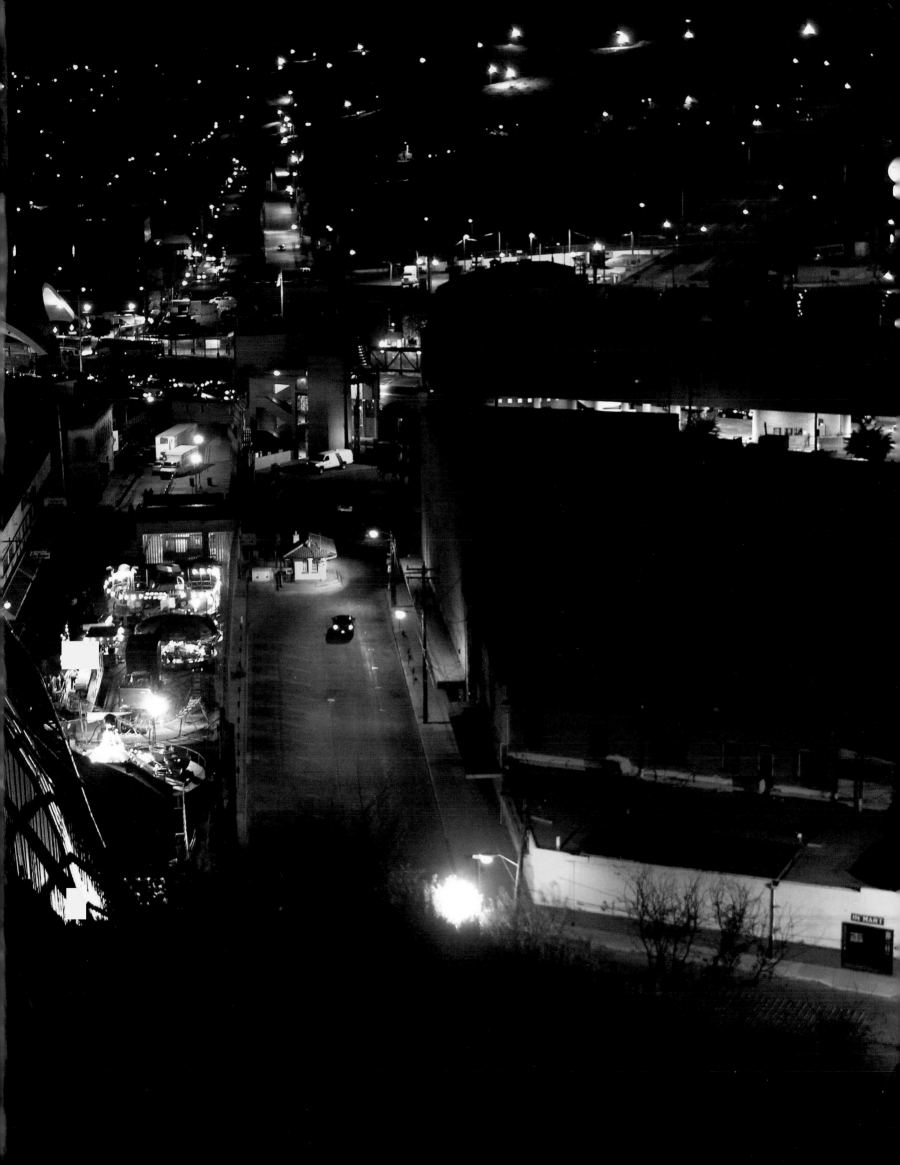

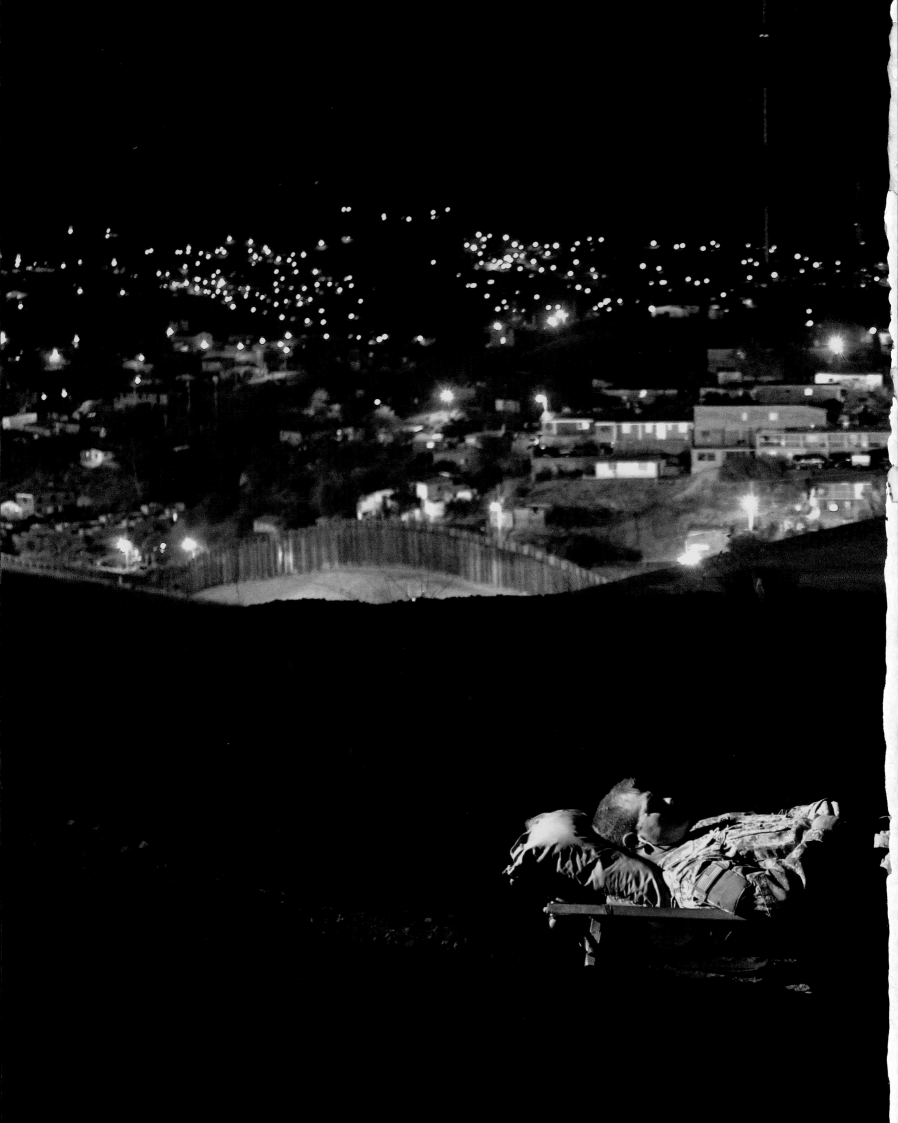

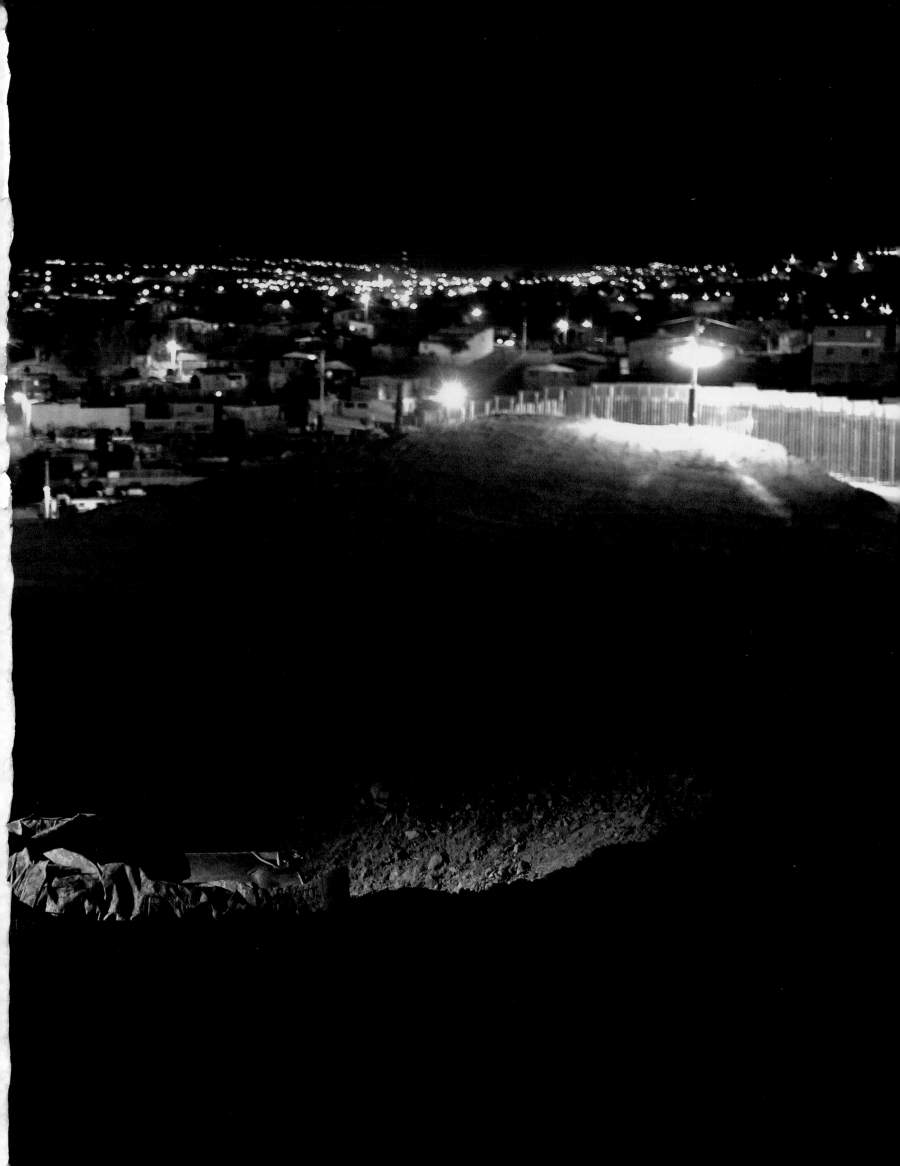

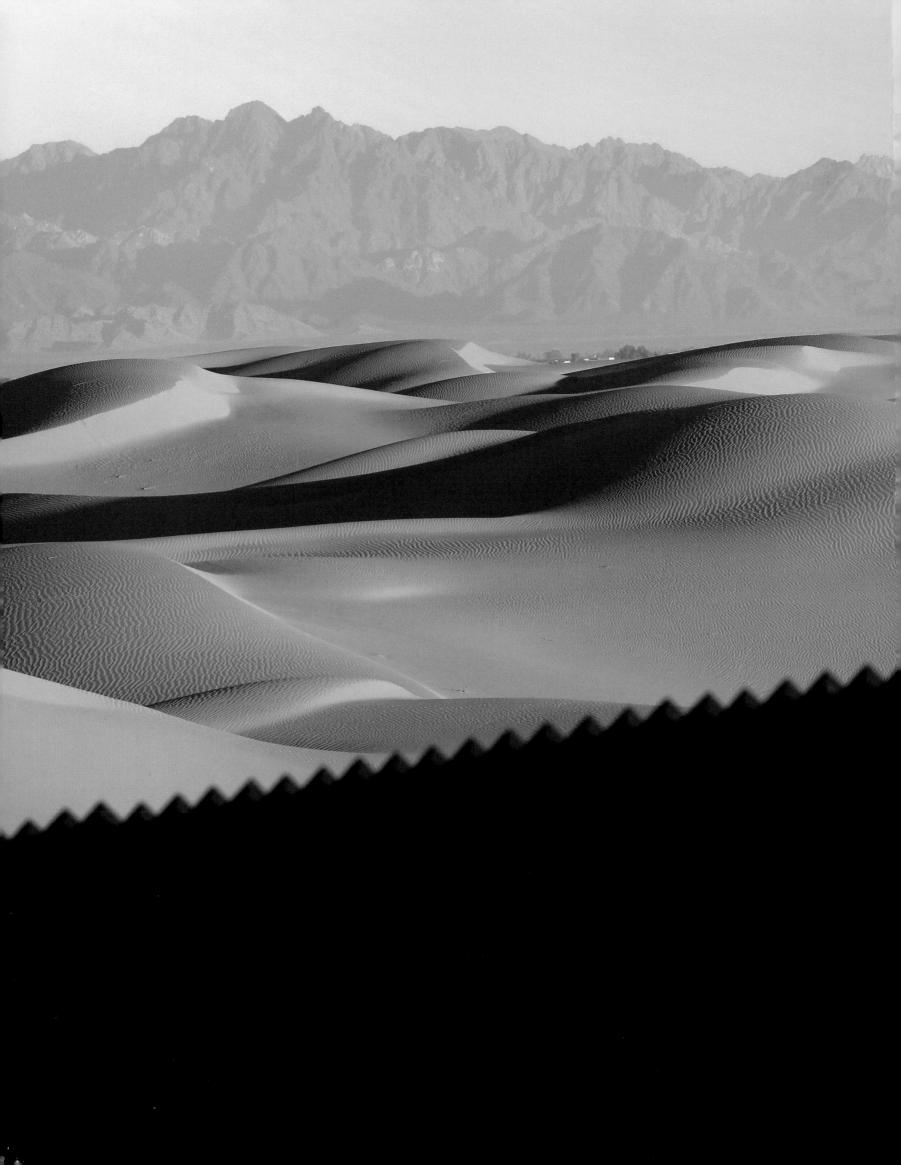

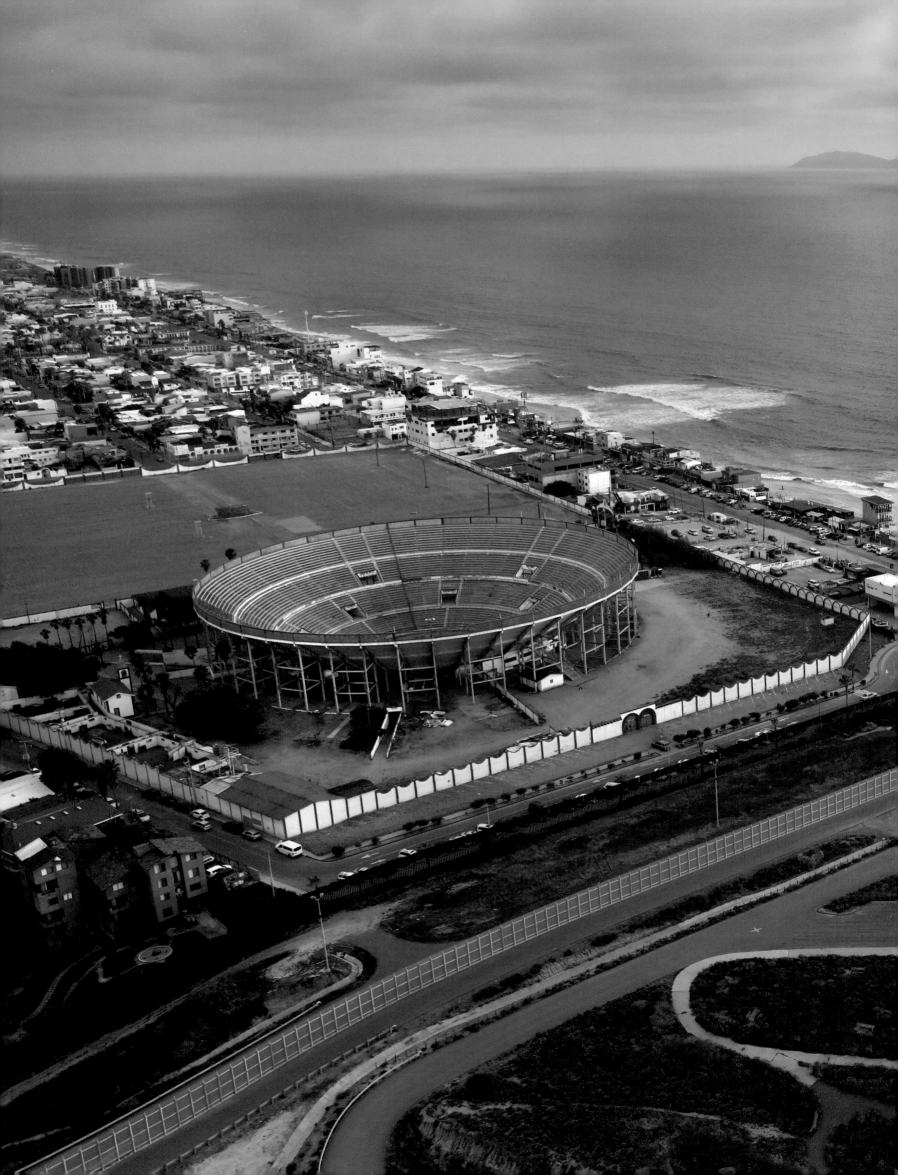

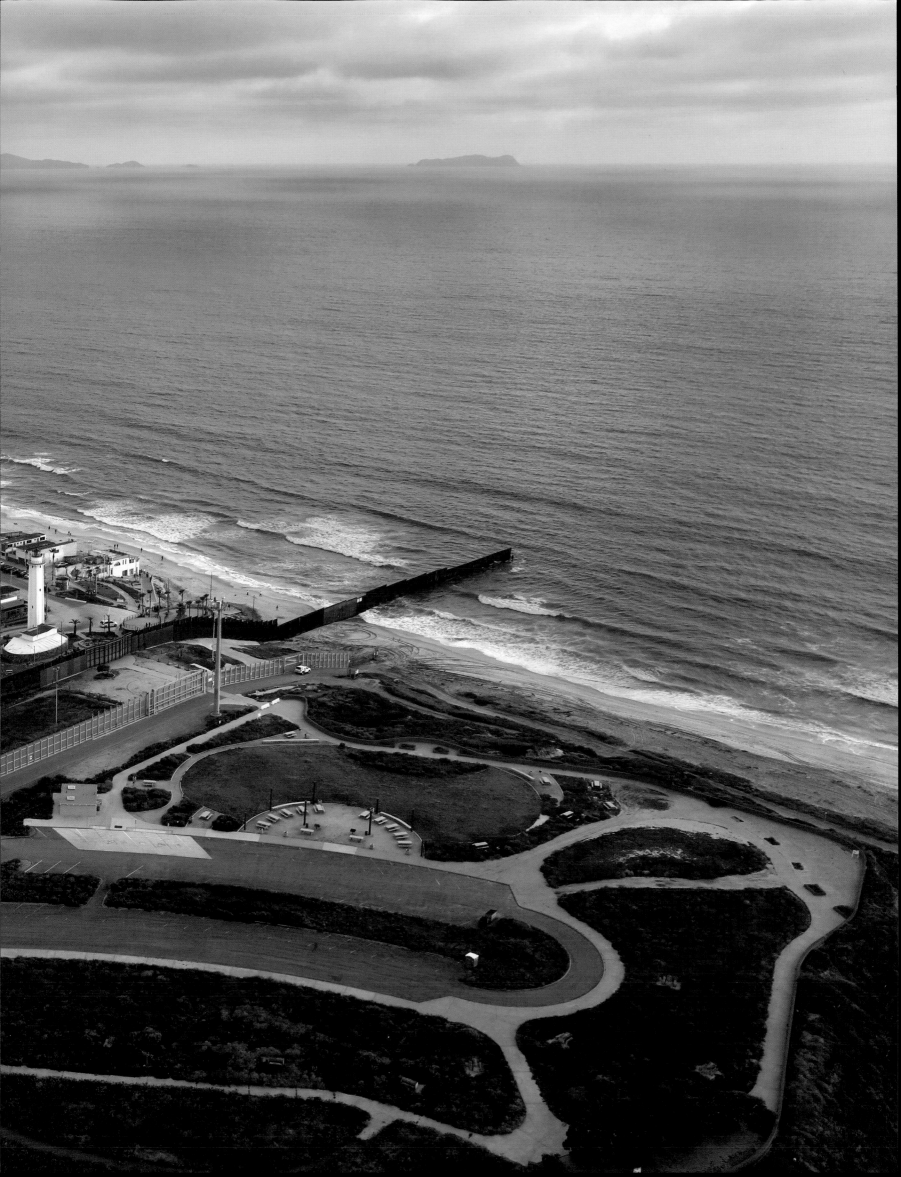

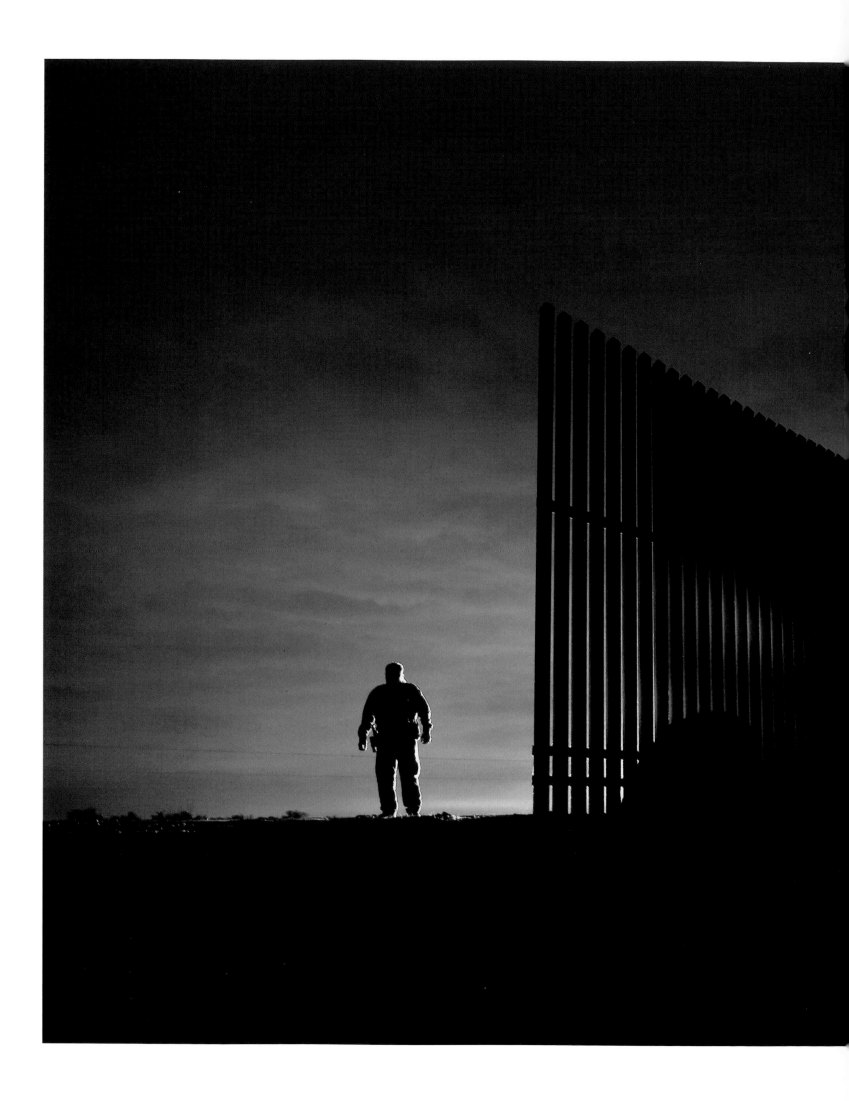

IV

A U.S. Border Patrol agent stands near a portion of the U.S.-Mexico border fence near La Joya, Texas during a night patrol in the Rio Grande Valley.

Un agente de la Patrulla Fronteriza de los Estados Unidos se para cerca de una porción de la cerca fronteriza de Estados Unidos y México por La Joya, Texas, durante una patrulla nocturna en el Valle del Río Bravo.

IV: MILITARIZING THE FRONTIER

I visit the U.S. Border Patrol Academy in Artesia, New Mexico, just as a group of recruits arrive for boot camp. In military style, instructors intimidate trainees with a "command presence" to break them down emotionally, and then gradually restore confidence while building them into a cohesive force.

Agents come from myriad backgrounds. Some hail from border regions, others were born abroad, immigrants themselves. The Academy expedites entry for military veterans, which accounts for their high numbers. New agents are the grunts in the war on illegal immigration.

Though the Border Patrol is the most visible, it's just one of a number of federal agencies under the umbrella of U.S. Customs and Border Protection (CBP). Another is made up of "air interdiction agents" from the U.S. Air and Marine Operations (AMO)—known as "Omaha"—who pilot everything from modernized Vietnam-era Huey helicopters to Predator drones. They employ high-powered cameras to guide on-the-ground Border Patrol agents pursuing undocumented immigrants and drug smugglers.

On dozens of flights, I learn their acronym-laced jargon. Undocumented immigrants are "bodies," and "OTM" means "other than Mexican." Folks who bolt from traffic stops are "bailouts," and "got-aways" are just that: people who got away. The act of tracking "aliens" on the ground is called "cutting sign." When a group is "TBS," they have turned back south, and when some surrender, they are "quitters." Agents prefer "good aliens," who put up a spirited chase.

Back on the ground, I go on day and nighttime "ride-alongs," where agents "push" immigrants along the river, through cactus and dense brush. At times, particularly at sundown, the air is so thick with mosquitoes it is impossible to see five feet ahead. At night, agents rely on "NVGs," or night vision goggles, that turn their world a surreal green.

I see a generational divide among agents. Veterans take pride in traditional techniques—examining the crispness of tracks, taking into account the wind and humidity to determine how fresh they are. From this "cutting sign," they determine how much of a head start the migrants have, and where to best intercept them. They often recognize a group's coyote by a particular evasion style, like backtracking or tromping through streams or going barefoot.

Newer agents rely more on the latest technology. Aerostat balloons, repurposed from military use in Afghanistan and Iraq, fly tethered thousands of feet above the border, beaming live imagery from infrared cameras to agents' vehicle LCD screens. Miniature cameras hidden in trees capture photos of immigrants, revealing their locations on the smartphones of nearby agents.

From training to technology, the U.S. border has become America's militarized zone on the home front.

IV: MILITARIZANDO LA FRONTERA

Visito la Academia de Patrulla Fronteriza de los Estados Unidos en Artesia, Nuevo México justo cuando un grupo de reclutas llega para el campamento de entrenamiento. En el estilo militar, los instructores intimidan a los aprendices con una "presencia de mando" para romperlos emocionalmente y luego gradualmente restaurar la confianza mientras los convierten en una fuerza cohesiva.

Los agentes vienen de una variedad de antecedentes. Algunos proceden de regiones fronterizas, otros han nacido en el extranjero, son inmigrantes. La Academia acelera la entrada de veteranos militares, lo que explica su alto número. Los nuevos agentes son los guerreros en la guerra contra la inmigración ilegal.

Aunque la Patrulla Fronteriza es la más visible, es sólo una de varias agencias federales bajo el grupo de las Aduanas y Protección Fronteriza estadounidenses (CBP). Otro está formado por "agentes de interdicción aérea" de las Operaciones Aéreas y Marítimas de los Estados Unidos (AMO)—conocidos como "Omaha" —que pilotan desde helicópteros "Huey" modernizados de la era de Vietnam hasta aviones teledirigidos "Predator". Emplean cámaras de alta potencia para guiar a los agentes de la Patrulla Fronteriza que persiguen inmigrantes indocumentados y contrabandistas de drogas.

En docenas de vuelos aprendí su jerga acrónimo-atada. Los inmigrantes indocumentados son "cuerpos", y "OTM" significa "que no sean mexicanos". La gente que se escapa de las paradas de tráfico es "rescate" y las "escapadas" son sólo eso: gente que se escapó. Cuando un grupo es "TBS", se han vuelto hacia el sur, y cuando se rinden, son "quitters". Los agentes prefieren a "buenos ilegales" que dan una buena persecución.

De vuelta en el suelo, voy día y noche de "paseo" mientras agentes "empujan" a los inmigrantes a lo largo del río, a través de cactus y maleza densa. A veces, especialmente al atardecer, el aire es tan espeso con mosquitos que es imposible ver cinco pies adelante. Por la noche, los agentes dependen de "NVGs", o gafas de visión nocturna que convierten a su mundo en un verde surreal.

Veo una división generacional entre los agentes. Veteranos se enorgullecen de las técnicas tradicionales—el examen de la nitidez de las huellas, teniendo en cuenta el viento y la humedad para determinar lo fresco que son. A partir de este "signo de corte", determinan cuánto de adelanto los migrantes tienen y dónde interceptarlos mejor. A menudo reconocen el coyote de un grupo por un estilo particular de evasión, como retroceder o atravesar los arroyos o ir descalzo.

Los agentes más nuevos dependen más de la última tecnología. Los globos aerostáticos, reutilizados del uso militar en Afganistán e Irak, se lanzan a miles de metros por encima de la frontera transmitiendo imágenes en vivo de cámaras infrarrojas a las pantallas LCD de vehículos de los agentes. Las cámaras en miniatura escondidas en los árboles capturan fotos de inmigrantes, revelando sus ubicaciones en los teléfonos inteligentes de agentes cercanos.

Desde la capacitación hasta la tecnología, la frontera de Estados Unidos se ha convertido en la zona militarizada de Estados Unidos en el frente interno.

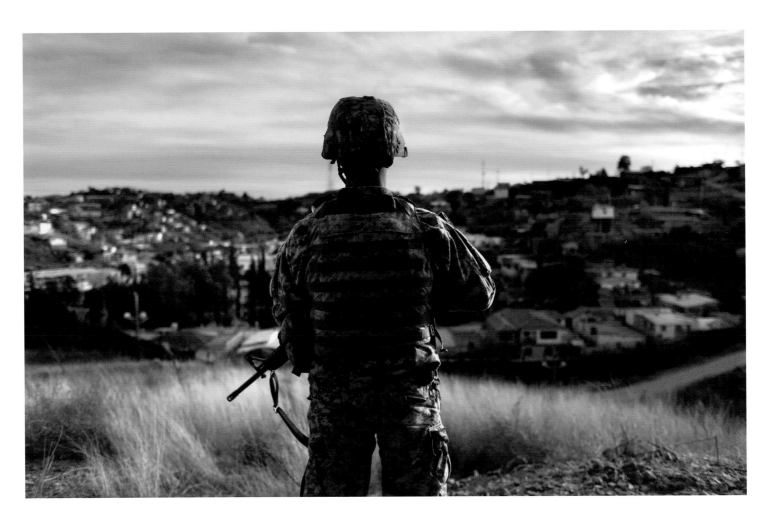

An Arizona National Guardsman looks across the border toward Nogales, Mexico. Soldiers assist U.S. Border Patrol in surveillance but are not authorized to apprehend suspects.

Un guardia nacional de Arizona mira a través de la frontera hacia Nogales, México. Los soldados ayudan a la Patrulla Fronteriza de los Estados Unidos en vigilancia, pero no están autorizados para detener a los sospechosos.

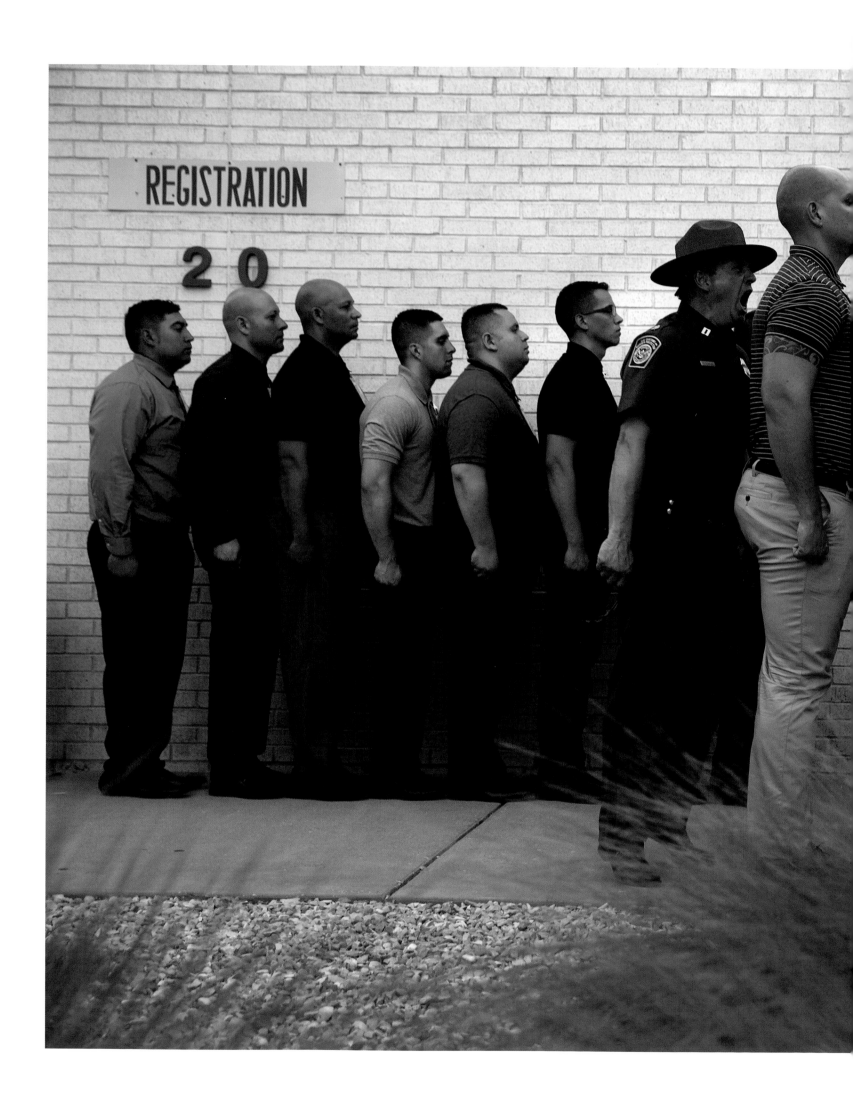

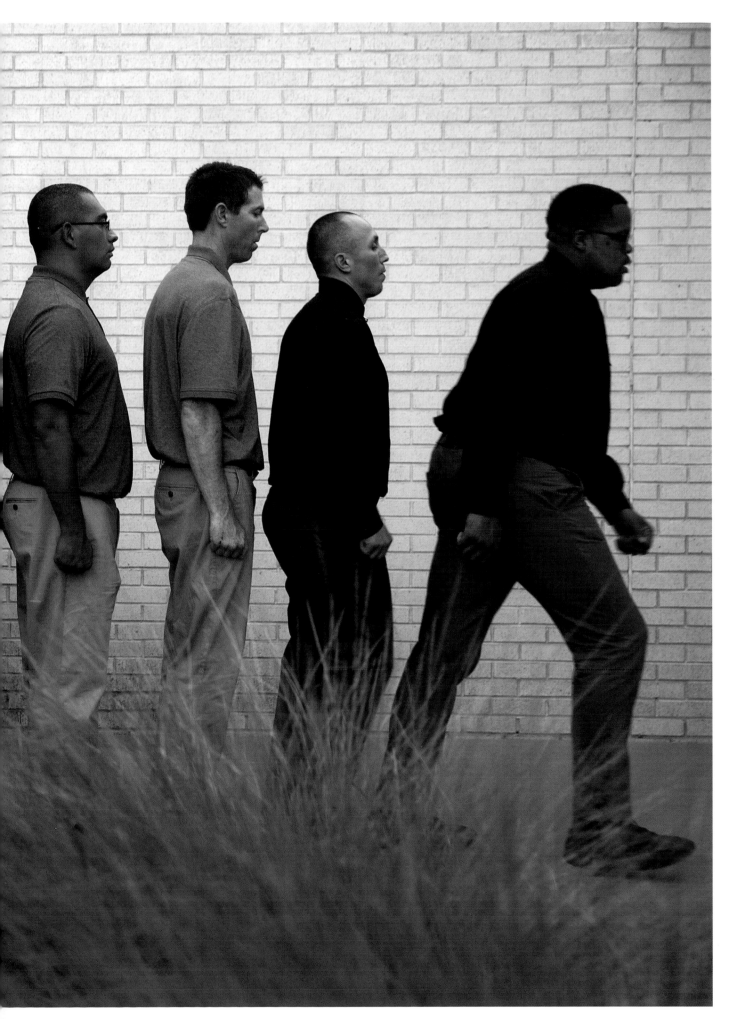

An instructor yells at recruits at the U.S. Border Patrol Academy. All new agents receive a boot camp–style introduction to the six-month-long training course they must complete at the New Mexico facility.

Un instructor grita a nuevos reclutas en la Academia de Patrulla Fronteriza. Todos los nuevos agentes reciben una introducción estilo campamento de entrenamiento a un curso de seis meses que deben completar en las instalaciones de Nuevo México.

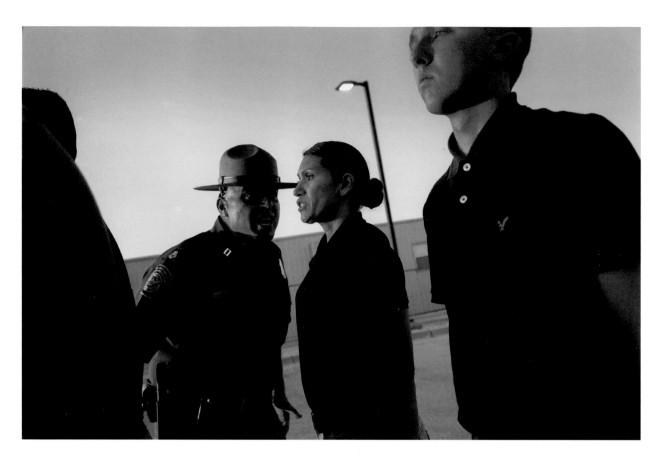

Instructors deploy a "command presence" and train new arrivals on assault rifles and handguns.

Los instructores despliegan una "presencia de mando" y entrenan a los recién llegados con rifles de asalto y pistolas.

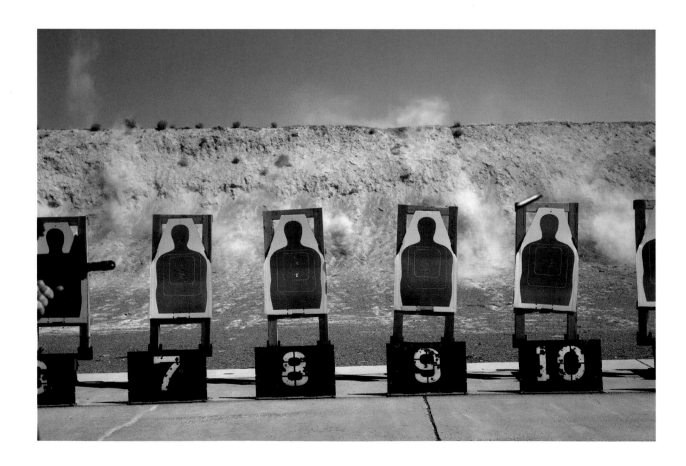

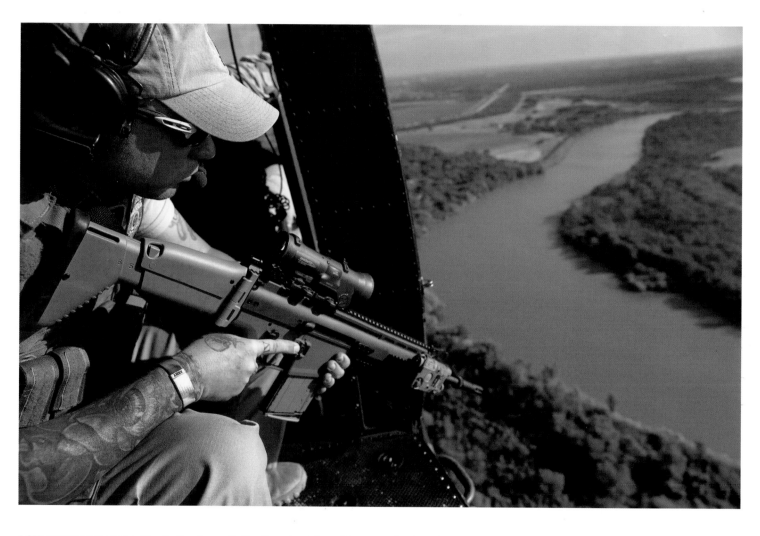

A CBP agent scans the banks of the Rio Grande near McAllen, Texas. Agents fly at all hours, coordinating with Border Patrol on the ground.

Un agente federal revisa la orilla del Río Bravo cerca de McAllen, Texas. Los agentes vuelan a todas horas, coordinándose con la Patrulla Fronteriza en la tierra.

Agent Jeffries, 27, former Navy rescue swimmer

Agent Fuentes, 32, former nurse

Agent Wynn, 36, former military policeman

Agent Barker, 28, former TSA officer

Agent Ashley, 24, former corrections officer

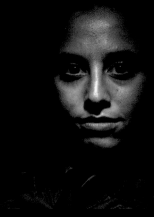

Agent Shakari, 24, Iraqi immigrant, former insurance agent

Trainees photographed at the U.S. Border Patrol Academy in Artesia, New Mexico.

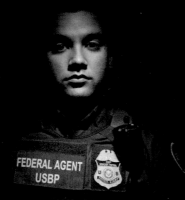

Agent Tovar, 25, former Army reservist

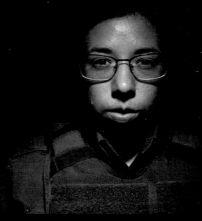

Agent Hagemaster, 26, former State Dept. employee

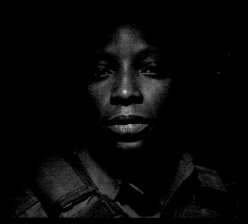

Agent Judge, 36, former corrections officer

Agent Tran, 32, Vietnamese immigrant,
former National Guardsman

Agent Livingston, 26, former fireman and EMT

Agent Akers, 28, former factory worker

Trainees endure a grueling physical regimen and must complete Spanish-language classes to become Border Patrol agents.

Los aprendices soportan un régimen físico extenuante y deben completar clases de español para convertirse en agentes de la Patrulla Fronteriza.

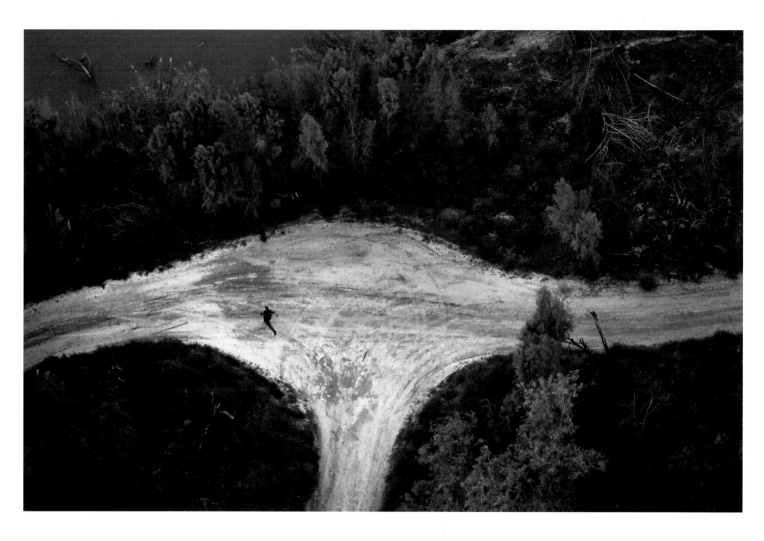

A U.S Border Patrol agent races after a "coyote" on the bank of the Rio Grande near La Grulla, Texas. The smuggler escaped and swam back to Mexico.

Un agente de la Patrulla Fronteriza estadounidense corre detrás de un "coyote" en la rivera del Río Bravo cerca de La Grulla, Texas. El contrabandista escapó y volvió a nadar a México.

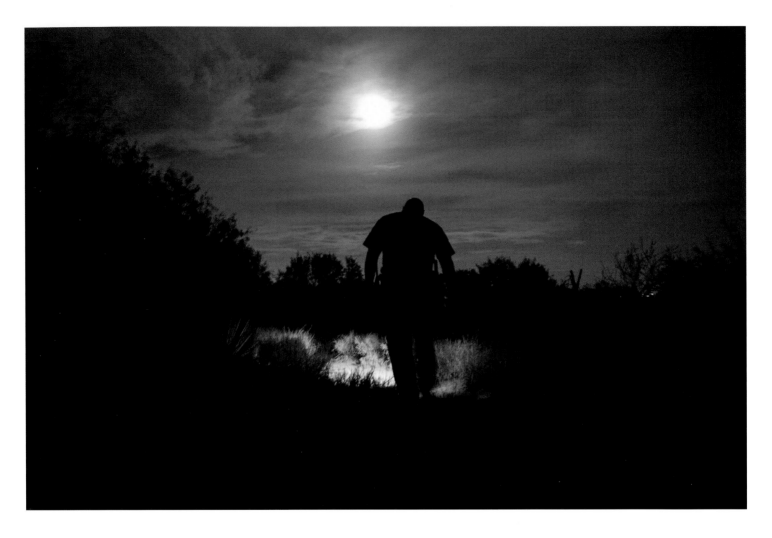

Above: U.S. Border Patrol supervisor José Perales searches for tracks of undocumented immigrants under a full moon in Roma, Texas.

Opposite: A BORTAC agent with U.S. Customs and Border Protection trains for upcoming helicopter operations in Edinburg, Texas.

Arriba: El supervisor de la Patrulla Fronteriza estadounidense, José Perales, busca pistas de inmigrantes indocumentados bajo una luna llena en Roma, Texas.

Frente: Agente de BORTAC con trenes de Aduanas y Protección Fronteriza de los Estados Unidos entrena para las próximas operaciones de helicópteros en Edinburg, Texas.

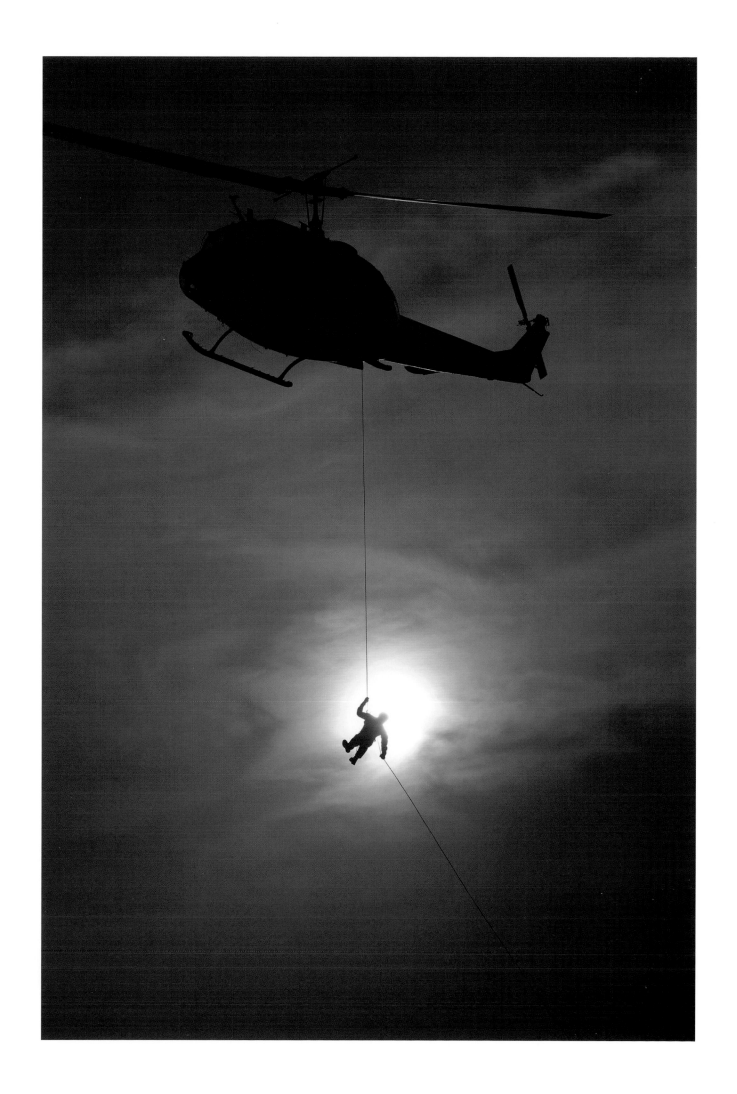

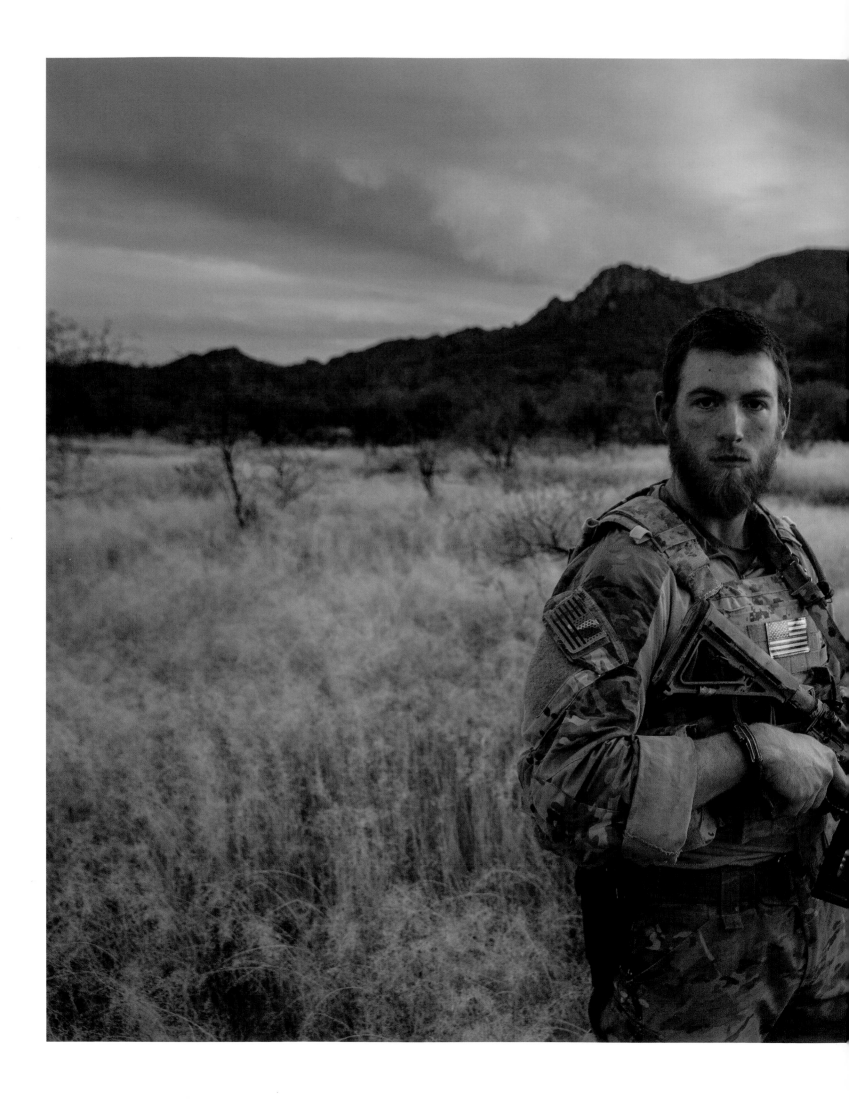

A civilian paramilitary volunteer for Arizona Border Recon (AZBR), James, 24, who asked to be identified by only his first name, patrols the border near Sasabe, Arizona. AZBR, made up mostly of former U.S. soldiers, stages reconnaissance and surveillance operations against drug and human smugglers in remote border areas. They prefer not to be called vigilantes.

Un voluntario paramilitar civil de Arizona Reconocimiento Fronterizo (AZBR), James, de 24 años, que prefirió ser identificado solo por su nombre, patrulla la frontera cerca de Sasabe, Arizona. La AZBR, que está formada mayoritariamente por ex soldados estadounidenses, realiza operaciones de reconocimiento y vigilancia contra narcotraficantes y contrabandistas de personas en zonas fronterizas remotas. Prefieren no ser llamados vigilantes.

THE "WALL" IN PERSPECTIVE

Elyse Golob

In the past 25 years, expanded physical barriers, pervasive surveillance technologies, and a dramatic upsurge in personnel have transformed the face of the U.S.-Mexico border. In the early 1990s, 14 miles of fence stood at the border compared to the 650-mile span of metal, steel, and concrete structures in place today. To help detect illicit activities, a system of surveillance towers, cameras, motion detectors, thermal imaging, ground sensors, stadium lighting, and Predator drones is installed in the region. To monitor and maintain this vast infrastructure, more than 20,000 Border Patrol agents watch the border: a 400 percent increase from 1992. During this period, the U.S. Government has spent a total of $250 billion on immigration enforcement, more than on all other federal criminal law enforcement agencies combined. Yet despite this enormous investment, deep divisions remain about their effectiveness.

The region's unforgiving terrain makes a border-wide wall impossible. In the 1990s, fencing in San Diego, with shorter segments in El Paso and Nogales, was built to discourage unauthorized migrants from crossing near urbanized areas where they easily could blend into the local populace. While apprehensions in these areas decreased, migrant flows soon adapted and shifted to more remote and dangerous areas of the Arizona desert.

The events of September 11, and the subsequent creation of the Department of Homeland Security (DHS), inaugurated a new era of border enforcement. The Secure Fence Act of 2006 mandated the construction of 850 miles of double fencing along the border where natural barriers did not exist. Two years later, Congress amended the law to reduce the length to a more practical 700 miles. Today DHS has completed 650 miles of primary fencing to stop pedestrians and vehicles, as well as additional layers of secondary and tertiary fencing.

Because the easiest (and least expensive) parts of the fence have been built, additional segments will be costly. Recent construction has averaged $6.5 million per mile. At this rate, a border-wide wall could cost at least $10 billion, if not higher. Maintenance and repair of the fence and its supporting infrastructure would cost an additional $6.5 billion over the next 20 years. Compensation to private landowners on adjacent properties, primarily in Texas, would raise the price again.

A bigger wall would create additional complications. The region is home to numerous animal species, including endangered ones, who would lose their natural habitat. The wall would also impede the flow of floodwaters, causing damage and erosion in nearby communities.

Technology solutions at the border also have a record of mixed success. From 1998 to 2005, DHS spent $429 million on surveillance systems that were often triggered by the movement of animals, trains, and wind. In 2005, DHS announced the Secure Border Initiative (SBI), which mandated an integrated system of radars, ground sensors, and cameras linked to a command and control center. After a contentious competition, Boeing received a $387 million contract to build a 28-mile prototype and a 53-mile permanent installation in Arizona. After repeated delays, failures, and cost overruns of up to $1 billion, DHS canceled the contract in 2011. Later that year, it announced the Arizona Border Surveillance Technology Plan, a 20-year strategy to install a commercially available combination of ground sensors, truck-mounted scopes, binoculars, and fixed towers, much of which is operating today.

In 2005, to meet the demands of this growing infrastructure, the Border Patrol began a hiring surge to boost its ranks from 9,000 to 20,000 agents. The agency launched an aggressive recruiting program, raised the age limit from 37 to 40 years, and expedited applicants' background checks. As a result, average field experience declined and there was a shortage of supervisors to train new agents. As thousands of novice agents flooded the field, allegations of misconduct, corruption, and abuse of power rose.

Enforcement measures directly affect the 12 million people who live in the region. The Tohono O'odham Nation runs along 75 miles of the border with settlements on both sides. A wall would cut the reservation in half, separating families and limiting access to Native American sacred sites. Mexican towns have become staging areas for smugglers moving people and drugs, as well as temporary refuges for recent deportees. U.S. residents

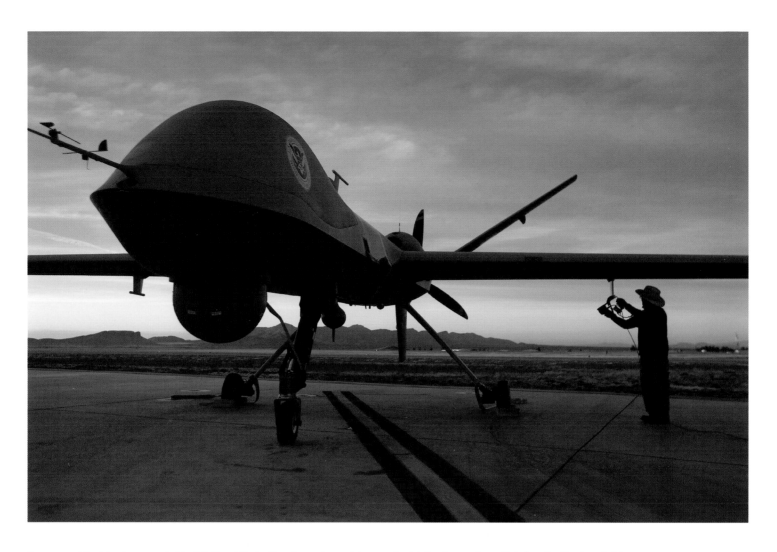

An unmanned Predator drone operated by U.S. Air and Marine Operations gets a maintenance check before its surveillance flight from Fort Huachuca in Arizona.
Un avión no tripulado Predator de los Estados Unidos recibe una revisión de mantenimiento antes de su vuelo de vigilancia desde Fort Huachuca en Arizona.

bemoan the militarization of the border and its negative impact on their communities. In Tubac, Arizona, citizens express privacy concerns as new fixed towers are erected close by. For the past decade, they have criticized the nearby Border Patrol traffic checkpoint for frequent travel delays and racial profiling. As the political debate escalates, border militias—armed private citizens who patrol the border—are now a major concern for law enforcement officers and residents alike.

The focus on increased border enforcement belies the fact that apprehensions are at record lows. Since 2009, more Mexican immigrants have returned to Mexico from the U.S. than have migrated here. Reasons include the slow recovery from the 2008 recession and intensified enforcement actions. At the same time, unauthorized immigration from other countries has grown, including an influx of Central Americans who seek asylum upon entering the country, rather than attempting to evade detection. Finally, as physical barriers increase, smugglers turn to tunnels, submersibles, drones, and catapults to move people and drugs.

What will the border look like in 25 years? The answer remains unclear, although there are signals from the current administration. The border wall was a key campaign issue for President Donald Trump. His first two executive orders focused on enforcement at the border and in the U.S. interior. Key provisions included a bigger wall, additional detention facilities, hiring 5,000 new Border Patrol agents, and expanded agreements with local law enforcement agencies.

While the president asked for $1.6 billion toward wall construction, Congress thus far has approved only a fraction to repair and strengthen existing barriers. It is harder to cross the border illegally today than ever before. If the numbers of people coming across continue to remain low, it will become even more difficult to convince lawmakers to allocate funds for a border wall.

Dr. Elyse Golob is the Executive Director of the National Center for Border Security and Immigration at the University of Arizona.

EL "MURO" EN PERSPECTIVA

Elyse Golob

En los últimos veinticinco años, las barreras físicas alargadas, las tecnologías de vigilancia omnipresentes y un aumento dramático en el personal han transformado el rostro de la frontera entre Estados Unidos y México. A principios de la década de 1990, sólo 14 millas de valla se erigían en la frontera en comparación con el tramo de 650 millas de estructuras de metal, acero y concreto que hay en la actualidad. Para aumentar la capacidad de detectar actividades ilícitas, hoy en día se instala en la región un sistema de torres de vigilancia, cámaras, detectores de movimiento, imágenes térmicas y sensores de tierra, iluminación tipo estadio y aviones teledirigidos Predator. Para vigilar y mantener esta vasta infraestructura, 20.000 agentes de la Patrulla Fronteriza vigilan la frontera, un aumento de 400 por ciento desde 1992. Durante este período, el gobierno de los Estados Unidos ha gastado un total de $ 250 mil millones en la aplicación de leyes migratorias, más que en todas las otras agencias que combaten el crimen juntas. Sin embargo, a pesar de estas enormes inversiones, subsisten profundas divisiones sobre su eficacia.

El terreno implacable de la region hace imposible un solo muro fronterizo. En la década de 1990, la Patrulla Fronteriza construyó 14 millas de valla en San Diego, con segmentos más cortos en El Paso y Nogales. Su objetivo era desalentar a los migrantes no autorizados de cruzar cerca de estas áreas urbanas donde fácilmente podrían mezclarse con la población local. Mientras que las detenciones en estas áreas disminuyeron, los flujos migratorios pronto se adaptaron y cambiaron a áreas más remotas y peligrosas del desierto de Arizona.

Los acontecimientos del 11 de septiembre de 2001 y la subsiguiente creación del Departamento de Seguridad Nacional (DHS, por sus siglas en inglés) inauguraron una nueva era de cumplimiento de ley fronteriza. La Ley de Cerca Segura de 2006 ordenó la construcción de 850 millas de doble valla a lo largo de la frontera donde las barreras naturales no existían. Dos años más tarde, el Congreso enmendó la ley para reducir la longitud a unas 700 millas más funcionales. Hoy DHS ha completado 650 millas de cerca primaria para detener peatones y vehículos, así como capas adicionales de cercas secundarias y terciarias.

Debido a que las partes más fáciles (y menos costosas) de la valla fronteriza se han construido, los segmentos adicionales serán costosos. La construcción reciente ha promediado $ 6.5 millones por milla. A este ritmo, un muro de toda la frontera podría costar por lo menos $ 10 mil millones, si no más. El mantenimiento y la reparación de la valla y su infraestructura de apoyo costaría $ 6.500 millones adicionales durante los próximos veinte años. La compensación a los propietarios privados en las propiedades adyacentes fronterizas, principalmente en Texas, aumentaría el precio aún más.

Una pared más grande crearía complicaciones adicionales. La región fronteriza es el hogar de numerosas especies animales, incluidas unas en peligro de extinción, que perderían su hábitat natural. El muro también impediría el flujo de aguas de inundaciones, causando daños y erosión en las comunidades cercanas.

Las soluciones tecnológicas en la frontera también tienen un récord de éxito mixto. De 1998 a 2005, el DHS gastó $ 429 millones en sistemas de vigilancia de fronteras que a menudo fueron activados por el movimiento de animales, trenes y viento. En 2005, el DHS anunció la Iniciativa de Fronteras Seguras (SBInet) que ordenaba un sistema integrado de radares, sensores de tierra y cámaras vinculadas a un centro central de mando y control. Después de una competencia contenciosa, Boeing recibió un contrato de $ 387 millones para construir un prototipo de 28 millas y una instalación permanente de 53 millas en Arizona. Después de repetidos retrasos, fallas y excesos de costos de hasta $ 1 mil millones, DHS canceló el contrato en 2011. Más tarde ese año, DHS anunció el Plan de Tecnología de Vigilancia Fronteriza de Arizona, una estrategia de 20 años para instalar una combinación disponible comercialmente de sensores de tierra, –grandes telescopios de visión nocturna montados en camiones, binoculares y torres fijas con y sin radar. Varias torres y otros componentes están funcionando el día de hoy.

Para satisfacer las demandas de esta creciente infraestructura en el 2005 la Patrulla Fronteriza comenzó una oleada de contratación para aumentar sus fuerzas de 9.000 a 20.000 agentes. La agencia lanzó un agresivo programa de reclutamiento, elevó el límite de edad de 37 a 40 años y aceleró la verificación de antecedentes de los solicitantes. Como resultado, la experiencia de campo promedio pronto disminuyó y hubo escasez de supervisores para entrenar a nuevos agentes, que pasan 13 semanas en la Academia de Patrulla Fronteriza en Artesia, Nuevo México. Mientras miles de agentes novatos inundaban el campo, aumentaron las acusaciones de mala conducta, corrupción y abuso de poder.

Las medidas de refuerzo afectan directamente a los 12 millones de personas que viven en la región. La Nación Tohono O'odam corre a lo largo de 75 millas de la frontera con poblaciones en los Estados Unidos y México. Un muro cortaría la reserva por la mitad, separando familias y limitando el acceso a los sitios sagrados de los nativos americanos. Las ciudades mexicanas se han convertido en zonas de paso para los traficantes de personas y drogas, así como refugios temporales para

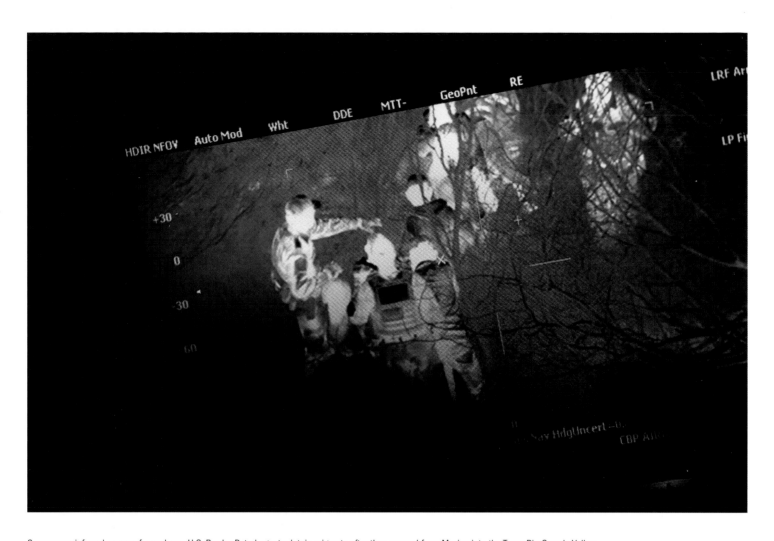

Seen on an infrared camera from above, U.S. Border Patrol agents detain migrants after they crossed from Mexico into the Texas Rio Grande Valley.

Visto en una cámara de infrarrojos desde arriba, los agentes de la Patrulla Fronteriza detienen a los migrantes después de que cruzaran al Valle del Río Bravo de Texas.

los deportados recientes. Los residentes estadounidenses lamentan la militarización de la frontera y su impacto negativo en sus comunidades. En Tubac, los ciudadanos de Arizona expresan preocupaciones de privacidad mientras nuevas torres fijas se erigen cerca. Durante la última década, han criticado el cercano puesto de control de tráfico de la Patrulla Fronteriza como una fuente de inconvenientes que van desde retrasos frecuentes en viajes hasta reclamaciones de perfil racial. A medida que el debate político se intensifica, las milicias fronterizas— ciudadanos privados armados que patrullan la frontera—ahora son una gran preocupación para los oficiales de policía y residentes por igual.

El enfoque en el aumento de la seguridad de la frontera desmiente el hecho de que las detenciones están en récord mínimos. Desde 2009, más inmigrantes mexicanos han regresado a México de los Estados Unidos que han emigrado aquí. Las razones incluyen la lenta recuperación económica de la recesión de 2008 y las acciones intensificadas de represión. Al mismo tiempo, la inmigración no autorizada de otros países ha crecido, incluyendo la reciente afluencia de centroamericanos que buscan asilo al entrar en el país en lugar de evadir la detección. Por último, a medida que aumentan las barreras físicas, los contrabandistas recurren a túneles, sumergibles, teledirgibles y catapultas para trasladar personas y drogas.

¿Cómo será la frontera en los próximos veinticinco años? La respuesta sigue sin estar clara, aunque hay señales que aparecen de la administración actual. El muro fronterizo fué un tema de campaña clave para el presidente Donald Trump. Sus dos primeras órdenes ejecutivas se centraron en la seguridad en la frontera y en el interior de los Estados Unidos. Sus disposiciones clave incluyeron un muro fronterizo más grande, instalaciones de detención adicionales, la contratación de otros 5.000 agentes de la Patrulla Fronteriza y acuerdos ampliados con agencias estatales y locales que les autorizan a actuar como funcionarios federales de inmigración.

Mientras que el presidente pidió $ 1.6 mil millones para la construcción de muros, el Congreso hasta ahora ha aprobado una pequeña fracción de ese número para reparar y fortalecer las barreras existentes. Hoy es más difícil que nunca cruzar la frontera ilegalmente. Si el número de personas que se acercan sigue siendo bajo, será aún más difícil convencer a los legisladores de asignar fondos para un muro fronterizo.

El Dr. Elyse Golob es la Directora Ejecutiva del Centro Nacional de Seguridad Fronteriza e Inmigración de la Universidad de Arizona.

As seen from the air through night vision goggles, the Rio Grande winds along the U.S.-Mexico border near McAllen, Texas.

Como se ve a través de las gafas de visión nocturna desde el aire, el Río Bravo se retuerce a lo largo de la frontera EE.UU.-México cerca de McAllen, Texas.

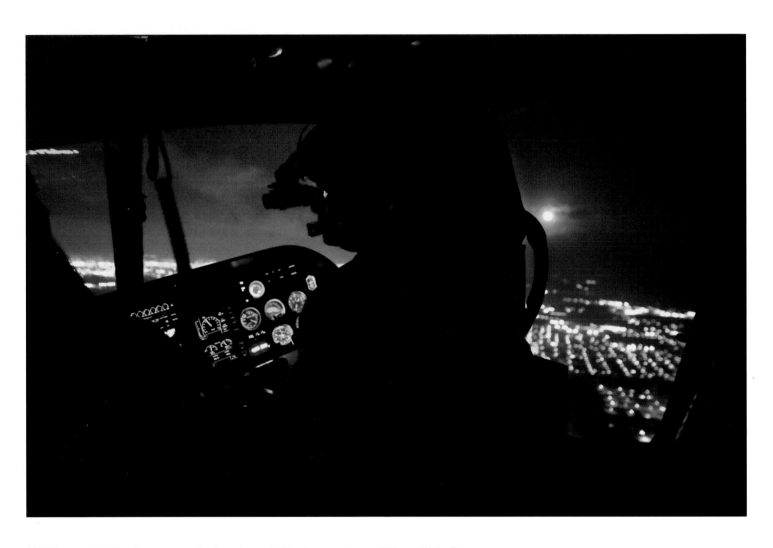

A U.S. Air and Marine Operations pilot searches for undocumented immigrants under moonlight near Hidalgo, Texas.

Un piloto estadounidense de Operaciones Aéreas y Marinas busca indocumentados bajo la luz de la luna cerca de Hidalgo, Texas.

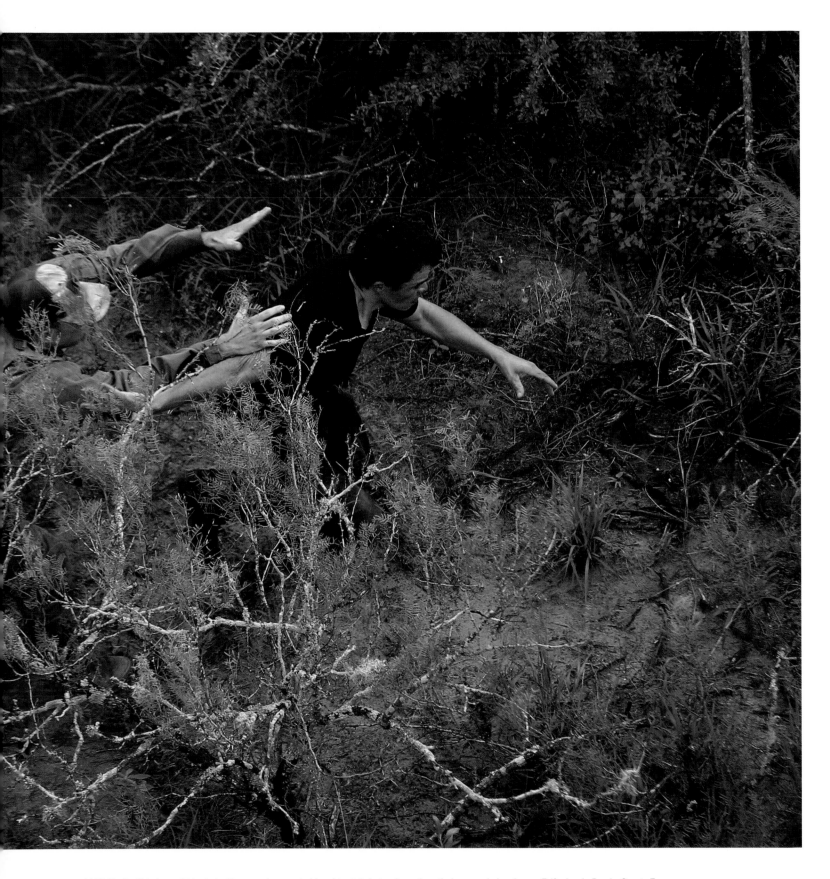

A U.S. Border Patrol agent tries to tackle an undocumented immigrant during a chase through dense underbrush near Falfurrias, in Brooks County, Texas.

Un agente de la Patrulla Fronteriza de los Estados Unidos trata de atrapar a un inmigrante indocumentado durante una persecución a través de un matorral denso cerca de Falfurrias, en el condado de Brooks, Texas.

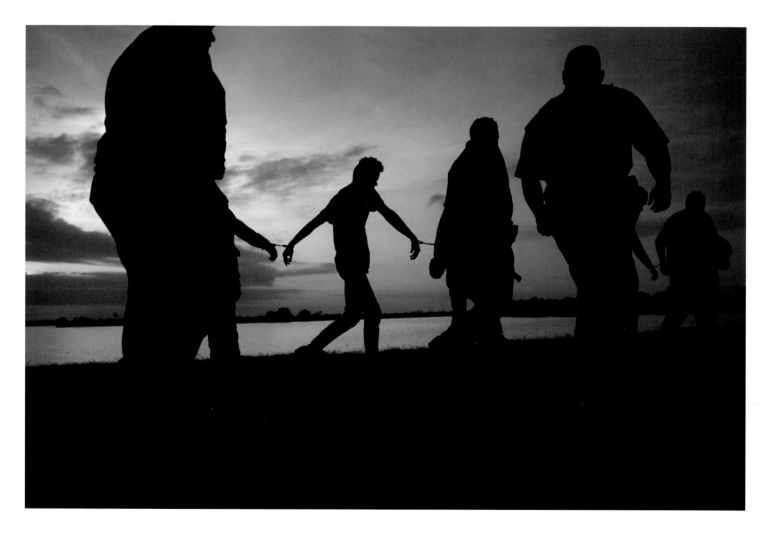

A group of immigrants are led away after being handcuffed by federal agents near the U.S.-Mexico border in Weslaco, Texas.

Los inmigrantes indocumentados son llevados tras ser esposados por agentes federales cerca de la frontera entre Estados Unidos y México en Weslaco, Texas.

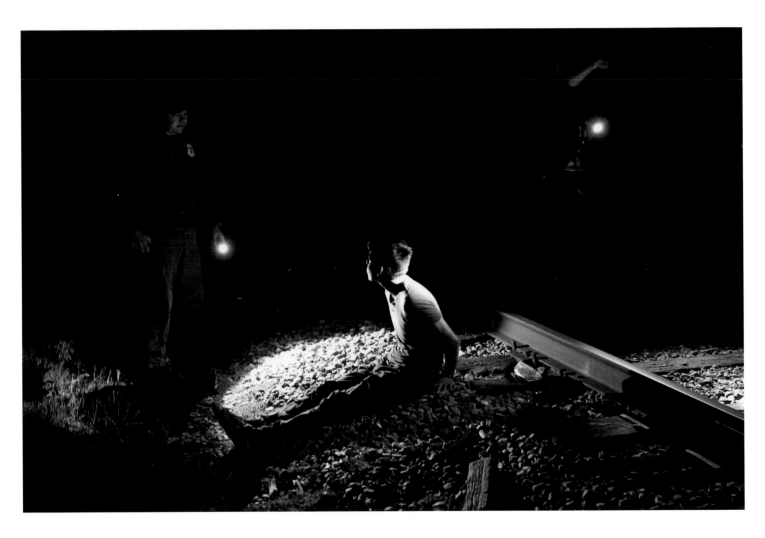

In the Rio Grande Valley, agents make the vast majority of apprehensions at night, as smugglers attempt the crossing under the cover of darkness.

En el Valle del Río Bravo, los agentes realizan la gran mayoría de detenciones por la noche, cuando los contrabandistas intentan cruzar bajo la cobertura de la oscuridad.

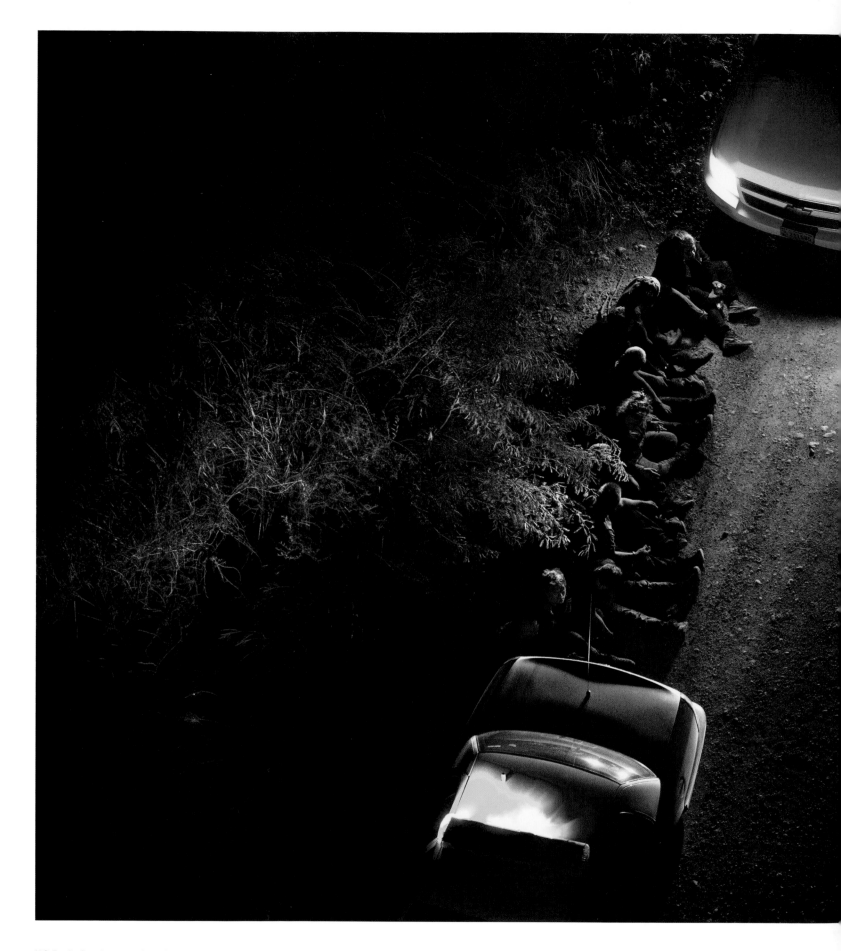

U.S. Border Patrol agents take undocumented immigrants into custody after capturing them as they crossed the river near Sullivan City, Texas. Federal agents chased the group with canine teams and were assisted by helicopter units.

Los agentes de la Patrulla Fronteriza de los Estados Unidos llevan a unos inmigrantes indocumentados bajo custodia después de capturarlos cuando cruzaron el río cerca de la ciudad de Sullivan, Texas. Agentes federales persiguieron el grupo con equipos caninos y fueron asistidos por unidades de helicóptero.

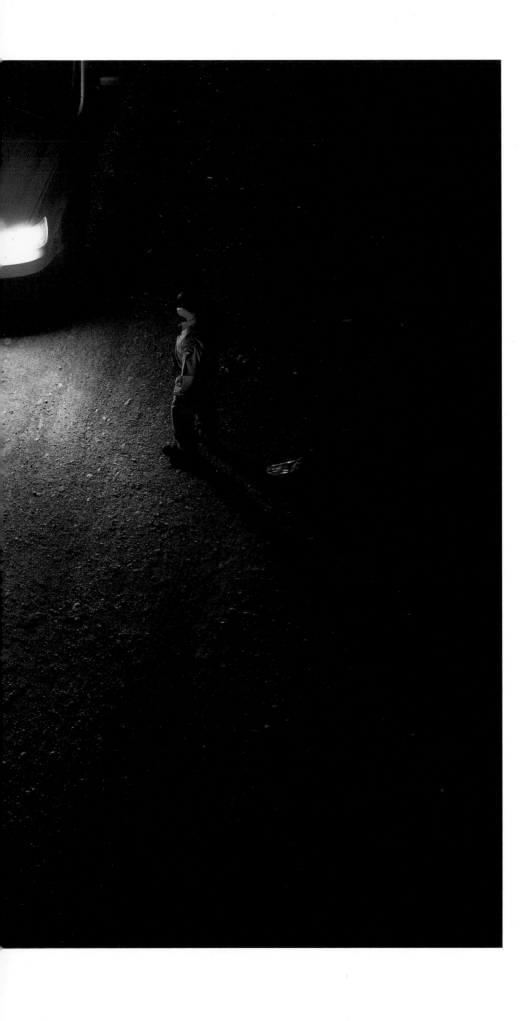

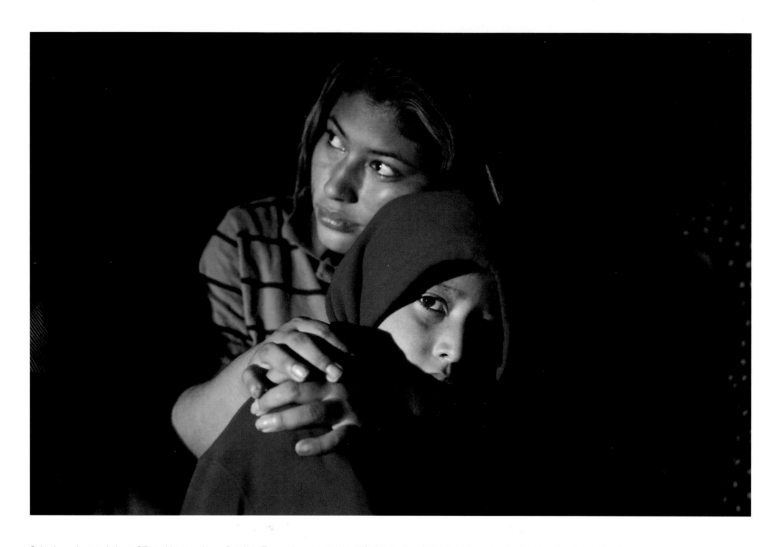

Salvadoran Lorena Arriaga, 27, and her son Jason Ramirez, 7, turn themselves in to U.S. Border Patrol agents while seeking political asylum in Mission, Texas.

La salvadoreña Lorena Arriaga, de 27 años, y su hijo Jason Ramírez, de 7 años, se entregan a agentes de la Patrulla Fronteriza mientras buscan asilo político en Mission, Texas.

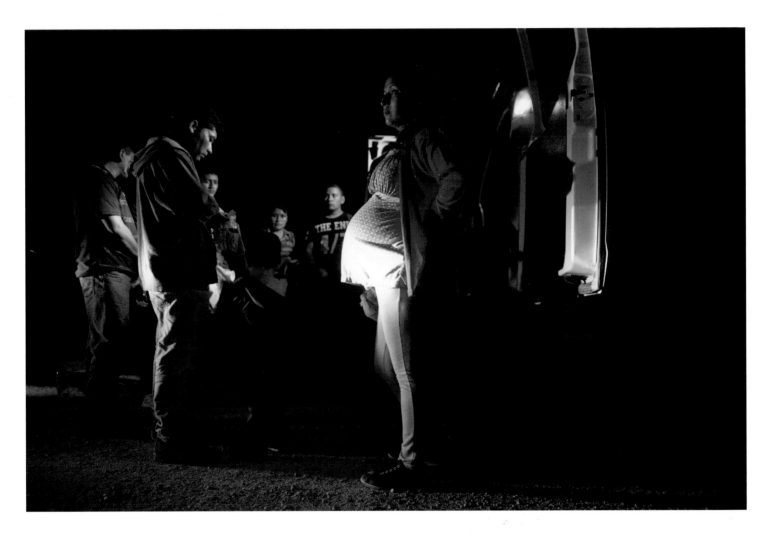

Central Americans are taken into custody after crossing the border near Roma, Texas. According to the U.S. Constitution, all persons born in the United States are automatically American citizens.

Los centroamericanos son detenidos tras cruzar la frontera cerca de Roma, Texas. Según la Constitución de los Estados Unidos, todas las personas nacidas en los Estados Unidos son automáticamente ciudadanos estadounidenses.

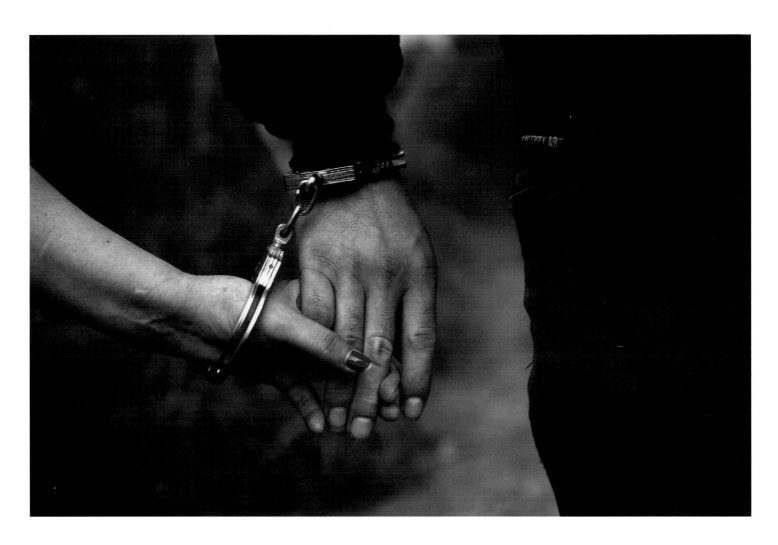

Undocumented immigrants comfort each other after being detained by Border Patrol agents in Weslaco, Texas.

Los inmigrantes indocumentados se consuelan tras ser detenidos por agentes federales en Weslaco, Texas.

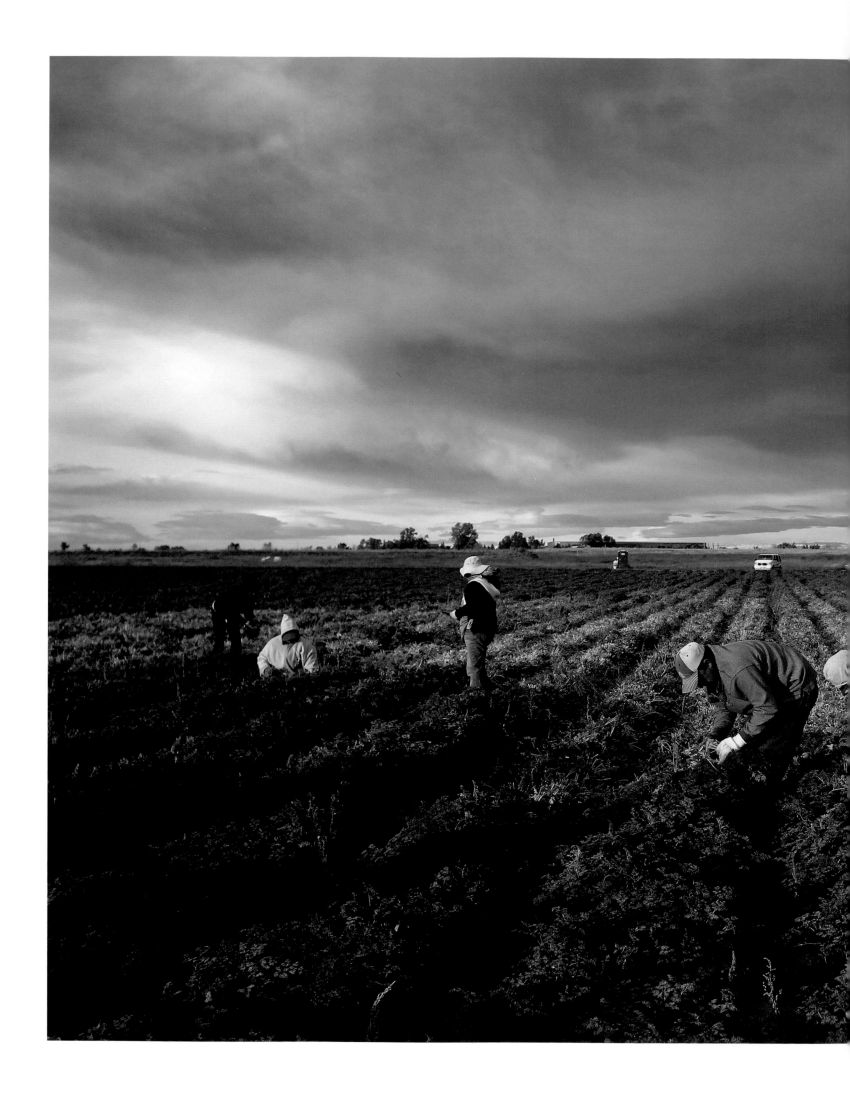

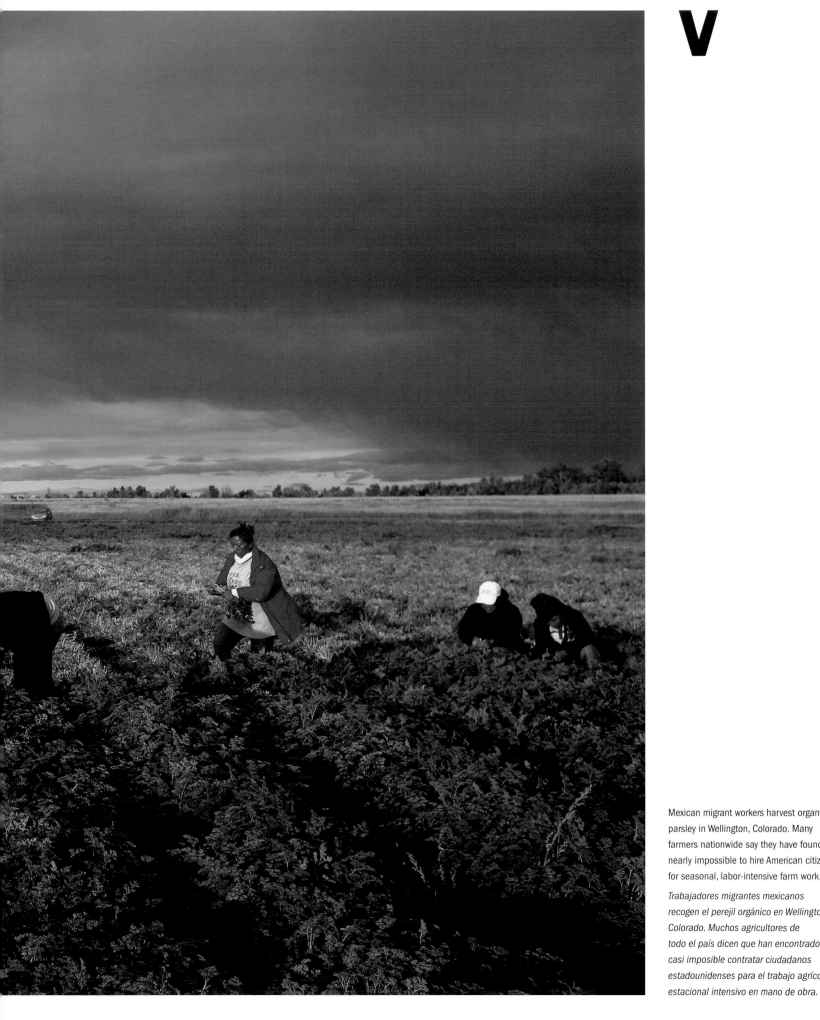

V

Mexican migrant workers harvest organic parsley in Wellington, Colorado. Many farmers nationwide say they have found it nearly impossible to hire American citizens for seasonal, labor-intensive farm work.

Trabajadores migrantes mexicanos recogen el perejil orgánico en Wellington, Colorado. Muchos agricultores de todo el país dicen que han encontrado casi imposible contratar ciudadanos estadounidenses para el trabajo agrícola estacional intensivo en mano de obra.

V: LIFE IN A DIVIDED AMERICA

Lugging sidearms and brandishing placards, hundreds of white nationalists march and shout racist epithets at counter-protesters, who outnumber them two-to-one. They insist that immigrants steal their jobs. They demand tougher border security, deportations, and a return to "real" America. After all, they elected officials to get tough on illegal immigration and strengthen border security. Sound familiar? Well, this isn't Charlottesville, Virginia, in 2017; it's Phoenix in 2010.

Many people were taken aback when Donald Trump came down his escalator at Trump Tower, announcing his candidacy for president, and declaring war on illegal immigration and Mexican "rapists." When he later won, the world was surprised. But for many of the 11 million undocumented immigrants living in the U.S., the results were more terrifying than surprising. The anti-immigrant fervor had been brewing for much of the previous decade. They had seen this coming.

Arizona Governor Jan Brewer signed SB-1070 into state law in 2010, requiring law enforcement to determine the immigration status of someone arrested when there was "reasonable suspicion" of being undocumented. It shook the immigrant community. Thousands of them then fled Arizona to live in other, more accommodating U.S. states. Much of SB-1070 was later struck down by the U.S. Supreme Court.

Many undocumented immigrants have been in the United States for decades and have children who are American citizens. Most speak two languages. Most work full-time, most pay state and local taxes. Most are law-abiding, and most contribute to society in equal measure to those who were born here. Most draw far fewer government benefits than their American counterparts. Most love their families and support them with remittances sent back home earned from their hard labor. Many carry out the backbreaking jobs this country has to offer, like picking crops and cleaning bathrooms.

In 1954, the Eisenhower administration launched a campaign of fear against the Mexican immigrant community, officially called "Operation Wetback." U.S. immigration agents rounded up and deported more than 1 million Mexican immigrants, some of whom were naturalized American citizens. Though as recently as a couple years ago, many Americans had come to believe we'd moved beyond the crass jargon and open racism of the past, the specter of deportation forces and the demonization of this vulnerable population is familiar to undocumented immigrant communities. Even a routine traffic stop by a local policeman could change their lives forever. The moral arc of history does not consistently move in one direction.

V: LA VIDA EN UNA AMÉRICA DIVIDIDA

Desplegando armas y llevando pancartas, cientos de nacionalistas blancos marchan y gritan epítetos racistas a contra-manifestantes, que los superan en número de dos a uno. Insisten en que los inmigrantes roban sus empleos. Exigen una mayor seguridad fronteriza, deportaciones y un regreso a la "verdadera" América. Después de todo, habían elegido a los funcionarios en una plataforma para enfrentarse a la inmigración ilegal y en pro a la seguridad fronteriza. ¿Suena familiar? Bueno, esto no es Charlottesville en 2017, es Phoenix en 2010.

La mayoría de la gente se sorprendió cuando Donald Trump bajó su escalera eléctrica, anunciando su candidatura a presidente en Trump Tower, declarando una guerra contra la inmigración ilegal y los "violadores" mexicanos. Cuando más tarde ganó, el mundo se sorprendió. Pero para muchos de los 11 millones de inmigrantes indocumentados que viven en los Estados Unidos, los resultados son más aterradores que sorprendentes. El fervor anti-inmigrante se estaba gestando durante gran parte de la década anterior. Habían visto venir esto.

El gobernador de Arizona, Jan Brewer, firmó el SB-1070 en ley estatal en el 2010, exigiendo que las autoridades determinen el estatus migratorio de alguien detenido cuando hay "sospecha razonable" de ser indocumentado. Esto sacudió a la comunidad inmigrante. Miles de ellos huyeron de Arizona para vivir en otras zonas de Estados Unidos más acogedoras. Gran parte del SB-1070 fue posteriormente rechazado por el Tribunal Supremo de Estados Unidos.

Muchos inmigrantes indocumentados han estado en los Estados Unidos por décadas y tienen hijos que son ciudadanos americanos. La mayoría habla dos idiomas. La mayoría trabaja tiempo completo, la mayoría pagan impuestos estatales y locales. La mayoría son respetuosos de la ley y la mayoría contribuyen a la sociedad en igual medida a aquellos que nacieron aquí. La mayoría recibe menos beneficios gubernamentales que sus homólogos estadounidenses. La mayoría ama a sus familias y los apoya, a veces con las remesas enviadas a casa, con el dinero ganado de su arduo trabajo. Muchos llevan a cabo los trabajos más difíciles que este país tiene como recoger cosechas y limpiar baños.

En 1954 el gobierno de Eisenhower lanzó una campaña de temor contra la comunidad de inmigrantes mexicanos, oficialmente llamada "Operation Wetback". Agentes de inmigración de Estados Unidos arrestaron y deportaron a más de 1 millón de inmigrantes mexicanos; algunos de los cuales eran ciudadanos estadounidenses naturalizados. Aunque muchos estadounidenses creen que nos hemos movido más allá de lenguaje ofensivo y el racismo del pasado, el espectro de las fuerzas de deportación y la demonización de esta población vulnerable es familiar a las comunidades de inmigrantes indocumentados. Incluso una parada de tráfico de rutina por un policía local podría cambiar sus vidas para siempre. El curso de la historia no se mueve consistentemente en una dirección.

"Dreamer" Gloria Mendoza, 26, cries hearing news that President Donald Trump plans to end Deferred Action for Childhood Arrivals (DACA).
"Soñadora" Gloria Mendoza, de 26 años, llora escuchando noticias de que el presidente Trump planea poner fin a la Acción Diferida por Llegadas de Niñez (DACA).

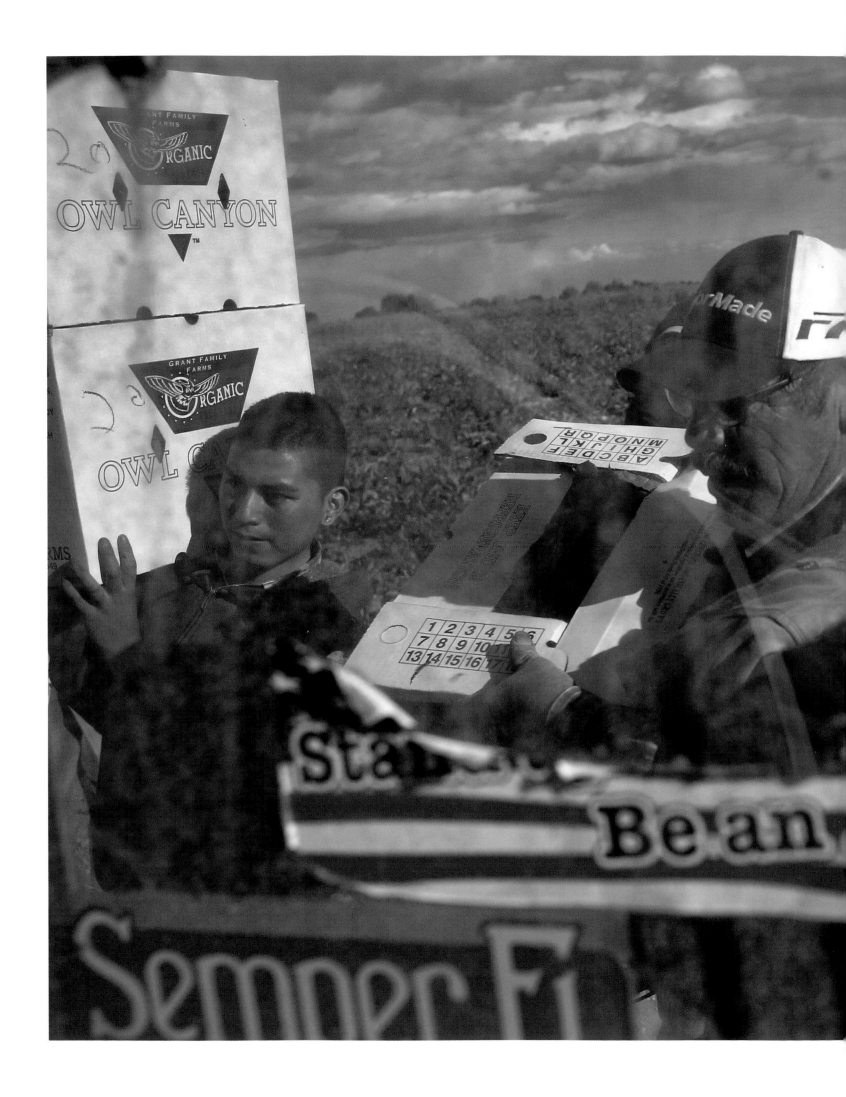

Migrant workers from Mexico load boxes of organic kale into a truck decorated with a U.S. Marine Corps bumper sticker, during the fall harvest at a farm in northern Colorado.

Trabajadores migrantes de México cargan cajas de col rizada orgánica en un camión decorado con una calcomanía parachoques del Cuerpo del Marines de los EEUU durante la cosecha de otoño en una granja en el norte de Colorado.

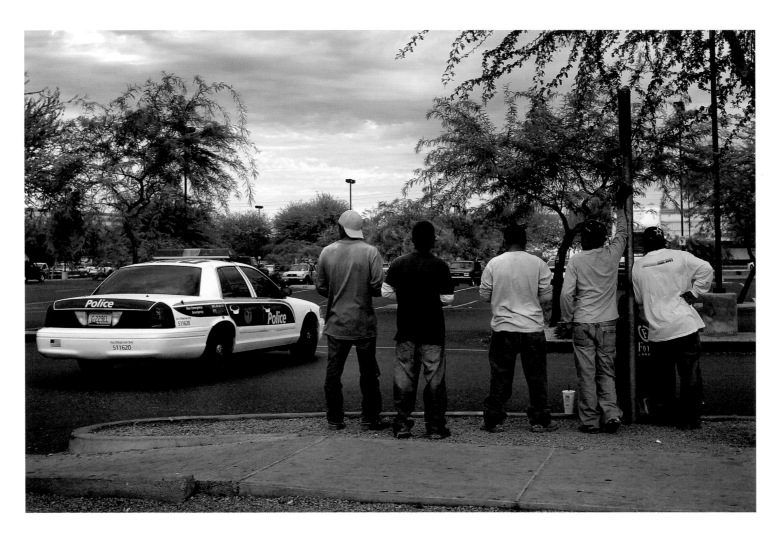

Police pass by Central American day laborers waiting for work on a curbside near a Home Depot, outside Phoenix, Arizona.

Policía pasa frente a jornaleros centroamericanos esperando trabajo en una acera cercana a un Home Depot a las afueras de Phoenix, Arizona.

Mexican immigrants work on a residential building development in Denver, Colorado. Service industries and construction are the two main sectors of employment for migrants.

Los inmigrantes mexicanos trabajan en un desarrollo residencial en Denver, Colorado. Las industrias de servicios y la construcción son los dos principales sectores de empleo para los migrantes.

Undocumented Mexican
workers weed the backyard of
a house in Rio Grande City, Texas,
while their children play
on the employer's trampoline.

*Trabajadores mexicanos
indocumentados eliminan malezas
del patio trasero de una casa
en Río Grande City, Texas,
mientras sus hijos juegan en
el trampolín del empleador.*

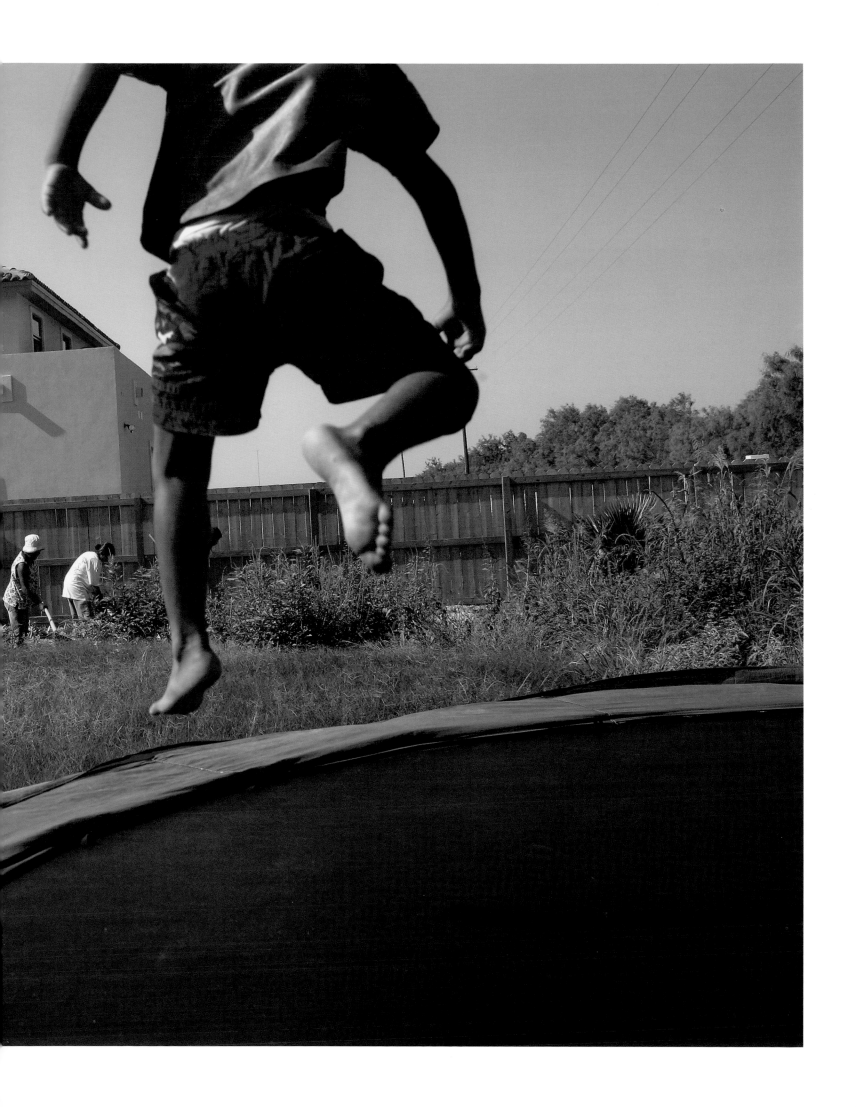

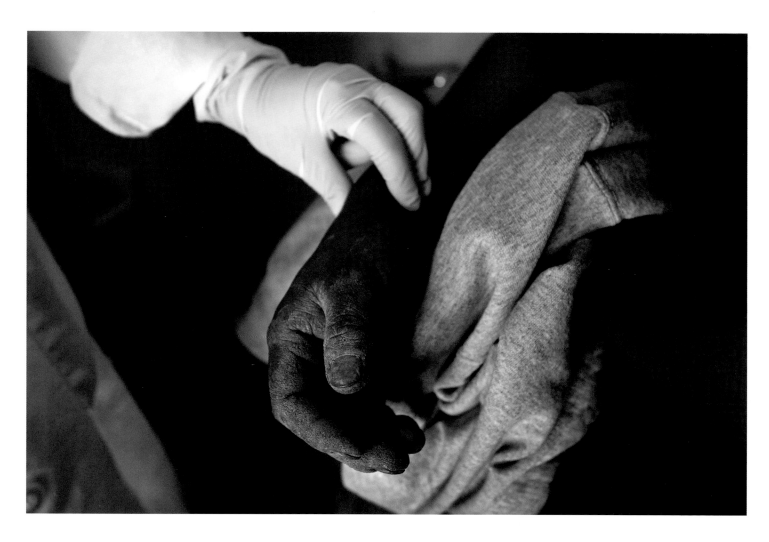

A physician's assistant feels the pulse of a migrant farm worker during his lunch break check-up in a mobile clinic run by Salud Family Health Centers, at a farm in northern Colorado.

Un asistente de médico siente el pulso de un trabajador agrícola migrante durante su chequeo a la hora del almuerzo en una clínica móvil administrada por el Centro de Salud Familiar en una granja en el norte de Colorado.

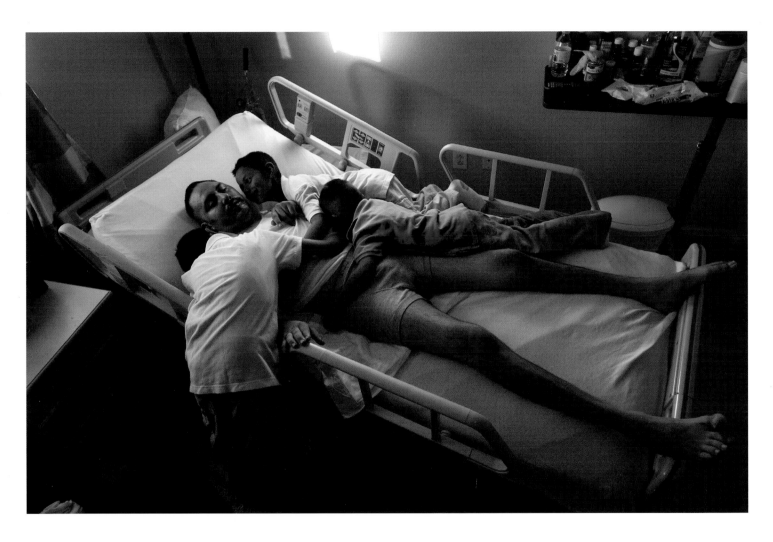

Carlos Granillo, 31, who suffered a brain injury in a vehicle accident, is embraced by his sons at home in Denver, Colorado. Like most undocumented immigrants, he has no health insurance. He receives care from the non-profit Dominican Sisters Home Health Agency.

Carlos Granillo, de 31 años, quien sufrió una lesión cerebral en un accidente automovilístico, es abrazado por sus hijos en Denver, Colorado. Como la mayoría de los inmigrantes indocumentados, no tiene seguro de salud. Recibe visitas de la organización sin ánimo de lucro "Agencia De Hogar y Salud Hermanas Dominicanas".

Donated clothing awaits families seeking asylum at the Humanitarian Respite Center, operated by Catholic Charities in McAllen, Texas. *La ropa donada espera a las familias que buscan asilo en el Centro de Aplazamiento Humanitario operado por Caridades Católicas en McAllen, Texas.*

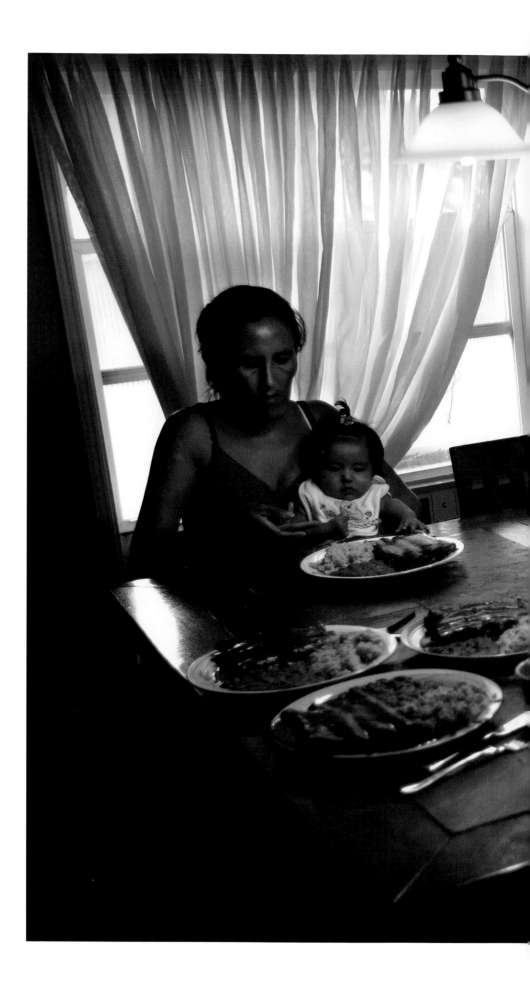

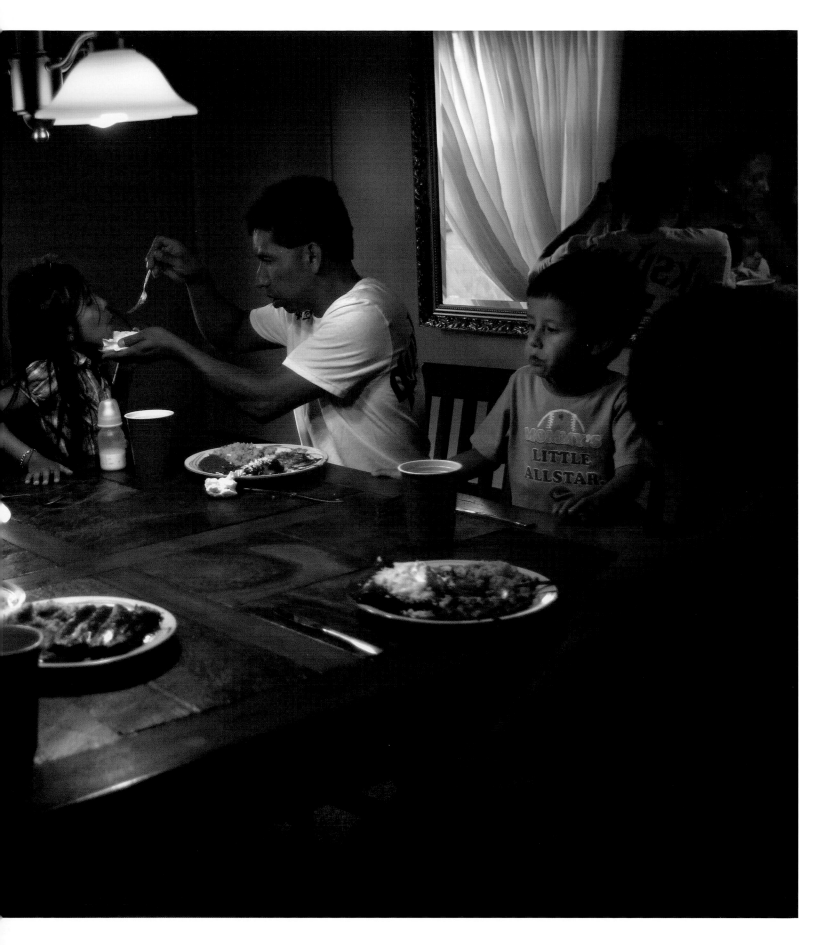

Undocumented immigrant and 20-year Colorado resident Jeanette Vizguerra (pages 132–141) eats dinner with her family in Denver. Although she and her husband are Mexican citizens, three of her four children were born in the United States as Americans.

La inmigrante indocumentada y residente de 20 años en Colorado, Jeanette Vizguerra (páginas 132–141) cena con su familia en Denver. Aunque ella y su marido son ciudadanos mexicanos, tres de sus cuatro hijos nacieron en los Estados Unidos.

"WE MUST NOT BE PARALYZED BY FEAR. WE MUST FIGHT FOR CHANGE."

Jeanette Vizguerra

Since President Trump took office in 2017, many immigrants I know go from home to work and straight back again. They are too scared to go anywhere else. Some parents talk about keeping children from school. They are afraid to go for fear of being arrested, being separated from their families. They continue to work, to provide food and shelter, but they live with a lot of anxiety.

They are afraid to drive, for fear they will be stopped by an officer and immediately entered into the deportation process. Even when local law enforcement is on their side, they are afraid of state courts. They are afraid to seek medical help because they fear even emergency assistance might trigger extradition action.

I am not afraid of being deported. I'm not afraid of the system, nor fighting it. What scares me is to be without my children, and for my children to be without me.

I am the mother—I take care of things. I bring my magnificent and intelligent children to school, to the doctor, to the dentist. I pay attention to their education. That they won't know what to do without me is my biggest fear.

If I am deported, all the responsibility for my children will be left to my husband, their father. And he will not be able to do it alone. It is painful to imagine what a child endures without their mother.

Like most immigrants, we talk about emergency plans in case ICE comes for me. It is heartbreaking to speak to my youngest children, who are now 6, 11, and 13, about this possibility. But I must. I talk to them truthfully, plainly, so they understand how we must prepare for such a moment.

I give other immigrant families the same advice. We must educate ourselves on the issues. We must save money. We must have all of our documentation in order. Every family member must know where we keep birth certificates, passports, legal documents, house papers, bank account information. We must have a power of attorney in case anything happens to an adult in charge. We must name a temporary custodian we trust to care for our children in case we're taken away from them. We must have the phone numbers of reliable attorneys. We must make sure every family member knows to call a lawyer immediately if ICE arrives. We must act quickly because the faster we respond, the better the chance we have of keeping our families together.

These are the things we tell our children. These are the things we remind ourselves.

This administration is causing huge monetary and psychological damage to hardworking families. But we must not be paralyzed by fear. On the contrary, we must fight for change.

We must push Congress to protect immigrant communities. It is my hope that lawmakers will take responsibility and safeguard not only the 800,000 young people with DACA, but the 11 million migrants living, working, and contributing here. Our lives are not negotiable. We are families who cry, who laugh, who work, who pay taxes.

I decided to come to the United States in 1997 because our family was unsafe in Mexico City. We survived several kidnapping attempts. Often, in our countries of origin, despite reports and denunciations, nothing happens. The government does nothing. People disappear. So, for my family, leaving was less about money and more about security.

I was 21 years old and my eldest daughter was five when we left. The first time I tried to cross from Juárez to El Paso I was sent back. I waited 15 days and tried again. I paid about $3,000 the first time and another $1,500 the second. My husband has family in Denver so we came here. My first job was as a janitor, earning $5.25/hour.

I was invited to work in a union where I learned about labor rights. I left there for a moving and cleaning company

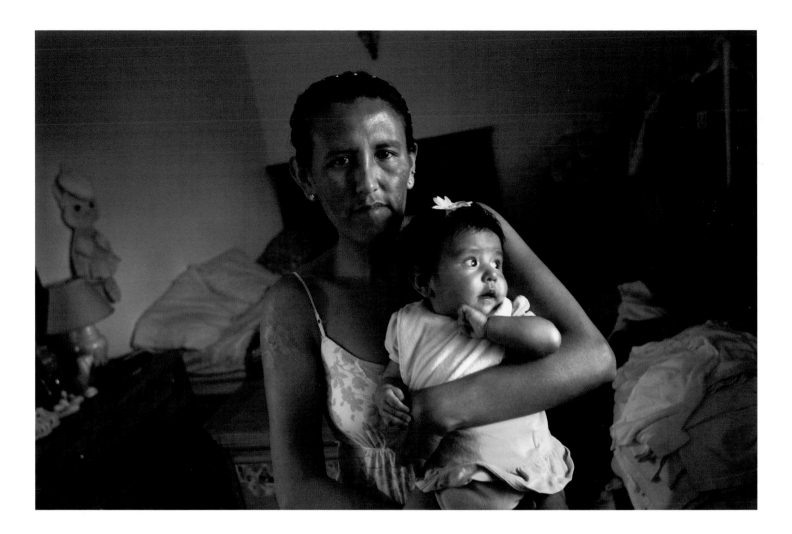

Vizguerra holds her three-month old daughter Zury in her apartment in Aurora, Colorado. *Time Magazine* named her one of the 100 Most Influential People of 2017.

Vizguerra tiene a su hija Zury de tres meses de edad en su apartamento en Aurora, Colorado. La revista Time la nombró una de las 100 personas más influyentes en 2017.

that gave me more time with my daughter, who was 11 at the time. I was also volunteering for a pro-immigrant organization. I founded my own moving and cleaning company, where I employed people of many races and origins. I did not discriminate.

When the economy collapsed in 2008, it was chaos. I had to close the company. I lost my home, which I had worked so hard to buy. I worked two jobs again to support my family.

The following year I was arrested after a routine traffic stop, and later convicted of a misdemeanor: falsifying documents to gain employment. I have been fighting deportation ever since.

In 2012, returning to the United States from my mother's funeral in Mexico, Border Patrol agents in Texas detained me for three and a half months. I was released with a stay of removal and order of supervision.

I've been defending my case through two administrations. Since I arrived 20 years ago, laws have gotten stricter—appealing deportation has become very difficult. I've been fighting hard, doing everything right, not making any mistakes in the legal

process or in my personal life. Since President Trump took office, there are more closed doors, more roadblocks.

I lived in a church for three months to resist deportation. Since leaving the sanctuary my situation has not been easy. Though I am physically able to, I am unable to work because ICE did not grant me the right to do so. I am surviving on donations so as not to break the law. I do not know what the outcome will be.

At some point President Trump, like all of us, will suffer from losing a loved one. All his money and all his power will not lessen the pain. For that reason alone, he should have more compassion.

For all the negative things happening since President Trump took office, there is one positive. We are united like never before, and the number of people sympathetic to our cause has increased. White Americans, minorities, people of all races and religions, have joined the fight. We are working hand-in-hand for justice. It is remarkable.

Jeanette Vizguerra is an undocumented mother and an immigration rights activist living in Denver, Colorado.

"NO DEBEMOS PARALIZARNOS POR EL MIEDO. DEBEMOS LUCHAR POR EL CAMBIO."

Jeanette Vizguerra

Desde que el Presidente Trump asumió el cargo en 2017, muchos inmigrantes que conozco van de casa al trabajo y a casa de nuevo. Están demasiado asustados para ir a cualquier otro lugar. Algunos padres hablan de mantener a los niños alejados de la escuela. Tienen miedo de ir allí por miedo a ser arrestados, separados de sus familias. Continúan trabajando, para proveer comida y refugio, pero viven con mucha ansiedad.

Tienen miedo de conducir por temor a que sean detenidos por un oficial e inmediatamente entren en el proceso de deportación. Incluso cuando la policía local está de su lado, tienen miedo de los tribunales estatales. Tienen miedo de buscar ayuda médica porque temen que incluso la asistencia de emergencia pueda desencadenar una acción de extradición.

No tengo miedo de ser deportada, no tengo miedo del sistema, ni lo estoy luchando. Lo que me asusta es estar sin mis hijos y mis hijos sin mí.

Yo soy la madre—yo me encargo de las cosas. Traigo a mis magníficos e inteligentes hijos a la escuela, al médico, al dentista. Presto atención a su educación. Que no sabrán qué hacer sin mí es mi mayor temor.

Si soy deportado toda la responsabilidad de mis hijos pasará a mi esposo, su padre. Y no podrá hacerlo solo. Es doloroso imaginar lo que un niño sufre sin su madre.

Al igual que la mayoría de los inmigrantes, hablamos de planes de emergencia en caso de que ICE venga por mí. Es desgarrador hablar con mis hijos, que tienen 6, 11 y 13 años, acerca de esta posibilidad. Pero debo. Les hablo con sinceridad, con claridad, para que entiendan cómo debemos prepararnos para tal momento.

Les doy a otras familias inmigrantes el mismo consejo. Debemos educarnos sobre los temas. Debemos ahorrar dinero. Debemos tener toda nuestra documentación en orden. Cada miembro de la familia debe saber dónde guardamos los certificados de nacimiento, pasaportes, documentos legales, documentos de la casa, información de la cuenta bancaria. Debemos tener un poder en caso de que algo suceda a un adulto a cargo. Debemos nombrar a un custodio temporal en quien confiamos para que cuide de nuestros hijos en caso de que nos separen de ellos. Debemos tener los números de teléfono de abogados de confianza. Debemos asegurarnos de que cada miembro de la familia sepa llamar inmediatamente a un abogado si llega el ICE. Debemos actuar rápidamente porque cuanto más rápido respondamos, mayor será la posibilidad de mantener a nuestras familias unidas.

Estas son las cosas que le decimos a nuestros hijos. Estas son las cosas que nos recordamos a nosotros mismos.

Esta administración está causando enormes daños monetarios y psicológicos a las familias trabajadoras. Pero no debemos paralizarnos por el miedo. Por el contrario, debemos luchar por el cambio.

Debemos obligar al Congreso a que proteja las comunidades de inmigrantes. Espero que los legisladores asuman la responsabilidad de salvaguardar no sólo a los 800.000 jóvenes con DACA, sino a los 11 millones de inmigrantes que viven, trabajan y contribuyen aquí. Nuestras vidas no son negociables. Somos familias que lloran, que se ríen, que trabajan, que pagan impuestos.

Decidí venir a los Estados Unidos en 1997 porque nuestra familia no estaba segura en la Ciudad de México. Sobrevivimos a varios secuestros e intentos de secuestro. A menudo, en nuestros países de origen, a pesar de denuncias y denuncias, no pasa nada. El gobierno no hace nada. La gente desaparece. Por lo tanto, para mi familia, era no tanto por dinero y más por seguridad.

Yo tenía unos 21 años y mi hija mayor tenía cinco años cuando nos fuimos. La primera vez que traté de cruzar de Juárez a El Paso me enviaron de vuelta. Esperé 15 días y lo intenté de nuevo. Pagué unos $ 3.000 la primera vez y otros $ 1.500 por el segundo intento. Mi marido tiene familia en Denver, así que vinimos aquí. Mi primer trabajo fue como conserje, ganando $ 5.25 / hora.

Me invitaron a trabajar en un sindicato donde aprendí sobre los derechos laborales. Me fui allí para una empresa de mudanzas y limpieza que me dio más tiempo con mi hija, que tenía 11 años en aquel momento. También me ofrecí como voluntaria para una organización pro-inmigrante. Fundé mi propia empresa

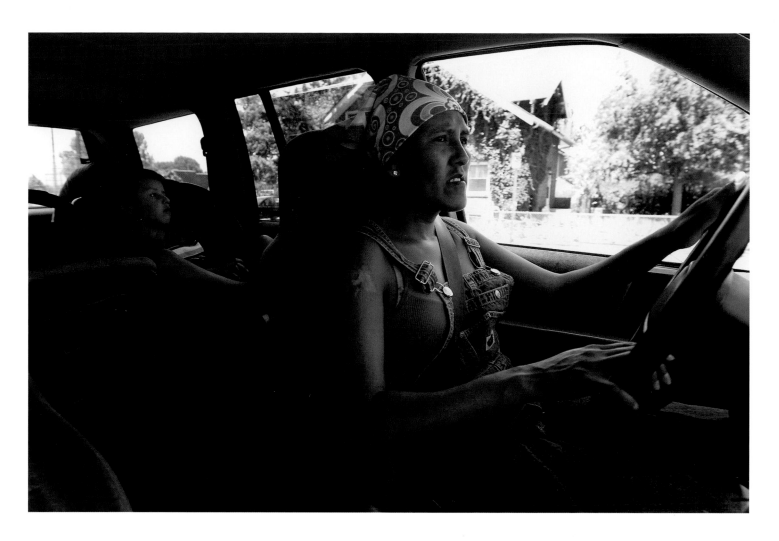

Vizguerra was stopped by a policeman for driving with expired tags and later convicted of having used falsified documents to obtain work. She has been fighting deportation ever since.

Vizguerra fue detenido por un policía por conducir con etiquetas caducadas y posteriormente condenado por haber utilizado documentos falsificados para obtener trabajo. Desde entonces ha estado luchando contra la deportación.

de mudanzas y limpieza, donde empleé gente de muchas razas y orígenes. Yo no discriminé.

Cuando la economía se derrumbó en 2008, fue un caos. Tuve que cerrar la empresa. Perdí mi casa, por la que había trabajado tan duro para poder comprar. Trabajé en dos trabajos a la vez para apoyar a mi familia.

Al año siguiente me arrestaron tras una parada de tráfico rutinaria y más tarde me declararon culpable de un delito menor por falsificar documentos para obtener empleo. Desde entonces he estado luchando contra la deportación.

En 2012, regresando a los Estados Unidos de el funeral de mi madre en México, la Patrulla Fronteriza en Texas me detuvo durante tres meses y medio. Fui liberada con una orden de deportación y orden de supervisión.

He estado defendiendo mi caso a través de dos administraciones. Desde que llegué hace 20 años, las leyes se han vuelto más estrictas, la apelación de la deportación se ha vuelto muy difícil. He estado luchando duro, haciendo todo bien, no cometiendo ningún error en el proceso legal o en mi vida personal. Desde que el Presidente Trump asumió el cargo, hay más puertas cerradas y más obstáculos en el camino.

Viví en una iglesia durante tres meses para resistir la deportación. Desde que salí del santuario mi situación no ha sido fácil. Aunque estoy físicamente capacitada, no puedo trabajar porque ICE no me concedió el derecho de hacerlo. Estoy sobreviviendo con donaciones para no violar la ley. No sé cuál será el resultado.

En algún momento, el Presidente Trump, como todos nosotros, sufrirá de la pérdida de un ser querido. Todo su dinero y todo su poder no disminuirán el dolor. Por eso, debería tener más compasión.

Entre todas las cosas negativas que suceden desde que el Presidente Trump asumió el cargo, hay una positiva. Estamos unidos como nunca antes, y el número de personas que simpatizan con nuestra causa ha aumentado. Los estadounidenses blancos, las minorías, las personas de todas las razas y religiones, se han unido a la lucha. Estamos trabajando mano a mano para la justicia. Es notable.

Jeanette Vizguerra es una madre indocumentada y una activista de derechos de los inmigrantes que vive en Denver, Colorado.

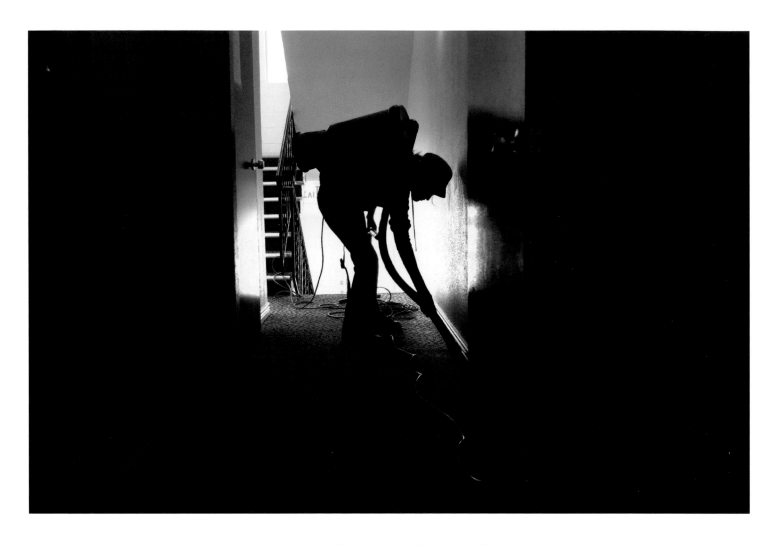

Vizguerra owned a Denver cleaning service, although she is now prohibited by ICE to work as part of her legal stay of deportation.

Vizguerra era propietaria de un servicio de limpieza en Denver, aunque ahora ICE le prohibe trabajar, como parte de su permanencia legal de deportación.

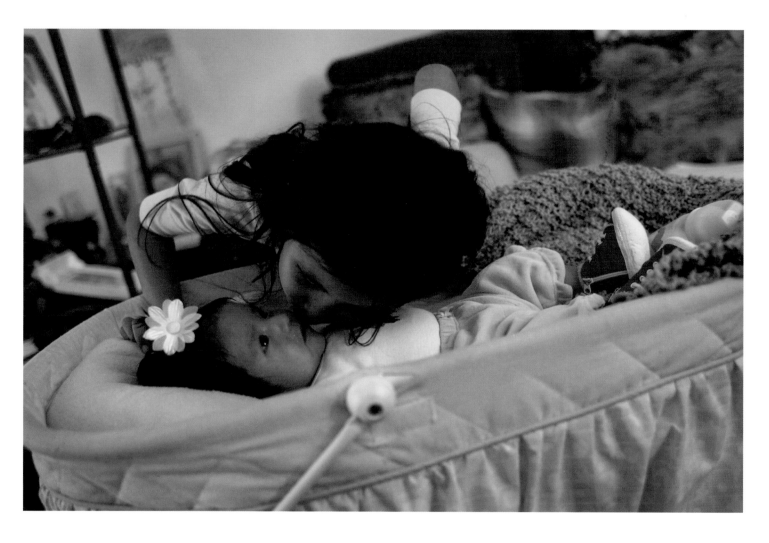

Luna Vizguerra, 7, kisses her sister Zury.

Luna Vizguerra, de 7 años, besa a su hermana Zury.

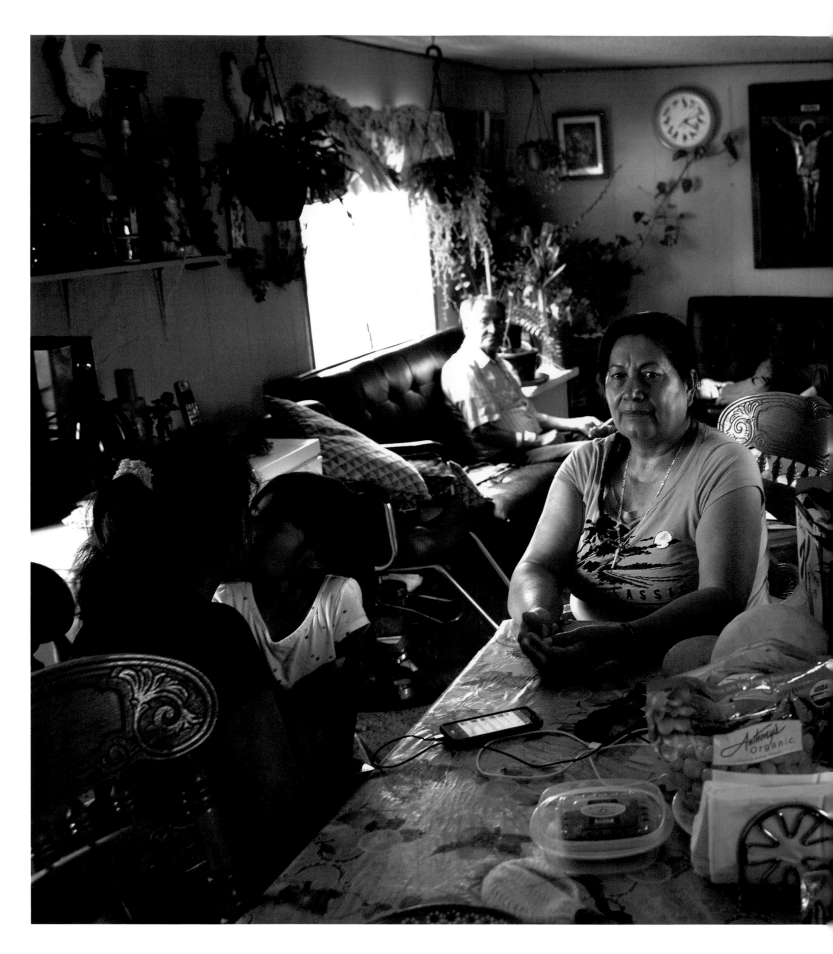

Vizguerra and her daughter visit fellow undocumented Mexican immigrant Juanita Gonzales, 55, in her mobile home in Thornton, Colorado. Gonzalez has lived illegally in the United States for 28 years and says that ICE deported two of her sons back to Mexico. One of them was later captured while trying to re-enter the United States to see his children.

Vizguerra y su hija visitan a la inmigrante mexicana indocumentada Juanita Gonzales, de 55 años, en su casa móvil en Thornton, Colorado. González ha vivido ilegalmente en los Estados Unidos durante 28 años y dice que ICE deportó a dos de sus hijos de regreso a México. Uno de ellos fue capturado más tarde tratando de volver a entrar en los Estados Unidos para ver a sus hijos.

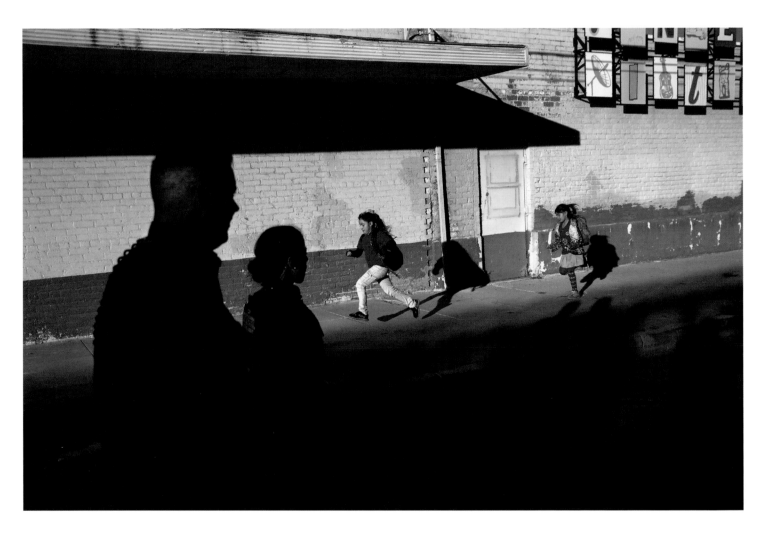

U.S. Border Patrol agents watch children play in Nogales, Arizona. Children of undocumented immigrants attend local schools even as their parents face possible deportation.

Los agentes de la Patrulla Fronteriza de los Estados Unidos ven a los niños jugar en Nogales, Arizona. Los niños de inmigrantes indocumentados asisten a las escuelas locales incluso cuando sus padres se enfrentan a la posible deportación.

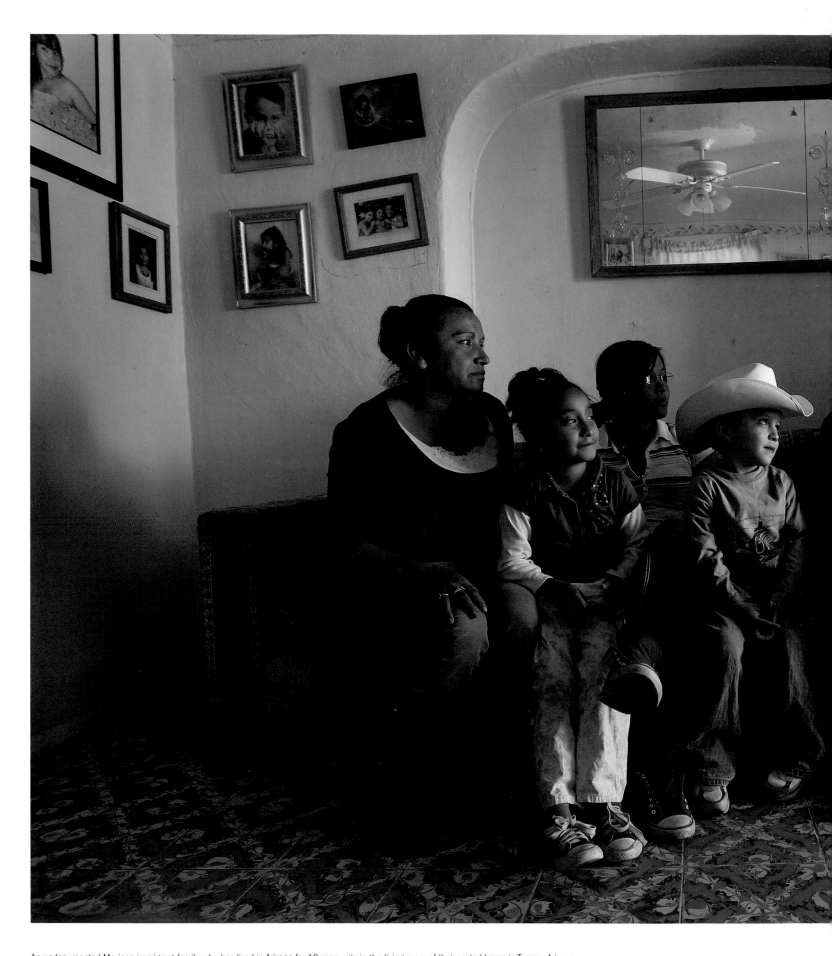

An undocumented Mexican immigrant family, who has lived in Arizona for 10 years, sits in the living room of their rented home in Tucson, Arizona.

Una familia inmigrante indocumentada mexicana, que ha vivido en Arizona por 10 años, se sienta en el salón de su casa alquilada en Tucson, Arizona.

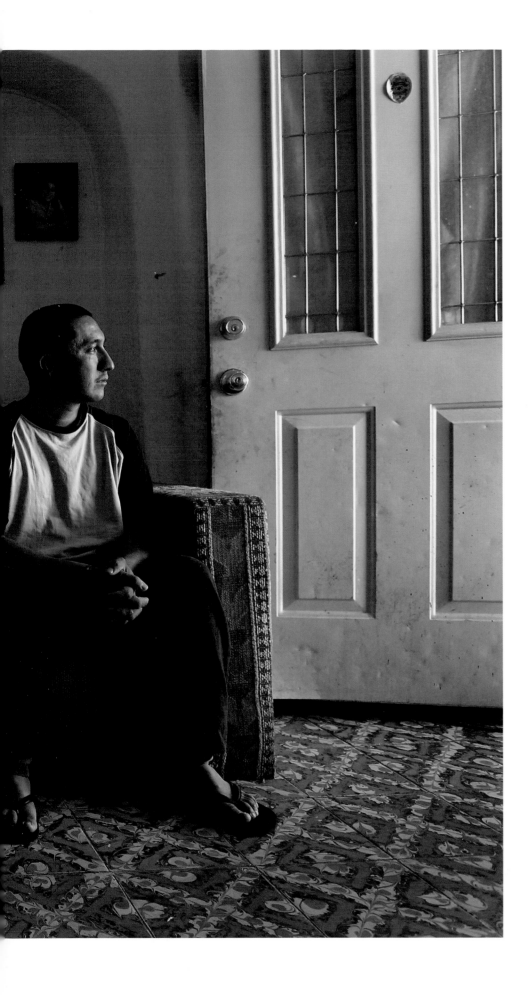

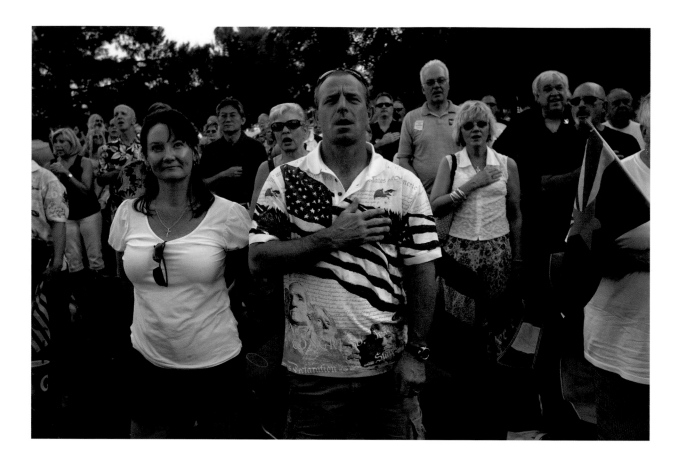

Demonstrators sing the U.S. national anthem at a rally against illegal immigration in Phoenix, Arizona.

Los manifestantes cantan el himno nacional de Estados Unidos en una manifestación contra la inmigración ilegal en Phoenix, Arizona.

Immigration reform advocates march during National Day of Dignity and Respect in Los Angeles, California.

Los defensores de la reforma migratoria marchan durante el Día Nacional de Dignidad y Respeto en Los Ángeles, California.

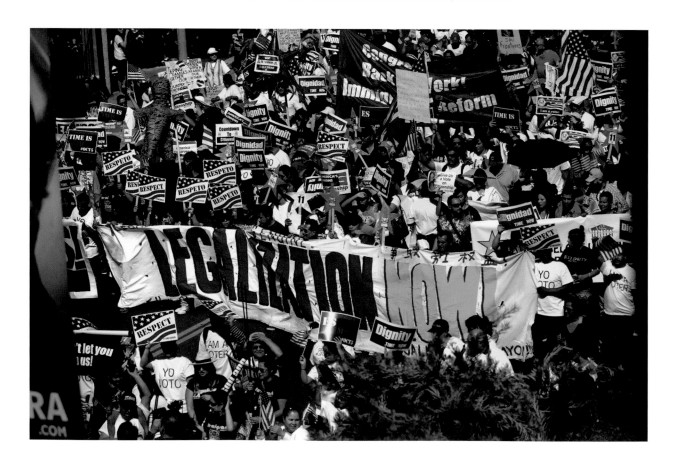

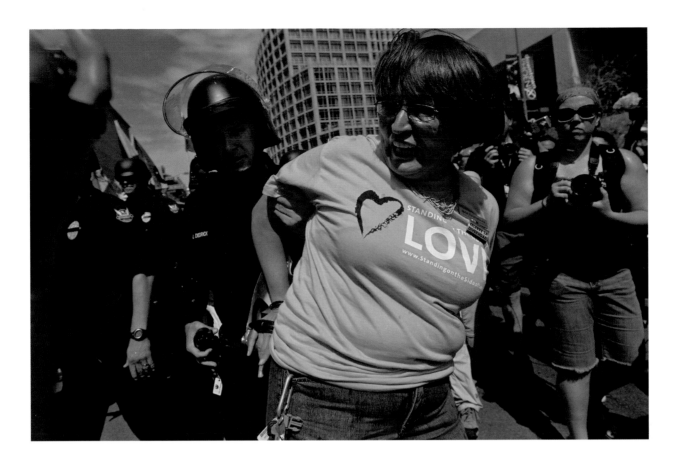

Police arrest a human rights activist during a demonstration against Arizona's immigration enforcement law SB 1070 in Phoenix, Arizona.

La policía arresta a una activista de derechos humanos durante una manifestación en Phoenix, Arizona.

A Tea Party activist shouts racial epithets at opponents across a police line during a protest against illegal immigration in Phoenix, Arizona.

La activista reaccionaria, grita epítetos raciales a los opositores a través de una línea de la policía en Phoenix, Arizona.

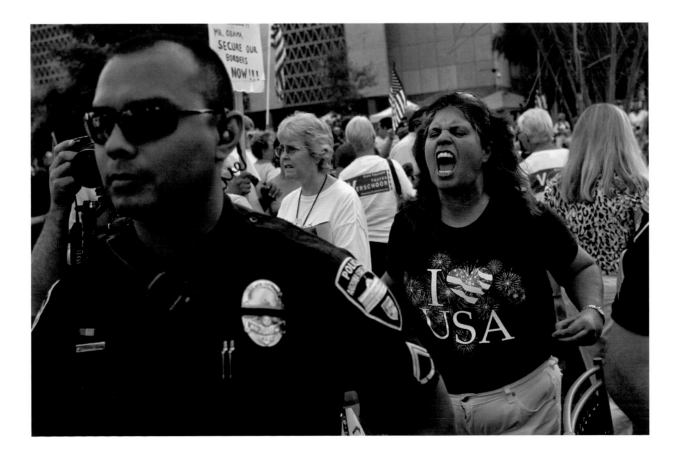

Julia Martinez, a Mexican citizen working for 19 years in the United States as a nanny, carries an American flag while protesting outside the Arizona State Capitol building in Phoenix.

Julia Martínez, una ciudadana mexicana que trabaja por 19 años en los Estados Unidos como niñera, lleva una bandera americana mientras protesta frente al edificio del Capitolio del Estado de Arizona en Phoenix.

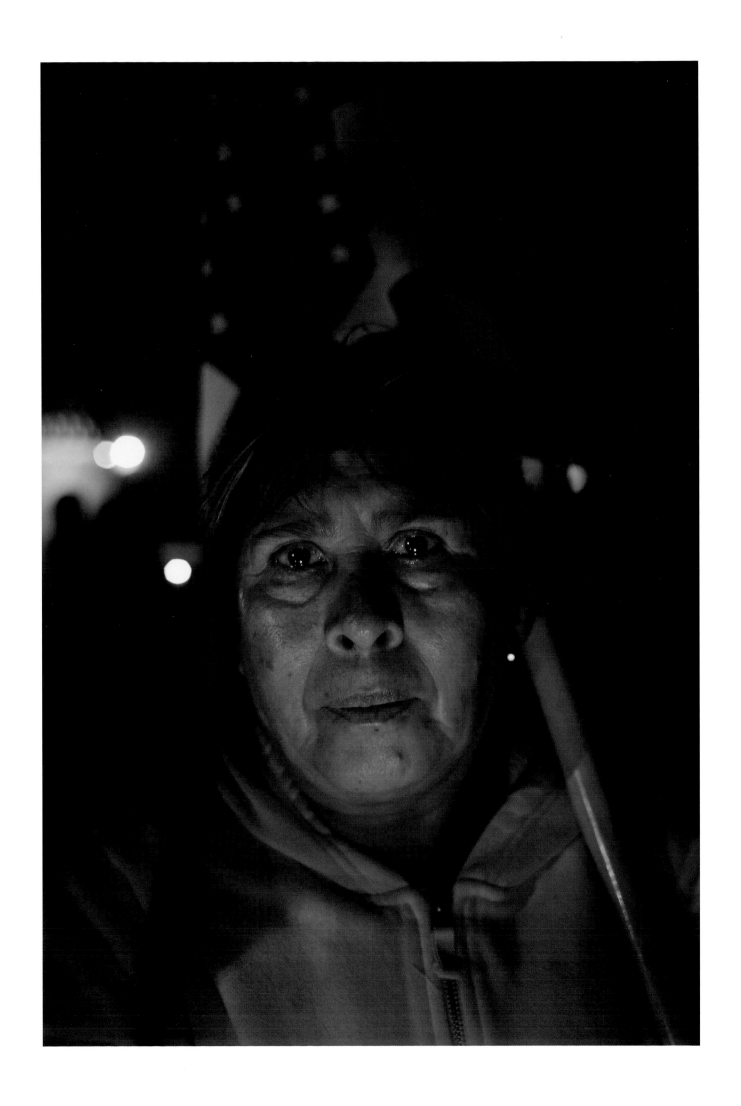

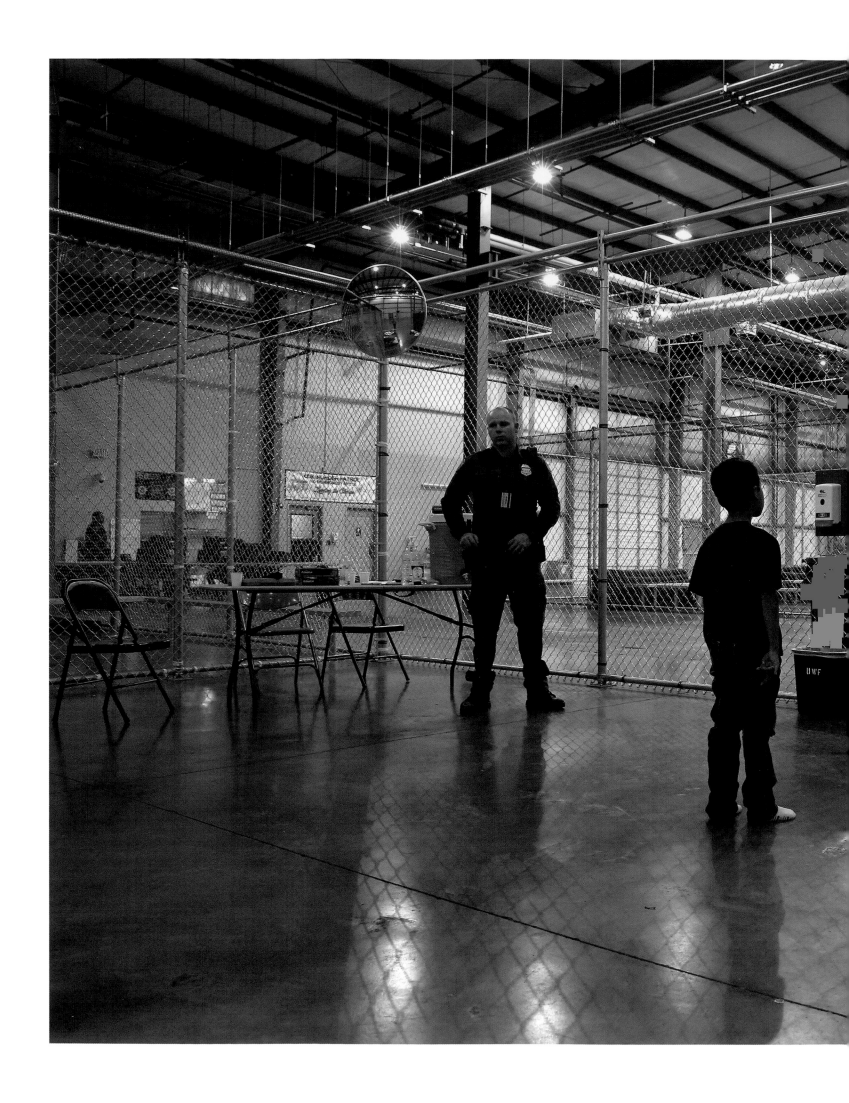

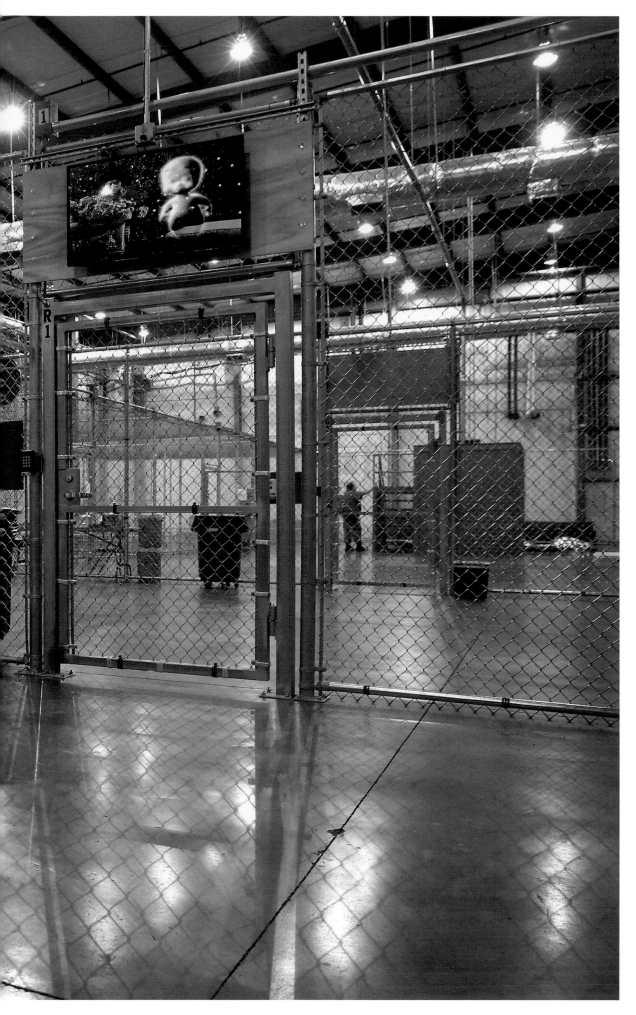

VI

A boy from Honduras watches a movie at a detention facility in McAllen, Texas. Customs and Border Protection opened the holding center to temporarily house children, after tens of thousands of families and unaccompanied minors from Central America surged into the United States, seeking political asylum.

Un niño de Honduras mira una película en un centro de detención en McAllen, Texas. Aduanas y Protección Fronteriza abrió el centro de detención para alojar temporalmente a los niños después de que decenas de miles de familias y menores no acompañados de América Central se introdujeran en Estados Unidos en busca de asilo político.

VI: DETAINED AND DEPORTED

I meet ICE agents at Starbucks at 5:00 a.m. I had flown to Los Angeles to photograph them on a sunrise operation to bust undocumented immigrants in the San Fernando Valley. They describe their strategy over coffee—stake out the target at his home and then snag him on his way to his car. Out in the open, agents don't need a warrant. And that's precisely what happens that morning.

It's going down this way more and more nationwide. In New York, ICE agents arrested a 19-year-old high school student—a citizen of Ecuador—a couple of hours before his prom. "He's not a criminal," his cousin pleaded with police. "He's just a kid."

In the past, ICE wouldn't bother itself with students like him. They mainly targeted immigrants with criminal records. The Trump administration, however, has more than doubled the arrests of "non-criminal aliens" from the final year of the Obama administration, according to ICE statistics. President Trump has called for an additional 10,000 new agents to increase raids nationwide.

The president's anti-immigrant rhetoric may have initially had the intended effect. As of 2017, the number of people trying to illegally cross into the United States is at a historic low. Here's one reason why: Would-be immigrants scrape together a small fortune to pay smugglers. They need to make enough money here to repay the loans. If they are captured and deported too quickly, they lose their investment and find themselves back in their home countries, where they face the same violence and poverty they fled, now even poorer than when they left.

The biggest winners in this new detention-focused equation are for-profit prison companies, in particular CoreCivic (formerly Corrections Corporation of America) and the GEO Group, both of which supported the Trump campaign. More than half the immigrants arrested inside U.S. borders are sent to a for-profit prison. Some land first in city or county jails. The most notorious of these was the Maricopa County Tent Jail in Phoenix, Arizona, run by self-proclaimed "America's Toughest Sheriff" Joe Arpaio. It was shut down after a federal court found that his deputies racially profiled Hispanics, pulling over Latinos solely on the suspicion that they could be undocumented. Arpaio thumbed his nose at the Constitution and ignored court orders, grandstanding until he was found guilty of obstruction of justice by a federal court in 2017. President Trump pardoned him later that year.

VI: DETENIDOS Y DEPORTADOS

Me reuní con agentes del ICE en Starbucks a las 5 de la mañana. Había volado a Los Ángeles para fotografiarlos en una operación de madrugada para sorprender a inmigrantes indocumentados en el Valle de San Fernando. Ellos describen su estrategia en el café—vigila al objetivo en su casa, detenlo en camino a su coche. A cabo en la calle, los agentes no necesitan una orden. Y eso es precisamente lo que sucede esa mañana.

Va sucediendo así más y más a nivel nacional. En Nueva York, agentes de ICE arrestaron a un estudiante de 19 años de edad—un ciudadano de Ecuador—un par de horas antes de su graduación. "No es un criminal", su primo rogó a la policía. "Es sólo un niño".

En el pasado ICE no se preocuparía con niños como él. Se dedicaban principalmente a los inmigrantes con antecedentes penales. El gobierno de Trump, sin embargo, ha más que duplicado las detenciones de "extranjeros sin antecedentes" en comparación con el último año de la administración de Obama, según estadísticas del ICE. Trump ha pedido 10.000 nuevos agentes para aumentar las redadas en todo el país.

La retórica anti-inmigrante emprendida por el presidente ha tenido el efecto deseado. A partir de 2017, el número de personas que intentan cruzar ilegalmente los Estados Unidos está en un nivel bajo historico. Aquí hay una razón: Los migrantes que desean cruzar, juntan una pequeña fortuna para pagar contrabandistas. Necesitan hacer suficiente dinero aquí para pagar los préstamos allá. Si son capturados y deportados con demasiada rapidez, pierden su inversión y se encuentran en sus países de origen, donde enfrentan la misma violencia y pobreza que huyeron, ahora más pobres que cuando se fueron.

Los que mas ganan en esta nueva ecuación centrada en la detención son las compañías penitenciarias con fines de lucro, en particular CoreCivic (anteriormente Corrections Corporation of America) y GEO Group, ambos de los cuales apoyaron la campaña Trump. Más de la mitad de los inmigrantes detenidos dentro de las fronteras estadounidenses son enviados a una prisión con fines de lucro. Algunos primero llegan a cárceles de la ciudad o del condado. La más famosa era la cárcel del condado de Maricopa en Phoenix, Arizona, manejada por el autoproclamado "sheriff más duro de América" Joe Arpaio. Fue cerrada después de que un tribunal federal encontró que sus diputados racialmente discriminaban hispanos, deteniendo latinos sólo por la sospecha de que podrían ser indocumentados. Arpaio se burló de la Constitución e hizo caso omiso de las órdenes judiciales, hasta que fue declarado culpable de obstrucción a la justicia por un tribunal federal en 2017. El presidente Trump lo perdonó más tarde ese año.

A man is detained early in the morning in Los Angeles, California, by ICE agents who say he is an undocumented gang member and previous deportee.

Un hombre es detenido temprano en la mañana en Los Ángeles, California, por agentes del ICE, que dijeron que era un miembro de pandilla indocumentado y anteriormente deportado.

ICE agents arrest an immigrant at sunrise in Los Angeles, California. The number of ICE detentions and deportations from California dropped after the state passed the Trust Act in October 2013, which set limits on California law enforcement's cooperation with federal immigration authorities. The number of detentions have since risen during the Trump era.

Agentes de ICE arrestan a un inmigrante al amanecer en Los Ángeles, California. El número de detenciones de ICE y deportaciones de California se redujo después de que el estado aprobó la Ley de Fideicomiso en octubre de 2013, que establece límites a la sus oficiales con las autoridades federales de inmigración.

ICE agents inspect a man's tattoos in Los Angeles, California. The agents said the green card holder was a convicted criminal and member of the "Alabama" street gang in the Canoga Park area.

Agentes de ICE inspeccionan los tatuajes de un hombre en Los Ángeles, California. Los agentes dijeron que el titular de la green card era un criminal convicto y miembro de la pandilla callejera de Alabama en el área del Parque Canoga.

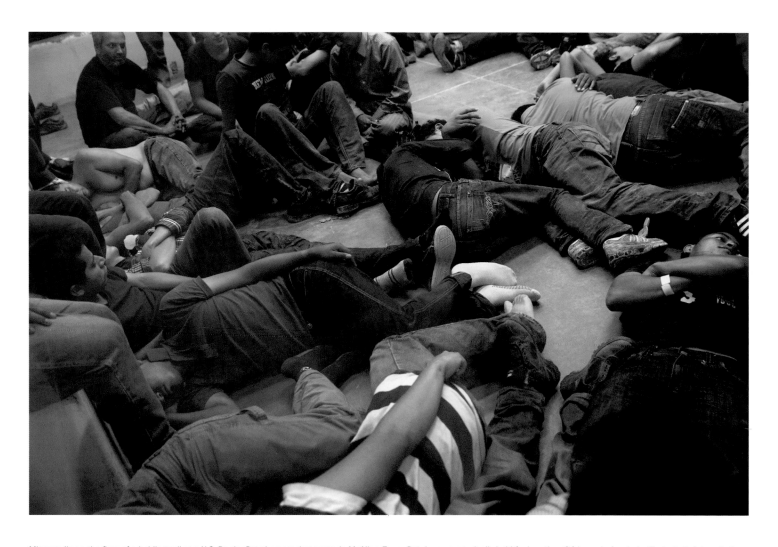

Migrants lie on the floor of a holding cell at a U.S. Border Patrol processing center in McAllen, Texas. Detainees are typically held for less than 24 hours before being "voluntarily" deported.

Los migrantes se encuentran en el piso de una celda en un centro de procesamiento de la Patrulla Fronteriza de los Estados Unidos en McAllen, Texas. Los detenidos suelen permanecer detenidos por menos de 24 horas antes de ser deportados "voluntariamente".

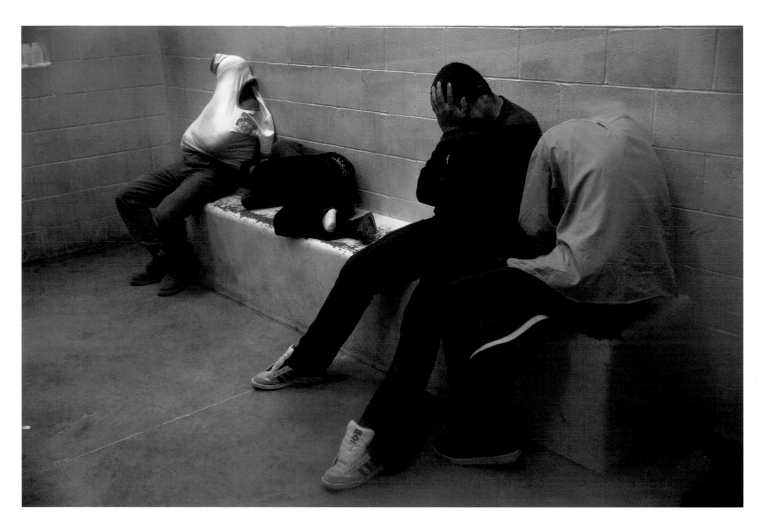

Most immigrants detained at the border are from tropical climates and are unaccustomed to air conditioning; they refer to the Border Patrol holding centers as "ice boxes."

La mayoría de los inmigrantes detenidos en la frontera provienen de climas tropicales, no están acostumbrados al aire acondicionado y se refieren a los centros de detención de la Patrulla Fronteriza como "cajas de hielo".

Women and children sit in a Border Patrol holding cell after being detained by agents near the U.S.-Mexico border in the Rio Grande Valley.

Las mujeres y los niños se sientan en una celda de retención después de ser detenidos por agentes cerca de la frontera entre Estados Unidos y México en el Valle del Río Bravo.

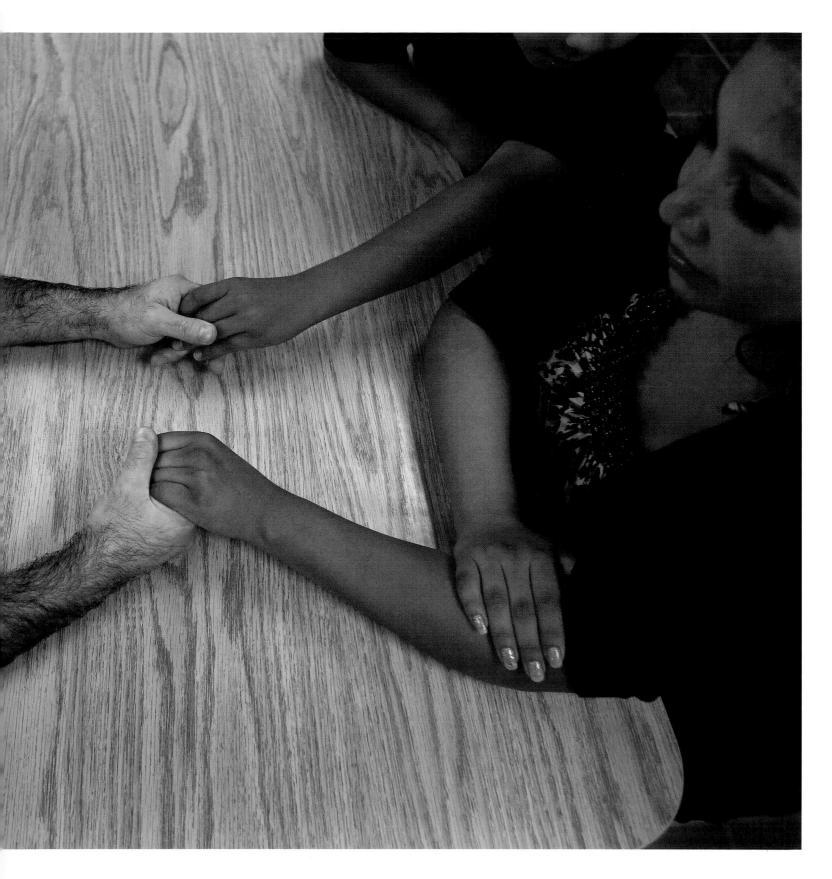

At the ICE detention center in Florence, Arizona run by CoreCivic (formerly Corrections Corporation of America), an undocumented Mexican immigrant is visited by his wife and U.S.-born children while awaiting a court decision to reverse his deportation order.

En el centro de detención de ICE en Florencia, Arizona, administrado por CoreCivic (anteriormente Corrections Corporation of America), un inmigrante mexicano indocumentado es visitado por su esposa y niños nacidos en Estados Unidos mientras espera una decisión judicial para revertir su orden de deportación.

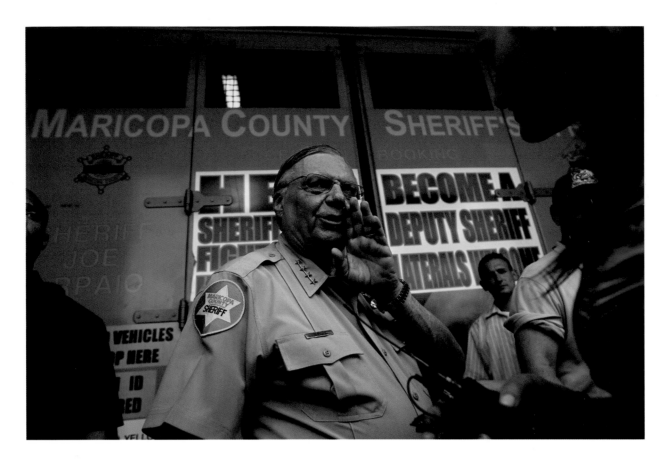

Sheriff Joe Arpaio, self-proclaimed "America's Toughest Sheriff," ran the Maricopa County Tent City Jail in Phoenix, Arizona for 14 years until its closure in 2017. Human rights groups cited the outdoor facility as inhumane, with summer temperatures often rising above 140 degrees inside the tents. Undocumented immigrants—many of whom had lived in the United States with their families for years—were issued pink undergarments and striped suits.

El Sheriff del condado Joe Arpaio, autoproclamado "Sheriff más duro de Estados Unidos", dirigió la Cárcel del Condado de Maricopa en Phoenix, Arizona, durante 14 años hasta su cierre en 2017. Grupos de derechos humanos citaron la instalación al aire libre como inhumana, temperaturas que a menudo suben por encima de 140 grados dentro de las tiendas. Los inmigrantes indocumentados -muchos de los cuales habían vivido en Estados Unidos con sus familias durante años- recibieron ropa interior rosa y trajes a rayas.

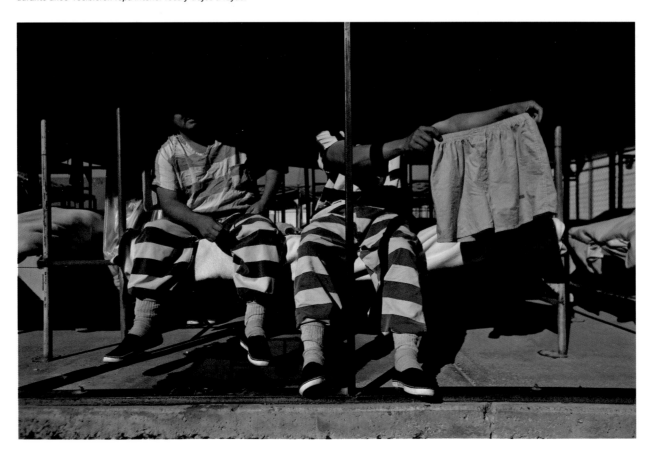

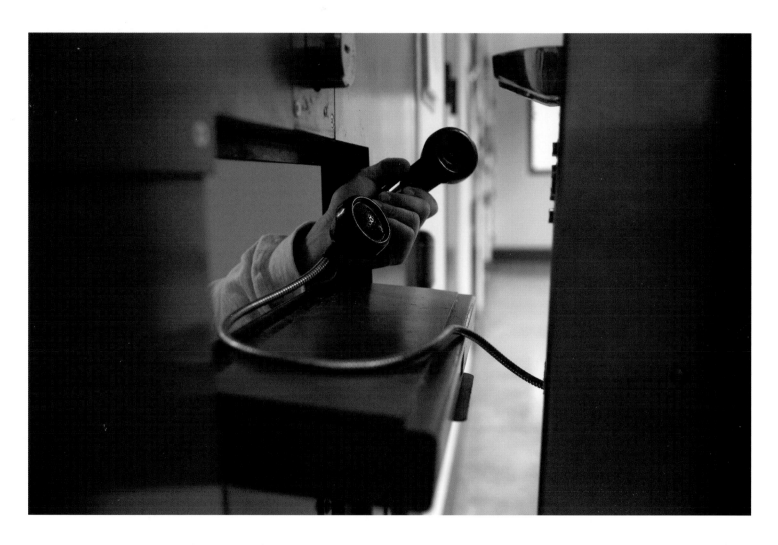

An immigrant finishes a call from solitary confinement at Adelanto Detention Center, ICE's main prison in California, located near San Bernardino and privately operated by the GEO Group, Inc.

Un inmigrante termina una llamada desde el área de confinamiento en el Centro de Detención de Adelanto, la principal prisión de ICE en California, ubicada cerca de San Bernardino y operada privadamente por el Grupo GEO, Inc.

Name withheld, 36, Mexican, Phoenix resident 18 years,
has an American wife

Jose Reyes Robledo, 42, Mexican, armed robbery,
U.S. resident 20 years, has three American children

Oscar Aguilera, 32, Mexican, DUI, U.S. resident 12 years,
has an American wife and three American children

Name withheld, 28, Mexican,
convicted for driving without a license

Name and age withheld, Mexican,
drug conviction

Glegario Ramirez, 44, Mexican, drug possession,
U.S. resident 34 years

Undocumented inmates photographed at Maricopa County Tent City Jail in Phoenix, Arizona.

Ramon Aboyte Arrendondo, 22, Mexican, traffic violation and drug possession

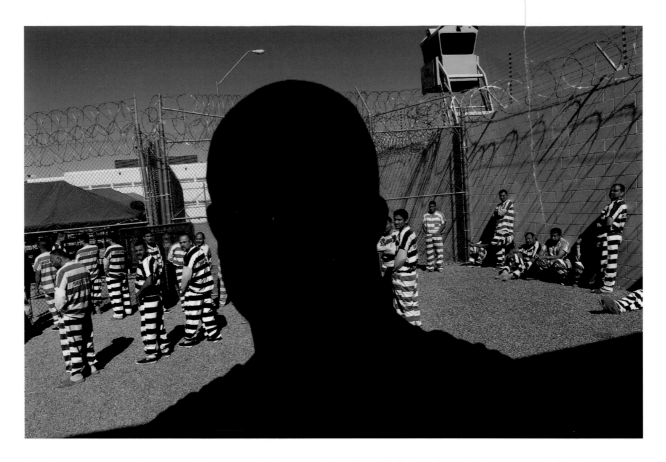

Most detainees were deported after serving their sentences for crimes committed while living in Maricopa County. Arpaio was convicted of criminal contempt in 2017 for continuing to detain immigrants after being ordered not to by a federal judge. He was later pardoned by President Donald Trump.

La mayoría de los detenidos fueron deportados después de cumplir su condena por crímenes cometidos mientras vivían en el condado de Maricopa. Arpaio fue condenado por desacato penal en 2017 por continuar deteniendo a los inmigrantes después de recibir la orden de no hacerlo por un juez federal. Posteriormente fue indultado por el presidente Donald Trump.

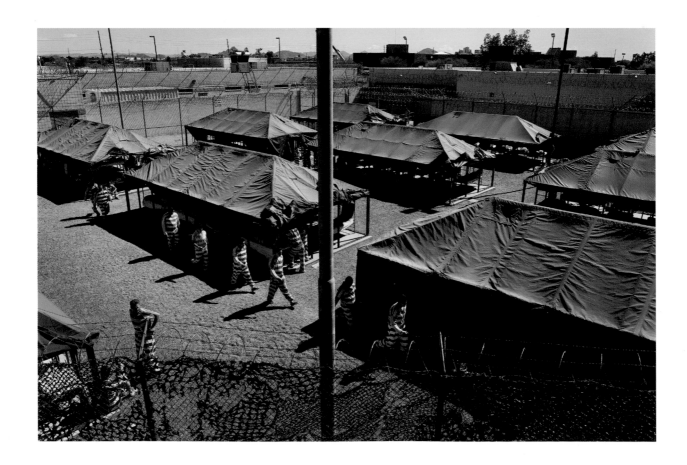

A guard serves dessert to a prisoner at Adelanto, where roughly 1,800 immigrants are detained, sometimes for years, pending decisions on their immigration cases or while awaiting deportation.

Un guardia sirve postre a un preso en Adelanto, donde unos 1.800 inmigrantes son detenidos, a veces durante años, a la espera de decisiones sobre sus casos de inmigración o en espera de deportación.

Immigrant detainees exercise in the gym
at the GEO Group Adelanto detention center.

*Los detenidos de inmigrantes se ejercitan
en el gimnasio del Grupo GEO Adelanto.*

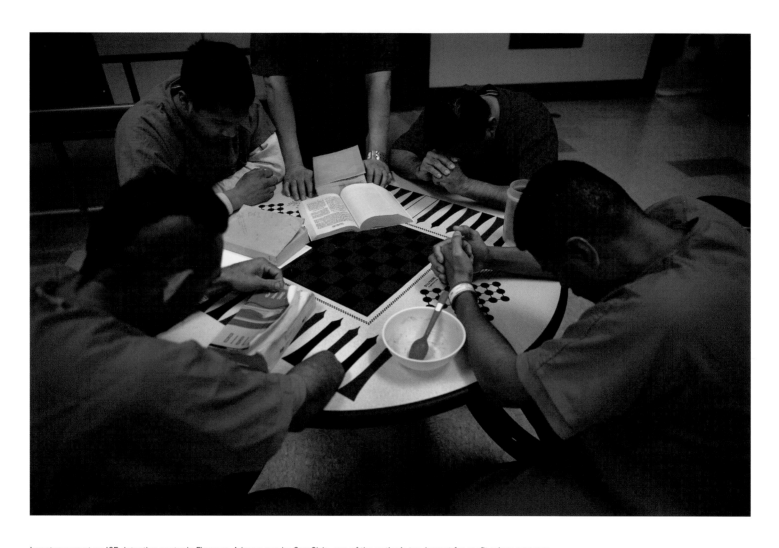

Inmates pray at an ICE detention center in Florence, Arizona, run by CoreCivic, one of the nation's two largest for-profit prison systems.

Los reclusos rezan en un centro de detención de ICE en Florencia, Arizona, administrado por CoreCivic, uno de los dos mayores sistemas de prisiones sin fines de lucro de la nación.

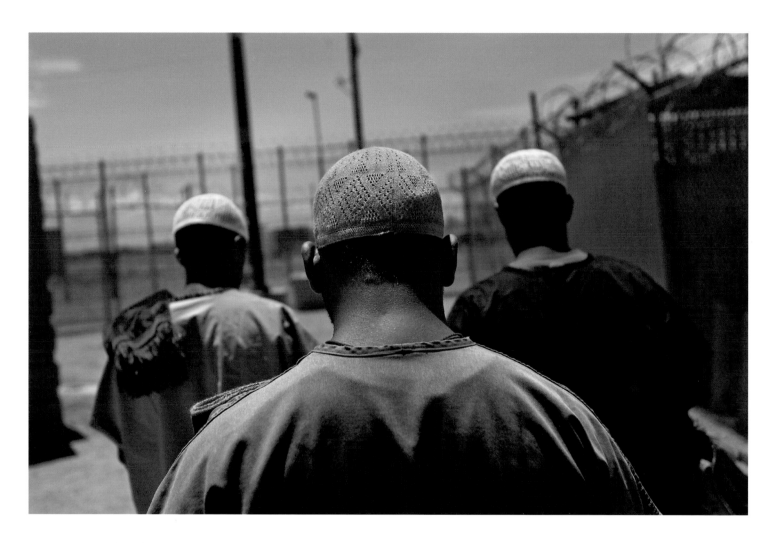

Detained immigrants from Afghanistan, Yemen, and Somalia walk to a library to be used for Friday prayers at the ICE detention center in Florence. Although the vast majority of undocumented immigrants captured along the border are from Mexico or Central America, others come from as far away as Africa, Asia, and the Middle East.

Los inmigrantes detenidos de Afganistán, Yemen y Somalia caminan a una biblioteca para las oraciones del viernes en el centro de detención de ICE en Florencia. Aunque la inmensa mayoría de los inmigrantes indocumentados capturados a lo largo de la frontera son de México o Centroamérica, otros provienen de lugares tan lejanos como África, Asia y Medio Oriente.

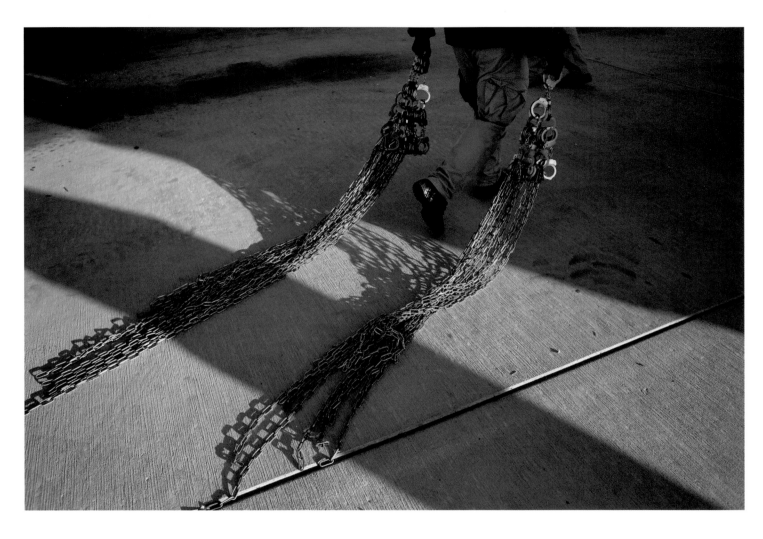

An ICE security contractor carries chains to shackle Honduran immigration detainees for their deportation flight from Mesa, Arizona to San Pedro Sula, Honduras.

Un contratista de seguridad de ICE lleva cadenas para encadenar a los detenidos de inmigración hondureños para su vuelo de deportación de Mesa, Arizona, a San Pedro Sula, Honduras.

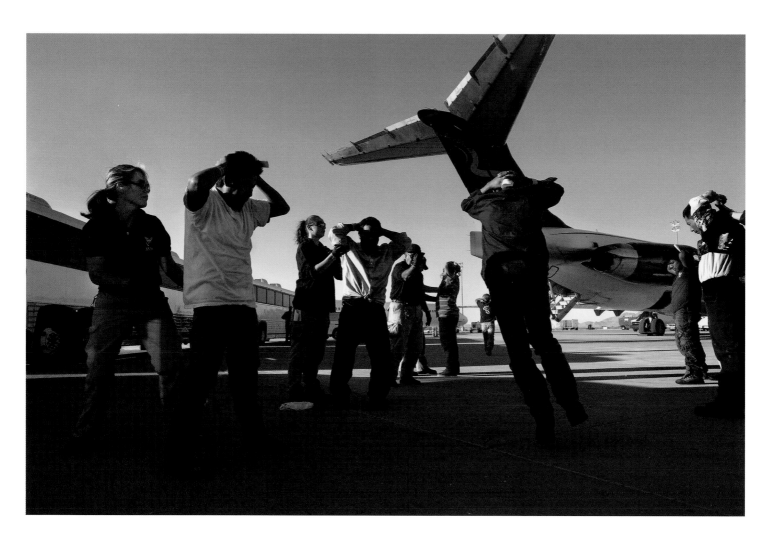

Deportees are body-searched before boarding an ICE charter flight from Mesa, Arizona to Guatemala City, Guatemala.

Los deportados son registrados en el cuerpo antes de abordar un vuelo chárter de ICE desde Mesa, Arizona, a Ciudad de Guatemala, Guatemala.

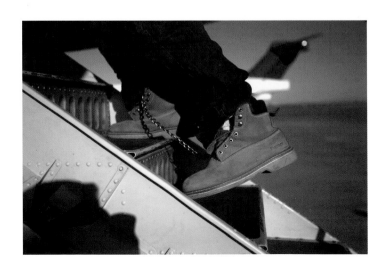
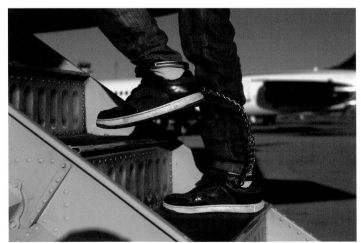

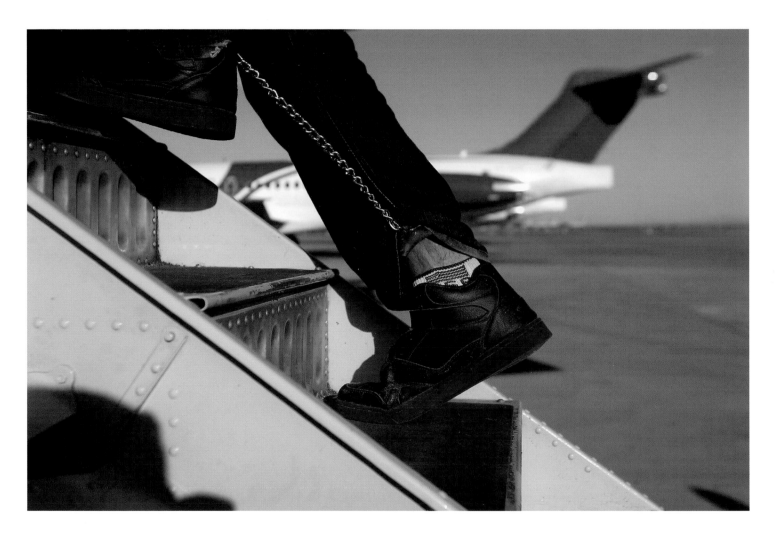

Honduran immigration detainees, their feet shackled and their shoelaces removed as a security precaution, board a deportation flight from Mesa, Arizona to San Pedro Sula, Honduras.

Los detenidos de inmigración hondureña, con los pies encadenados y las agujetas de sus zapatos removidas como medida de seguridad, abordan un vuelo de deportación desde Mesa, Arizona, a San Pedro Sula, Honduras.

An undocumented Guatemalan immigrant looks out of the window from an ICE deportation flight before landing in Guatemala City. He said he had been living in Miami for 6 years, working in construction, before he was detained and deported by immigration officials.

Un inmigrante indocumentado guatemalteco mira por la ventana en un vuelo de deportación del ICE antes de aterrizar en la ciudad de Guatemala. Dijo que había estado viviendo en Miami durante 6 años, trabajando en la construcción, antes de ser detenido y deportado por funcionarios de inmigración.

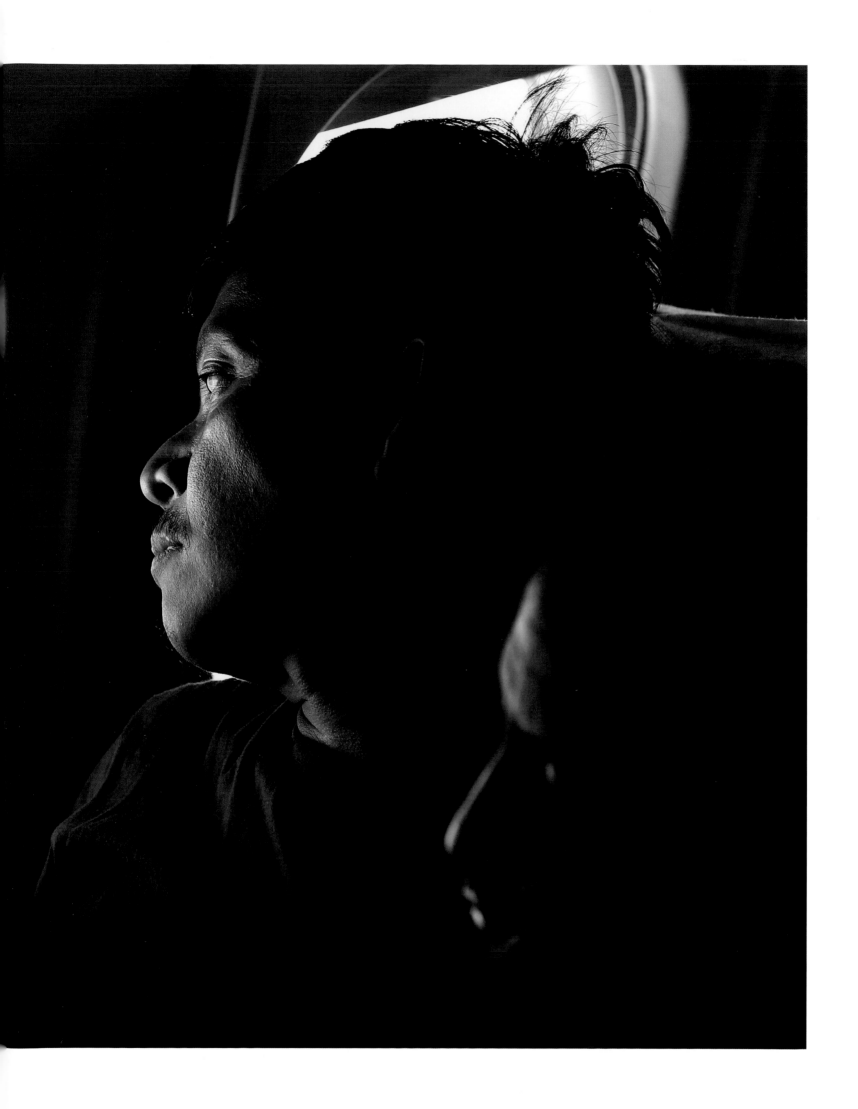

AFTERWORD

I arrive early, but not as early as they do. Most of them have been there for at least a few hours before the doors will even open. They wait seated for the ceremony to begin—the final step in a years-long process. They are dressed up and could be attending a wedding, an Easter service, Eid, Hanukkah, all in one. A U.S. Citizenship and Immigration Services (USCIS) official calls out countries of origin in alphabetical order, and they rise in ones and twos, sometimes groups of several at a time, until all the applicants are standing. The official instructs them to raise their right hand and take the Oath of Allegiance to the United States, which begins: "I hereby declare, on oath, that I absolutely and entirely renounce and abjure all allegiance and fidelity to any foreign prince, potentate, state or sovereignty, of whom or which I have heretofore been a subject or citizen…"

When they are addressed as new Americans, the group breaks into applause, embracing strangers—now fellow citizens—standing beside them. Their family members look on from the back of the room, beaming, many remembering their own swearing-in from months or years before. I am overwhelmed by their joy.

As part of the program, the President of the United States delivers a congratulatory message via video to all in attendance. Previous Presidents George W. Bush and Barack Obama encouraged new citizens to exercise their right to vote and to become active in civic life. President Donald Trump's address emphasizes assimilation and national security. Back at the White House, Trump also supports legislation, known as the RAISE Act, which would cut in half the number of immigrants naturalized each year, and would prioritize highly skilled workers and professionals over those sponsored by family members.

Naturalization ceremonies have been a personal highlight of my project covering the broad topic of immigration; certainly they are the most uplifting. However, my main focus has been on migrants trying to make their way, usually illegally, into this country; on the federal government's response to pursue, detain, and deport them; on the border itself; and on life for undocumented families living here.

I have spent years building and maintaining relationships with non-profit immigrant rights organizations, public affairs officers at federal border agencies, individual members of the undocumented community, and local contacts in Mexico and Central America. I gained access to the subjects in these photographs through those relationships.

In federal detention centers I was prohibited from showing faces in my photographs. I also followed this rule when a subject requested it for his or her own protection. I took the portraits I made of undocumented immigrants, Border Patrol agents, inmates, and new American citizens, to make the coverage more personal. My aim was literal: to put a human face on a complex story. To get a consistent look and feel, I traveled with a portable photo studio around the United States, Mexico, and Central America. For the portraits of gang members and admitted assassins or "sicarios," I heeded their request to keep their faces and heads covered.

Over time, most of the photos in this book have been published online and in print by the many domestic and international editorial subscribers of Getty Images. This is the first time they are presented together in one edited form. The idea to pull them into a cohesive narrative came as I moved toward the 10-year mark on covering this topic.

I hope these photographs have dealt all the players the measure of respect they deserve. Most undocumented immigrants are exposed to many dangers on the long road to a better life for their families. Jeanette Vizguerra, featured in these pages, has lived in the United States for 20 years, has three American children, and one adult daughter who had been covered under DACA. Jeanette has been fighting deportation for almost a decade. She's tender with her family and, as an activist, a lioness on behalf of undocumented immigrants. Life for them in today's divided America is fraught with anxiety and fear.

As for the U.S. border agents, the vast majority I've photographed have been professionals, often working at great risk to their personal safety. I've followed them through rattlesnake-infested brambles at night and flown with them in Hueys on long shifts in south Texas in August, the scalding wind blowing through open doors as they scan trees for smugglers. As federal officers, their job is to enforce the law as dictated by officials in Washington, D.C. They are not policy makers. Americans who strive for "liberty and justice for all" should choose the country's leaders with care. Our nation built on immigrants depends on it.

As I stand at another naturalization ceremony, this one in the cavernous Great Hall of Ellis Island, where 298 candidates for citizenship have just been ferried past the Statue of Liberty, I think of the millions of people who have arrived at this place before them—waves of Irish, Italian, and Eastern European families. Their struggle to build a new life makes up the prevailing image of immigration in our rich cultural history through movies and literature. I think also about the millions of today's undocumented migrants whose stories are just starting to be told.

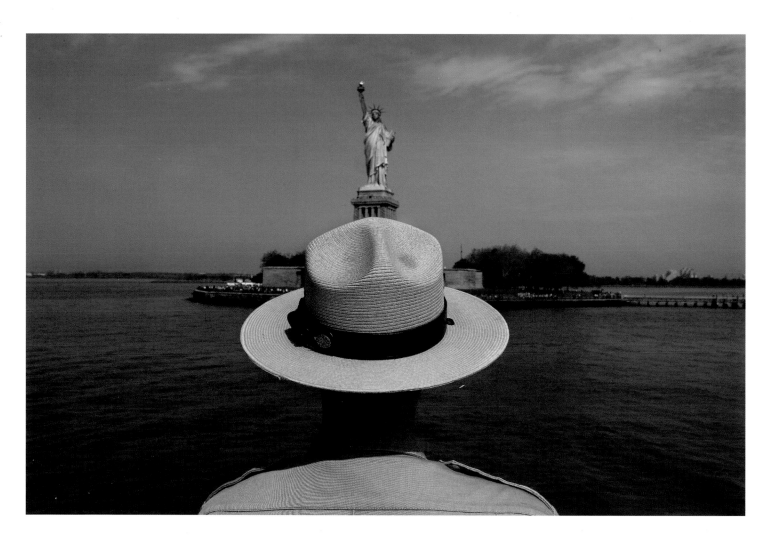

A U.S. park ranger looks toward the Statue of Liberty in New York City while en route to Ellis Island for a ceremony for new American citizens.

Un guardaparque mira hacia la Estatua de la Libertad en la ciudad de Nueva York mientras se dirigía a Ellis Island a una ceremonia para los nuevos ciudadanos.

EPÍLOGO

Llego temprano, pero no tan temprano como ellos. La mayoría de ellos han estado ahí por lo menos unas cuantas horas antes de que las puertas siquiera se abran. Esperan sentados a que la ceremonia comience—el paso final en un proceso de años. Están vestidos elegantemente y podrían estar yendo a un casamiento, a un servicio de Pascua, a un Eid, a un Hanukah, a todos a la vez. Un oficial de los Servicios de Inmigración y Ciudadanía de los Estados Unidos (USCIS) llama a los países de origen en orden alfabético, y se paran de a uno y de a dos, a veces de a grupos de varios a la vez, hasta que todos los aspirantes están de pie. El oficial les indica que levanten su mano derecha y que tomen el Juramento de Lealtad a los Estados Unidos, el cual comienza: "Yo por la presente declaro, bajo juramento, que yo absolutamente y enteramente renuncio y abjuro toda lealtad y fidelidad a cualquier príncipe extranjero, potentado, estado o soberanía, de quien o de la cual he estado sujeto o he sido ciudadano..."

Cuando se dirigen a ellos como nuevos americanos, el grupo rompe en un aplauso, abrazando a los extraños—ahora hermanos ciudadanos —que están parados a su lado. Sus parientes miran desde la parte trasera de la sala, sonriendo, muchos recordando sus propios juramentos meses o años atrás. Estoy abrumado por su alegría.

Como parte del programa, el presidente de los Estados Unidos les da un mensaje de felicitaciones a todos los presentes a través de un video. Los Presidentes anteriores, George W. Bush y Barack Obama, motivaban a los nuevos ciudadanos a ejercitar su derecho a votar y a volverse activos en la vida cívica. El mensaje del Presidente Donald Trump enfatiza la asimilación y la seguridad nacional. En la Casa Blanca, Trump también apoya una legislación, conocida como la Ley RAISE, que cortaría a la mitad el número de inmigrantes naturalizados cada año, y le daría prioridad a los profesionales que están altamente capacitados sobre aquellos patrocinados por sus parientes.

Las ceremonias de naturalización han sido un hito personal de mi proyecto de una década cubriendo el amplio tema de la inmigración; ciertamente, son las más alentadoras. Sin embargo, mi enfoque principal ha sido en los inmigrantes que tratan de llegar, por lo general de forma ilegal, a este país; en la respuesta del gobierno federal de perseguirlos, detenerlos y deportarlos; en la frontera misma, y en la vida para las familias indocumentadas viviendo aquí.

He pasado años construyendo y manteniendo relaciones con organizaciones sin fines de lucro para los derechos de los inmigrantes, con oficiales de las agencias federales en la frontera, con miembros de la comunidad indocumentada y con contactos locales en México y Centroamérica. Obtuve acceso a los sujetos en estas fotografías a través de esas relaciones.

En los centros federales de detención, se me prohibió mostrar los rostros en mis fotografías. También seguí esta regla cuando algún

sujeto me pidió por su propia protección. Los retratos que hice de los inmigrantes indocumentados, de los agentes de la Patrulla Fronteriza, de los reclusos y de los nuevos ciudadanos americanos fueron tomados con su permiso. Mi objetivo era literal: ponerle un rostro humano a una historia compleja. Para obtener un aspecto y una sensación consistente, viajé con un estudio de fotos portátil en los Estados Unidos, México y Centroamérica. Para los retratos de los pandilleros o sicarios, escuché sus peticiones de mantener sus rostros y cabezas cubiertas.

A través del tiempo, la mayoría de las fotos en este libro han sido publicadas en línea y en papel por muchos de los suscriptores internacionales de Getty Images. Esta es la primera vez que son presentadas conjuntamente en una única edición. La idea de llevarlas a una narrativa cohesiva llegó mientras me acercaba a la marca de los diez años cubriendo este tema.

Espero que estas fotografías les hayan dado a todos los participantes la medida de respeto que se merecen. La mayoría de los inmigrantes indocumentados son expuestos a muchos peligros en el largo camino hacia una mejor vida para sus familias. Jeanette Vizguerra, presentada en estas páginas, ha vivido en los Estados Unidos por 20 años, tiene tres hijos americanos y ha estado peleando en contra de la deportación por casi una década. Ella es tierna con su familia y, como activista, una leona en nombre de los inmigrantes indocumentados. La vida para ellos en la América dividida de hoy está llena de ansiedad y de miedo.

En cuanto a los agentes del borde estadounidense, la gran mayoría que he fotografiado han sido profesionales, a menudo trabajando con un alto riesgo a su seguridad personal. Los he seguido a través de zarzas de cactus infestadas de serpientes de cascabel por la noche y he volado con ellos en Hueys durante largos turnos en el sur de Texas en agosto, con el viento ardiente soplando a través de puertas abiertas mientras que ellos escaneaban los árboles buscando contrabandistas. Como oficiales federales, su trabajo es aplicar la ley dictada por los funcionarios en Washington D.C. Ellos no son formuladores de política. Los americanos que apuntan a la "libertad y justicia para todos" deberían escoger a los líderes de su país con cuidado. Nuestra nación construida a base de inmigrantes así lo requiere.

Mientras me pongo de pie en otra ceremonia de naturalización, ésta en la cavernosa Gran Sala de Ellis Island, donde 298 aspirantes a la ciudadanía han sido traídos por ferry pasando por la Estatua de la Libertad, pienso en los millones de personas que han llegado a este lugar antes que ellos—oleadas de irlandeses, italianos, y familias de Europa del Este. Su lucha por construir una nueva vida conforma la imagen predominante de la inmigración en nuestra rica historia cultural a través de las películas y de la literatura. También pienso en los millones de inmigrantes indocumentados de hoy en día para los cuales sus historias recién se empiezan a contar.

New Americans recite the Pledge of Allegiance to the United States at a naturalization ceremony held in the Great Hall of Ellis Island.

Nuevos americanos toman el juramento de lealtad a los Estados Unidos en una ceremonia de naturalización celebrada en el Gran Salón de Ellis Island.

Cake is served to celebrate becoming an American at a naturalization ceremony held by U.S. Citizenship and Immigration Services (USCIS) in New York City.

La torta se sirve para celebrar el convertirse en estadounidense en la Ciudad de Nueva York en una ceremonia de naturalización celebrada por los Servicios de Ciudadanía e Inmigración de los Estados Unidos (USCIS).

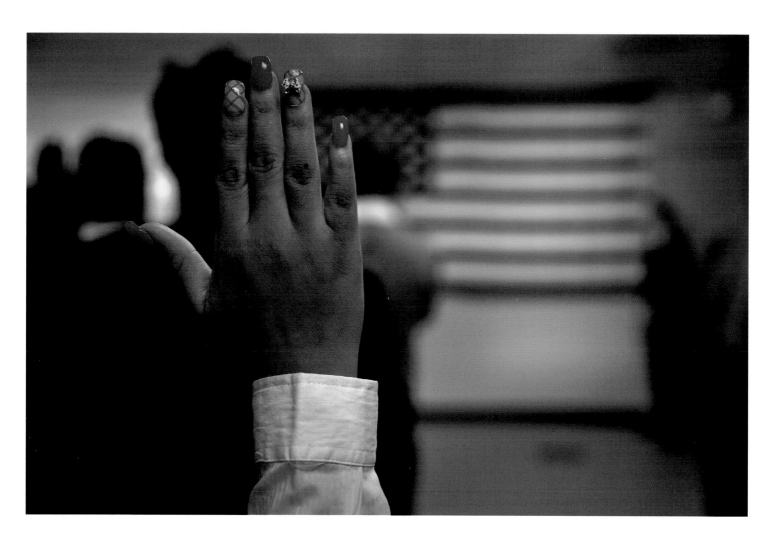

An immigrant from the Dominican Republic takes the oath of citizenship to the United States at a naturalization ceremony in New York City.

Un inmigrante de la República Dominicana toma el juramento de ciudadanía a los Estados Unidos en una ceremonia de naturalización en la ciudad de Nueva York.

Mike Radhames, 13, American

Darianny Martinez, 11, American

Carlos Nova, 45, American

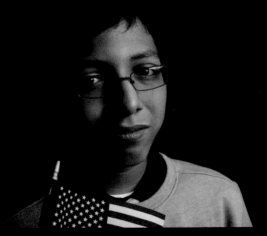

Carlos Hernandez, 13, American

United States citizens photographed at their naturalization ceremonies in New York, New York.

For Melinda

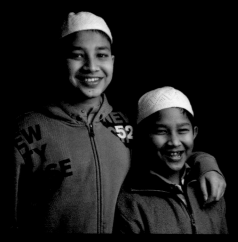

Mohammed Tamim, 12, Mohammed Talha, 6, Americans

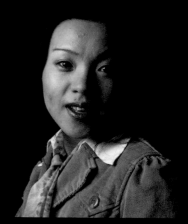

Keyan Chen, 32, American

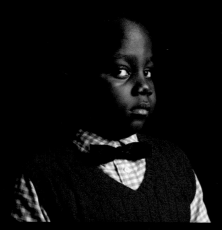

Ifeozuwa Oyaniyi, 5, American

Torffic Hassan, 26, American

Layla Hussain Nasher, 11, American

Anastasiya Varanetskaya, 13, American

Haikun Shi, 47, American

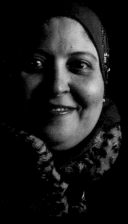

Fatma Atia, 40, American

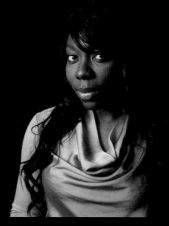

Nickeisha Williams, 31, American

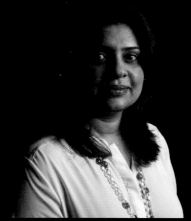

Puja Nanda, 41, American

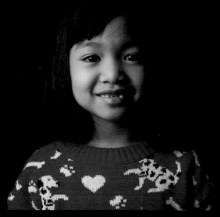

Angelica Kudsi, 7, American

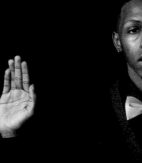

Chadmar Georges, 18, American

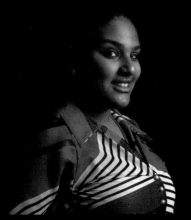

Yessica Rivas, 19, American

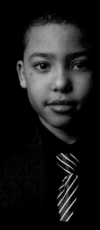

Nestor Montilla, 8, American

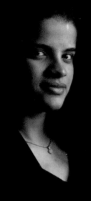

Evelyn Pichardo, 21, American

Nolelis, 9, and Noreamy Almanzar, 7, Americans

Rebecca Ocampo, 64, American

Junilsa Vasquez, 14, American

ACKNOWLEDGMENTS

Long before I envisioned this 10-year project as a book, a multitude of people helped me make these pictures possible. I am indebted to them all. I first want to thank those I photographed, especially the undocumented immigrants who opened their lives to me.

Getty Images supports me in countless ways. CEO Dawn Airey and chairman Jonathan Klein initially encouraged me to make this book. As a wire service photographer it is my professional instinct to cover the news as it's happening, not to reflect back on it. *Undocumented* would not have happened without them pushing me to take a broader view on this work. I relied on Craig Peters' support through the process, and Lia de Feo, Paige McKrensky, and Eric Rachlis deftly moved the project forward.

I am indebted to Pancho Bernasconi, who urged me to cover every angle of the immigration story. His dedication to supporting in-depth news and documentary photojournalism is unmatched. Sandy Ciric is one of the finest photo editors I know, and I know many of them. This book would not exist without her critical eye and her tireless work. A huge thank you to all of my colleagues at Getty, including my fellow staff photographers, chief photographer Win McNamee, and managing editors Jay Davies and Pierce Wright.

The pace of making a book is different from the instant gratification of news photography, and I faced challenges I was unaccustomed to. Good for me then that I have so many talented friends to lean on for advice. In putting together *Undocumented*, I have received invaluable guidance from greats such as Lynsey Addario, Russell Burrows, Mike Davis, Deb Pang Davis, Aidan Sullivan, and Judy Walgren. I'm very grateful to Cary Goldstein and Mike Kamber, whose advice drew from their deep experience in the book world. Moises Castillo, Orlin Castro, David Danelo, and Salvador Paiz helped me greatly to gain access in the field. My friendships with photographers Daniel Berehulak, Carolyn Cole, David Guttenfelder, Tyler Hicks, Ricardo Mazalan, and editors David Furst and Nico Price inspire me.

I am indebted to several people who reviewed this project as I put it together. Adrees Latif, Bob Nickelsberg, Frank Ordonez, and Mario Tama are close friends and photojournalists whose work I greatly admire. They read early drafts of *Undocumented*, and improved it immeasurably.

Bonnie Briant, the designer of this book, has given so much to it. Her talent, patience, and good humor carried this project.

Thank you to Craig Cohen and Will Luckman at powerHouse Books, who shepherded this book to its finish.

Undocumented is greatly enriched by the essays. The writers who contributed their time and words humble me. NPR correspondent Tom Gjelten wrote a beautiful introduction for which I am honored. Elyse Golob, executive director of the National Center for Border Security and Immigration, provided her vast knowledge and authority on border protection. Undocumented mother Jeanette Vizguerra's essay is so compelling I think every American ought to read it.

Several people and places have had a profound influence on my life that goes far beyond this project. My first photojournalism advisor, Sherri Taylor, set me on my professional path, and for the journey, early mentor Bob Malish gave me my first pro camera. Longtime friend and writer Bobby Hawthorne drove a thousand miles of border with me as we chased the light with every sunset. At my alma mater, The University of Texas at Austin, they say, "What starts here changes the world." It did mine.

My family is key to everything I do. My mother, Jan, with her unconditional love and support, has encouraged my passion for photography since I was a teenager. My in-laws Loretta and Walter Anderson are a rock. Walter's wisdom has guided me and this book. My beautiful children Bella, Sophie, and Anderson light my life, and I love them very much. Socorro "Coco" Espinosa has given my family so much for almost two decades—she's *un amor*. The most thanks of all, though, go to my wife, the talented author Melinda Anderson. She makes me a better person in every way. And she edits my copy.

JOHN MOORE is a special correspondent for Getty Images. He has photographed in 65 countries on six continents and was posted internationally for 17 years, first to Nicaragua, then India, South Africa, Mexico, Egypt, and Pakistan. He returned to the United States in 2008. Moore has won top awards throughout his career, including the 2005 Pulitzer Prize for Breaking News Photography, World Press Photo honors, the John Faber Award, and the Robert Capa Gold Medal from the Overseas Press Club, Photographer of the Year from Pictures of the Year International, the NPPA and Sony World Photography Organization. Moore is a graduate of the University of Texas at Austin, where he studied Radio-Television-Film. He lives with his family in Stamford, Connecticut.

UNDOCUMENTED:

Immigration and the Militarization of the United States–Mexico Border

Photographs © 2018 John Moore/Getty Images

Chapters and Afterword © John Moore

Foreword © Tom Gjelten

The "Wall" in Perspective © Elyse Golob

"We must not be paralyzed by fear. We must fight for change." © Jeanette Vizguerra

Photo Editor: Sandy Ciric

Executive Editor: Pancho Bernasconi

Designer: Bonnie Briant Design, NYC

Text Editor: Melinda Anderson

Contributing Editor: Bobby Hawthorne

Map Illustrator: Heather Jones

Copy Editors: Sally Knapp, Michelle Saldivar, and Lizzi Sandell

Published in the United States by powerHouse Books,

a division of powerHouse Cultural Entertainment, Inc.

28 Adams Street, Brooklyn, NY 11201-1021

telephone: 212.604.9074

e-mail: info@powerHouseBooks.com

website: www.powerHouseBooks.com

First edition, 2018

Library of Congress Control Number: 2017961166

ISBN 978-1-57687-867-5

Printing and binding by Midas Printing, Inc.

10 9 8 7 6 5 4 3 2 1

Printed and bound in China

On the cover: A group of migrants walks along the Mexican side of a vehicle barrier
marking the border at the Tohono O'odham Nation in Arizona.

*Un grupo de migrantes camina por el lado mexicano de una barrera de vehículos que marca
la frontera en la Nación Tohono O'odham en Arizona.*

Page 1: A boy attends the memorial service for two of his schoolmates who were kidnapped in Sacatepéquez, Guatemala.
The boys were killed when their parents could not afford the ransom demanded.

*Página 1: Un niño asiste al funeral de dos de sus compañeros de escuela secuestrados en Sacatepéquez, Guatemala.
Los muchachos fueron asesinados cuando sus padres no podían pagar el rescate exigido.*

Page 2: Honduran immigrants play at night in the shelter known as "La 72" in Tenosique, Mexico, before continuing
their journey north. The map behind them shows migration routes, high-risk zones and lodging.

*Página 2: Inmigrantes hondureños juegan por la noche en el refugio conocido como "La 72" en Tenosique, México, antes de continuar su
viaje hacia el norte. El mapa detrás de ellos muestra rutas de migración, zonas de alto riesgo y alojamiento.*

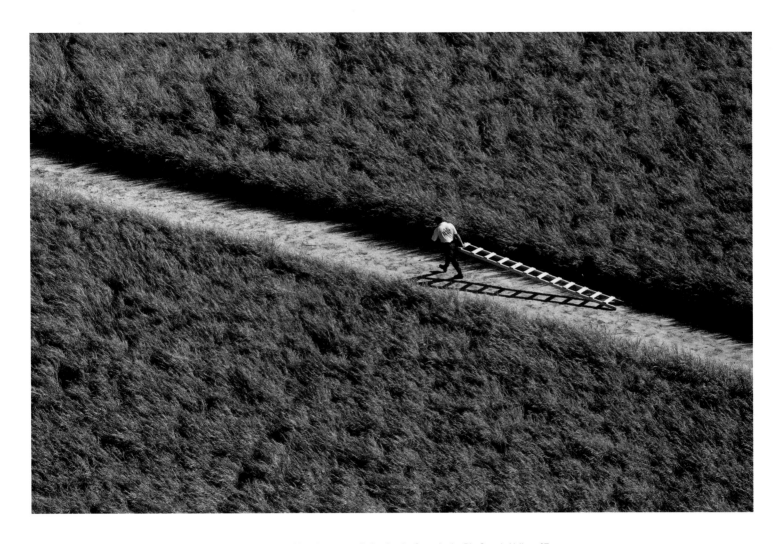

A U.S. Border Patrol agent removes a ladder used by undocumented immigrants to climb a border fence in the Rio Grande Valley of Texas.

Un agente de la Patrulla Fronteriza de los Estados Unidos remueve una escalera usada por inmigrantes indocumentados para saltar una valla fronteriza en Texas.